潘伯鷹談書法

潘伯鷹

譚徐鋒——編

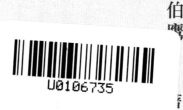

中華書局

出版說明

宏觀地說，藝術是指人類對各種美的精神感受及形象表達。因此在人類的發展歷程中，藝術是不可或缺的，它存在於您所處的任何角落。我們甚至可以這麼說，沒有藝術，不成生活。而在人類浩瀚的藝術發展史中，中國的藝術精神和傳統中國人的藝術生活最為別具一格。

莊子說天地有大美。和西方藝術相比，中國人對藝術的追求不僅源於自然和生活，更渴望從哲學層面達到天人合一的至高境界。在中國傳統的美學觀念中，在對美的具象追求之外，更看重精神層面上的「格調、情趣和心源」；而無論是什麼樣的藝術表達形式，「意境、氣韻、神似」都是品評一件藝術品高下的終極標準。特別是在傳統的中國繪畫藝術中，伴隨著中國歷史文化綿延不斷的發展變化，「書畫同源」逐漸成為基本的美學理論共識。即：將抽象的文字表述和具象的繪畫直接融入在一個畫面之內；在有限的創作空間中將表達內心深處情感的詩文短句和客觀具象的天地萬物相互融通，從而實現「詩中有畫、畫中有詩；以文寫景、以景抒情」的獨特審美情趣。這在世界紛繁多姿的藝術表現形式中是絕無僅有、獨一無二的。中國傳統的文人和藝術家往往因為在對詩、書、畫、印的綜合追求中，相互滲透，逐漸融為一體。也正因為如此，中國的傳統藝術和藝術家的人格是分不開的。如果想了解中國藝術的精髓、神韻以及它內在的文化價值，所有和藝術創作相關聯的時代背景、人物事件、文史掌故都是最可寶貴的史料參考和研究佐證。

隨著中國經濟的飛速崛起，中國的文化藝術越來越被世人所重視。這不僅體現在中國學者對自身民族文化廣泛而深入的

2

學術研究中，也體現在海內外藝術品交易市場上有關中國傳統藝術品交易的突出表現上。市場的刺激和文化的推動逐漸使有關中國藝術，特別是有關中國的傳統書畫藝術的研究出版日顯重要。本局正是順應這一市場需求，本著弘揚中國優秀傳統文化的出版理念，和香港享有盛譽的藝術品經營機構集古齋聯手合作，以「藝林舊影」為名，推出這套有關中國文化藝術的開放性叢書。

本套叢書作者有的是學者、藝術家，也有的是收藏家和鑒賞家，均為一時之選。書中所結文字，舉凡文史掌故、書畫出處、拍場逸聞、藝林趣事，皆文字短小精悍、敍述親切生動、圖文並茂、雅有可觀。希望廣大讀者在筆墨捲舒之中，盡享藝術與人生之趣味。

香港中華書局編輯部

目錄

下部　中國書法叢談

前言

潘伯鷹（1905—1966），安徽懷寧人。原名式，字伯鷹，後以字行，號鳧公、有髮翁、卻曲翁，別署孤雲。中國近代著名書法家、詩人、小說家。除書法作品與書論外，尚著有小說《人海微瀾》《隱刑》《強魂》《稚瑩》《殘羽》和《蹇安五記》，並編有《南北朝文選》《黃庭堅詩選》，有詩集《玄隱廬詩》存世。

作為學養豐厚、舉世公認的書法大家，潘伯鷹被譽為「二王書風的積極追慕者」，其書法探魏碑雄渾氣象，還師法褚遂良「取其綽約，而舍其嫵媚」（謝稚柳語），融會貫通，受到了時人尤其是書法界的高度贊賞。

潘伯鷹早年師從吳北江習古文，效東漢張伯英（張芝）而曾取名「伯英」，其中既有他尚友古人的追求，亦寄託着其內心之冷峻，頗有俠義之氣。後又長期擔任著名學者章士釗的助手，章氏還將義女許配與他，章、潘二人長期詩文唱和，形成一段文壇佳話。

潘伯鷹早年習書法，博採眾長，先是喜歡東坡字，16歲改臨隸書，20歲習褚遂良《倪寬贊》，30歲習黃山谷《青源山詩》之摩崖大字，奠定了堅實的書法根基。潘氏縱橫藝文兩界，與沈尹默（1883—1971）亦師亦友，抗日戰爭時期流寓陪都重慶，相繼發起成立飲河社、中國書學研究會。

在沈氏影響下，潘伯鷹上追二王，取法晉唐，進而書藝突飛猛進。正是由於潘氏涉獵極廣，加之天資卓犖，其得力於王羲之、褚遂良、趙孟頫甚多。即用筆剛毅凝重，妙在巧拙互用，小楷有清婉宏寬氣，正書大楷有北碑雄渾氣。後來，其書學主張正草並進，碑帖兼學，以為這樣可以相互得到補益，而

最高境地當於字外求之。

　　1949 年之後，潘氏成為聲譽卓著的書畫文物鑒賞家，人稱其「書法第一，詩第二，文第三，小說第四，鑒賞第五」。作為諸藝精通的多面手，他往來無白丁，甚至在其私人書室「隋經堂」留言：「不讀五千卷書，不得入此室！」這裏一時成為飽學之士的會聚之所，其交遊極為廣泛，而眼界之高，更是迥異時流。

　　1961 年，潘氏與沈尹默發起成立了新中國第一個書法協會 ── 上海中國書法篆刻研究會。同時，潘氏書法漸趨妙境，著有《中國的書法》《中國書法簡論》，一時盛名遠播。潘、沈二人曾各寫楷書字帖，以作中小學生的臨摹範本，以流風餘韻，影響到當今上海書壇。

　　作為學藝俱精的大師，潘伯鷹強調學書既要勤練，更要求索「字外精神」，其書學見解發人深省，《中國的書法》《中國書法簡論》二書，被書法愛好者奉為經典。潘氏認為：「對於一個專精於某種藝術的人說，他看世間一切事物，都會聯想到他所專精的那一件事上去。由於他的用志不紛，他能夠在許多表面上不相干的事物中，在某種程度或某種角度上，發現與他所專精的一事之間的共同點。這一共同點，在別人正是毫無感覺的；而在他，卻恰好『觸了電』」。竊以為，這無疑堪稱他作為一個書者的夫子自道。

　　潘氏書論文字清新，敍事簡潔，以自身學書經歷，為初學者娓娓道來，引人入勝。難能可貴的是，作者在敍述歷代書家之時，對於當時的社會文化背景有扼要交待，對於書家人格尤其重視，其深入淺出的表述，無疑可以給書法愛好者尤其是少

年以品格的砥礪，這是不少故作高深的書論所不及的。

　　坊間所傳播的潘氏書論往往比較零散，並未得到系統整理，為方便書法愛好者全面了解潘伯鷹的書學見解，現特將《中國書法簡論》與相關書論進行認真校勘，合為一編，分為上、下兩部。上部收入《中國書法簡論》，下部收入其書學隨筆，上、下部少數內容有所重複，但作者重心有所不同，故一並收錄，未作刪節。此外，還精心遴選了兩百幀左右的珍貴書法遺存，以便讀者更加愉悅地進入潘伯鷹的書學世界，進而對於博大精深的中國書法有更深入的領會。

　　此書的收集整理得到了謝稚柳翁哲嗣謝定偉先生的指點，編輯工作則得到了同事衛兵兄和賈理智兄的鼎力支持，出身於海寧藝術世家、書畫篆刻皆有精深造詣的北京師範大學書法系查律兄還提出了寶貴修改建議。特此致謝。

　　繁體字版的推出，得到了中華書局熊玉霜女士的大力支持，特此鳴謝。也期待得到香江讀者的指正，祝願書法這門藝術能在這片熱土吸引更多的愛好者，期待有更多人來喜愛和傳播中華文化。

譚徐鋒

辛丑秋日於北京觀海堂

上部

中國書法簡論

一 引論

多年以前，有許多喜歡研求書法的朋友囑咐我寫一本如何學習書法的書。我也想動筆試寫，不過，屢次提起筆來，又放下了。放下筆的理由，卻不一定是由於自己的不努力，而是有其他種種原因。

第一，寫字的事，是一件需要實踐的事。字是由「寫」而進步的；書是由「讀」而進步的。所以「寫字」和「讀書」它本身兩個字，便已將祕訣明告我們了，也不需要再「談」了。字不是「談」得進步的。與其看一本「書法入門」，不如拿起筆學一張古法帖。當然，不談就寫，往往寫到彎路上去。但只要人有志用功，久久不懈，走幾段彎路是不可避免，也無須避免的，因為彎路之中也給我們很多教訓，甚至引我們另開奇境。

第二，自古及今愛談書法的多半都不是第一流書家。例如清朝的包世臣幾乎是一位談書法的專家，他著了一部《藝舟雙楫》的大書。後來又出來一位康有為，說得更多。他們的書在近代一般人中發生了極大影響，但他們的理論和方法，也有不少人提出不同的看法。我們知道，越是關於教初學的書，越需要謹慎正確。所以我不敢寫，為的是自己所知甚少，怕的是萬一有錯。

第三，中國談書法的書，古今來真也不少，有韻的，無韻的；分章節的，不分章節的；長的，短的；冒上王羲之、顏真卿名字的和負責用自己姓名的，數也數不清。這許多書，從古到今流傳不已，各立一說，各自都說真傳，如若要想將正確的書法原理建立起來，必須先將歷代相傳的千奇百怪的說法加以排比考核和揚棄。這樣，才可以將千古以來關於書法上神

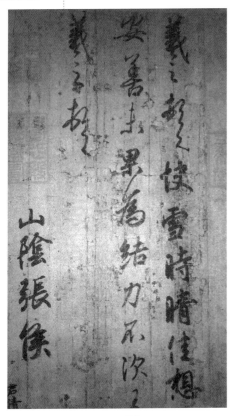

東晉　王羲之《快雪時晴帖》

祕的、依託的、「强不知以為知」的一切不可靠的言語摧陷廓清。但，談何容易？這一大堆古代論書法的書籍，其中荒謬的固然不少，精華卻也所在皆是。要考證，要選擇，豈是短時期、少數人所能奏效？這一層先辦不到，談起書法來，總覺得礙手礙腳。所以還是不寫的妥當。

但是有很多朋友仍責備我這種踟躕不動的辦法。他們以為談是不妨的。當然，決不是說寫字的事只要談而不須寫，寫是一定要寫，但如何寫，必須先談。因為這樣，使得有志寫的人，免得走許多彎路。與其從彎路中明白了，再回頭走直路，不如一動就走直路。至於錯誤呢，無論什麼專家，談什麼問題，不能說絕對一些小小錯誤都沒有。有了，大家批評，錯誤就改正了。若是怕出錯而不談，那就根本又錯了。

他們又根據寫字需要實踐的條件來鼓勵我。他們說：「縱然你自己以為知道得很少，但你在這裏面也磨了四五十年的光陰，好好歹歹談些酸甜苦辣，也叫有志書法的青年同志們知道何處是直路。他們因此將你所已走過的彎路避開，一直向前跑

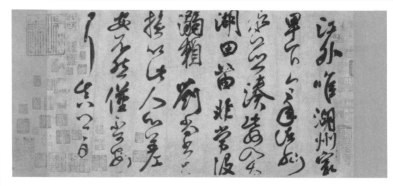

唐 顏真卿《湖州貼》（另一說此帖為宋人仿本）

北宋 黃庭堅《送四十九姪詩卷》

去，豈不是一件好事？」並且書法在中國的藝術上，是最具有民族形式的一種。在現代發揚民族優良藝術傳統和民族精神的時代，更有研究提倡的必要。更有一層重要之處，那就是說，我們中國現在還有不少人是用毛筆寫字。單就這一點看來，毛筆使用的群眾性，可謂極大，因此也應該切實研究。因此試寫這一本小書，在寫以前，先定了如下的幾層意思。

為了使得一般文化水平的人都可以看懂，文字力求簡明，因此將一切引經據典的反覆考證的理論都避免了。這裏所說的話，只是一些經過了辯駁引證的結論。當然這所謂的結論只是我個人所信為是正確的。至於何以得到這些結論，何以相信其正確，如若細說，就不知要佔去多少篇幅，反而使讀者覺得頭

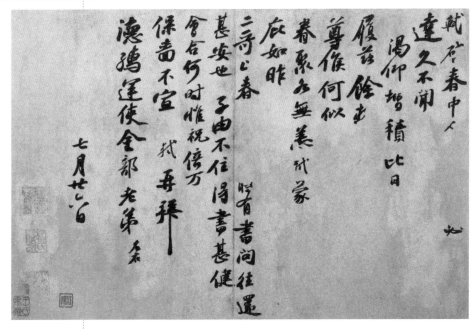

北宋 蘇軾《春中帖》

緒紛繁。因此，在這本小書裏不細談了。

　　為了使得學習書法的人直接能夠實踐，這裏注重簡單地說明「正確的執筆方法」。關於歷來的許多執筆方法、古今典籍，力避多徵引，也不多辯駁。希望讀者照這方法，誠實力行，久久自明其妙。這裏雖然也說一些何以要用這方法的道理，不過單靠文字仍是不能十分有用。讀者必須照這方法，實行，實行，最後還是實行，才能逐漸認識清楚。更希望讀者不要看它簡單而加以輕視。往往一切最複雜的學問最高原則都是簡單的。而這簡單的原則，卻是多少人辛苦積累得來的。書法雖不是什麼了不起的學問，但也不例外。

　　為了使得學習的人能夠從實用方面先立下根基，這裏所談

北魏《元進墓誌》（拓本，局部）

範圍力求其小。這裏所注重的，大體上只限於楷書及行、草書。讀者須知書法範圍異常廣大，從行、草、楷書上溯還有篆、隸，這是關於中國書法發展的歷史源流方面的問題，包含極多，自當談及，雖然不可太繁。即以行、草、楷三體而論，其中也千門萬戶，這本小書勢不能一一列舉。學習的人胸襟務須開闊，目光務須遠大，萬不要以此一知半解，就以為書法原來不過如此。希望學習的人由此「積跬步以至千里」。因為書法的體格儘管千差萬別、各各不同，但用筆的原則卻是一致的。學習的人掌握了這方法，上下千古地自去求索論證，方是一個善於學習的。

前文所說的摧陷廓清的工作，雖然在這本書中尚不能動手，但卻決不再添造模糊影響的材料。這裏所談的都是可以了解的，這些言語都是老老實實從自己的實驗裏和師友的印證裏抽出來的。淺顯儘管淺顯，卻都是可以實行的。但是，藝術上的造詣，好像遊山一樣，只有遊得愈遠而愈高的人，才在心目中，自然深刻地領會到那些高遠的境界究竟是些什麼。這種領會是有程度的，逐漸增加的。程度不到，固然不能了解；即使到了，如若不善形容，也未能說出其中幾分之幾。涉於這一層

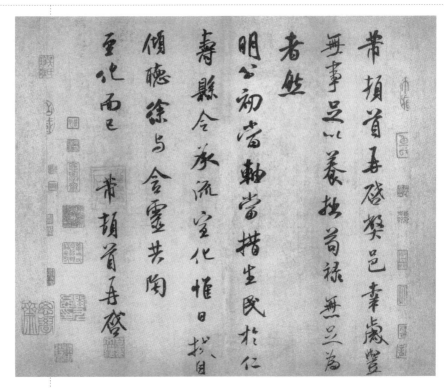

北宋 米芾《歲豐帖》

的，言傳較難。世間往往疏忽地名之曰「神祕」，實際上神祕並不存在。這本小書不計劃談到這樣高遠的境地，並且，也許著者的程度根本還不能到此境地，所以也不多談了。

　　為了使讀者在書法的方法上，即手寫方面，得有認識，所以寫第一部分卷上。為了使讀者在書法的欣賞上，即目觀方面，得有認識，所以寫第二部分卷下。實際上這二者是互相關聯的。

　　以上是這本小書的一個輪廓。

二　「書畫同源」與筆法

書法，詳細說來，就是寫字的方法。凡事皆有方法，打球、游水、射擊、騎馬、跳舞、溜冰、着棋、豁拳，皆有方法。寫字的方法正和這些方法相仿，是一種扼要制勝的技巧。掌握了這種技巧，做起來容易成功些。當然，說書法是和打球豁拳等方法相仿，不是說完全相似。寫字自有寫字的種種特殊條件，和其他不同。不過有一點相同的，即是同為對這種事情扼要制勝的技巧。這一觀念很重要，換言之，書法並非什麼了不起的大學問。在以前，許多有學問的人把書法也說成一種了不起的學問。因之說出許多奇怪玄妙的言語，傳出許多怪誕的故事。由於這樣，許多人想學習寫字，卻嚇得不敢寫了。

不過，我們也不要看輕了這種方法，因為它需要長久專精的學習才能做得好。古

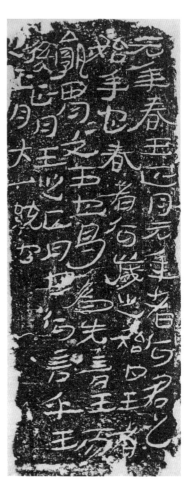

東漢　《公羊傳》磚及拓本

人有句話，「技進乎道」，「道」就是原則的意思。一種技巧練習得純熟極了，自能出神入化。例如雜技團的演員，都各有其最純熟的技巧。人們看到這種出神入化的技巧，因而聯想到、推論到更大方面的原則上去，或是這個演員由他所熟練的特殊技藝，而領會到更大方面的原則上去，這就可以叫作「技進乎道」。寫字也不例外。我們現在姑且不再談遠了，我們只從它本身先談起來。我們所談的是中國書法。談中國書法，首先就要談到「書畫同源」。

怎麼見得書畫同源呢？原來世界各民族的文字，不外兩個系統：一個是從聲的，一個是從形的。我們中國的文字是從形而成的，所以又叫「象形文字」。這種象形文字的「形」，實際上就是一種圖畫。我們的先民用簡單的線條將所看見的東西描下來，成為一個個的小畫。這些寫實的畫逐漸改變增加而成為其他更富有意義的畫。這些寫實的畫，便是象形字，而其他的便是「會意」「指事」等的字。所以我們中國的字都是一個個獨立的。因而變到後來，就被叫作方塊字。這「方塊」字和「畫」的確是同源的，分不開的。直至今日，世界各民族的圖畫，雖然有少數例外，取了圓形或其他形式，但大體上仍都是「方塊」的。即使我們中國的「手卷」也仍然是擴充的方塊。

上面一張表上的四排

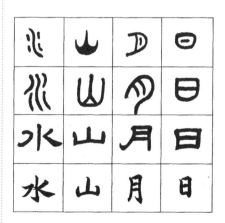

象形文字的發展演變

東漢　蔡文姬《我生帖》（拓本）

「日」「月」「山」「水」四字，是一幅不精密的字樣。但即使是這樣不精密的字樣也能舉以為例，來說明我們古代文字和現代文字的嬗變痕跡。在這種痕跡中，我們很容易地看出古代字形與現代字形的近似之處。而這些古代的字，就都是從圖畫裏漸漸蛻化來的。這就是書畫同源的一點簡單的史實。這一史實對於我們書法學習的基本觀念異常重要。

這個要點，可以從兩方面來說：我們中國的畫和字既然同出一源，而這個同源的畫和字又都是同以線條為表現方法的。中國的畫，到了後代雖然演變出了許多方法，有渲染、沒骨等，但主要的，始終仍依靠原有的線條表現。中國的字是從這些圖畫的線條中演變、簡化而成。因之，歷代以來線條上的同源共命，是書畫一體的唯一因素，這是一方面。由於書畫全部以線條為同源，當然，其一部的「書」，也是以線條為同源。儘管古文、小篆、隸、章草、楷、行、大草等體格各自不同，而都依靠線條表現卻無不同。因此才有筆法之可言，因此才可以說掌握了筆法，就可以應用到各種體格的字。這又是一方面。

這就是筆法通於書畫的論據。這也就是筆法通於各種書體的論據。因此，除非我們

不學習寫中國字，若要學習，便必須從筆法入手。所謂筆法，當然是指的寫中國字的筆法。這句話，初聽似乎累贅，實則大有道理。因為寫中國字用的是一種毛筆，這種筆法只有對於用毛筆寫中國字才是最正確的方法。若是用這種方法，拿起鋼筆來寫外國字或寫中國字，都是一樣的不正確。這種毛筆，西洋人叫作刷子。他們作畫也是用的毛筆，也叫刷子。不過他們的那種作畫毛筆，遠不如我們的精緻，至少是他們的毛筆只能用於水彩畫和油畫，決不宜於中國的書畫。所以我們中國書法的筆法，的確是一種專用的適宜的方法。而他們寫橫行洋字的鋼筆，不但不適宜於寫中國字，並且不適宜於畫水彩和油畫。由此，我們對於筆法的觀念可以更加明確了。

北宋　米芾《多景樓帖》

此外中國人用毛筆寫字，是用右手執筆的。所謂筆法，只有對這種方式才完全正確。這一點是次等的重要。在中國，有些書畫家偶然因為右臂殘廢了，勉強用左手寫字作畫，逐漸也能運用自然，例如清朝的高鳳翰便是其中的一位。但這是例外。這種方法應用到左手上來，雖然也有效，雖然有時反而會出一些「奇趣」，但嚴格講來，是打了折扣的，不能說完全正確。還有一些好奇的人，用牙齒咬了筆寫字，甚至用腳趾夾了筆寫字。由於人體部位和視點的改變，所謂筆法，在這種場合之下，斷然是不靈的。這些都是不正確的。

　　為什麼我們喜愛中國的毛筆寫字呢？這是因為我們的毛筆富於彈性，伸縮的幅度極大，最便於適用在線條上的緣故。字的成形，依靠點畫，即是依靠線條（點，差不多可以說是線的收縮，所以仍屬線條之內）。而線條的變化即是字形美的所從出。換言之，字的生命和精彩、字的藝術性就托賴在這上面。所以愈有彈性的筆，愈能適用於線條的變化。這種毛筆的性能，恰好能愉快地完成這種任務。唐朝吳道子畫佛像，佛頂圓光一揮而就。僧懷素寫草書「自敘」如驚蛇走虺。乃至某畫家畫一枝荷柄，一筆向下，一筆向上，頃刻相接猶如一筆。當然，由於他們的藝術修養純熟方能到此地步。但若非手中有一支好筆，剛柔適中，揮運如意，又哪能如此順利呢？關於筆的一層，以後還要說。現在再談筆法的綜合與分析。

　　為什麼我們要從筆法的綜合上來講呢？因為，前面我們已經說過，由於書畫都同源於線條，所以才有用筆之可言。為的是要把線條弄好，就必須考究筆法。將所有的中國字仔細研究歸納，便發現這些字的組織，無論形式怎樣千變萬化，但其用以組

唐　懷素《自敘帖》（局部）

織的成分，卻不外乎幾種長長短短的筆畫。我們用了歸納的方
法，將這些筆畫綜合了起來，千變萬化便成為各種各樣的字形。

　　這些歸納出來的筆畫，可以用一個「永」字作代表。在永
字裏分析出這一個字包含了八種筆畫。這就叫作「永字八法」。

這種方法，傳下來已經很久了。有的人說，這方法是後漢的崔瑗、張芝傳下來的，後來又傳給了魏鍾繇和晉王羲之。又有人說這是一種祕傳，直到隋朝的和尚智永，才傳授給了虞世南，由虞世南才廣泛地傳出來。又有人說，唐朝的李陽冰曾經特別稱讚這方法。他說，王羲之曾經用 15 年的光陰，專求永字，為的是永字「備八法之勢，能通一切字」。

這些傳說的可靠性如何，很難考證。但這「永字八法」，的確流傳下來很長遠了，並且它的方法，的確扼要地概括了一切字的筆法。我們分析中國字的成分，還須遵守它。在以前，對於一個善於書法的人，稱之為「研精八法」，就是由此而來的。這「八法」所說的筆畫，各有一個特殊的名稱。現在分析順序，排列於後：

1. 、　起筆的點名叫「側」。

2. 一　次筆的橫名叫「勒」。

3. ｜　三筆的豎名叫

東漢　崔瑗《賢女帖》（拓本）

「努」。

4. 亅　四筆的鈎名叫「趯」。

5. ㇏　五筆左邊向上挑名叫「策」。

6. ㇉　六筆左邊向下撇名叫「掠」。

7. 永　七筆右邊上面向下劈名叫「啄」。

8. 永　八筆右邊下面向下捺名叫「磔」。

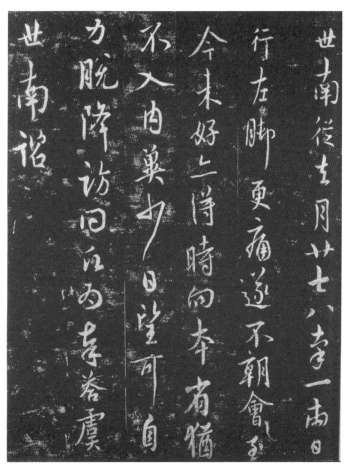

唐　虞世南《去月帖》（拓本）

我們若是仔細嚴格再分，當然還可以找出這「八法」的不完備性。

譬如說所謂「趯」的鈎，是向左鈎的。但另一種鈎，卻是向右鈎，例如「戈」字。所以這一種右鈎是出了格的，因之有些人對這種右鈎就叫它作「戈」。古代相傳虞世南的「戈法」是特別有名的。再如所謂「磔」的捺，在永字中取勢是很傾斜的，但另一種捺如「之」字就是很平的。這一種平的捺，嚴格說和「磔」不同，也可以說是出了格的，因之就有人對這種平捺叫作「波」。前人曾經說「右送之波皆名磔」，又說：「發波之法，循古無踪。原其用筆，磔法為徑。」這都說明了其中多少有些不同。再如「包」字上下的兩個大轉彎，也可說是出了格。再如「紅」字的「絞絲旁」也可以說是出了格的。

但是向右的鈎還是向左的鈎的方法，只是方向不同。平的「波」和傾斜的「磔」，更只是程度的不同，而不是方法有異。「包」字的大轉彎，不過是永字第二筆和第三筆的聯合。「紅」字的「絞絲旁」，不過是永字第七筆和第八筆的聯合並加縮短。若是能夠這樣變通靈活地去體會，那麼，除了「永」字之外，的確再沒有一個字能像它這樣包括齊備的了。所以我們還是必須沿用這永字八法。從永字八法中，知道中國字的組織成分不過是這八種筆法，我們才能掌握這個關鍵，用來制馭一切千變萬化的中國字；我們談筆法才有要點，我們學習才有路徑。

總之，我們必須在觀念上確定了書畫同源的認識；在筆法上掌握了八法的要點。這就是書法必須講究點畫的道理，是書法的基礎所在。至於如何才可以將點畫寫好，後面再談。

談到此地，或者有人會問：「既然說了書畫同源，接觸到

24

中國文字的嬗變，何以不談一些中國文字的歷史呢？」我將回答：「這是由於受本書體例和範圍所限制的緣故。」中國文字如何發生，如何嬗變，是中國文字學上的問題，應該由文字學家去敍述討論，而不宜由這樣一本談如何寫字的小書去談。但是本書的範圍雖不是與中國文字學的範圍悉同，卻是涉及中國文字學的邊界了。為了學寫字的人參考的方便，在本章稍為談

東晉　王獻之《鴨頭丸帖》

及也是有益的。自然，要作進一步的研究，仍須去作中國文字學的專門探討。

　　研究中國文字，不外是從三方面下手：一是研究文字的形體，二是研究文字的聲音，三是研究文字的意義。這裏所應該注意的是，研究文字乃是文字發達以後很久的事。由於漢族歷史的悠久，所以即使是研究文字的事，遠較文字發生為晚，但要追溯淵源已經不易。因此，究竟中國文字的研究始於何時，至今尚不能有明確一定的論證。根據各種材料以及各文字學家的說法，大體上可以說中國文字研究的開始不晚於東周。由於戰國時代的文字紛亂，所以在戰國時研究文字就更顯必要而更發展一步了。研究中國文字的人把所能看到的最早的直至此一時期的文字統名之曰「古文」，有的也籠統名之曰「大篆」。

　　秦始皇統一了中國。戰國的文字紛亂局面到此也才有條件得到統一。一面由於文字本身演化的趨勢，一面又有統一的政治大力地督促，於是中國的文字變為「小篆」。李斯、趙高、胡毋敬等是這裏面最有力的人，他

東漢　張芝《冠軍帖》（拓本，局部）

26

們作的《倉頡篇》《爰曆篇》《博學篇》等字書便是推行小篆的工具。

漢朝的司馬相如、張敞、杜林、揚雄、劉歆皆是文字學的好手。在此時又發生了「古文」「今文」的問題，文字的研究愈加複雜化。同時，由於文字本身寫法的演變，「隸書」也從秦初漸漸發展起來了。

到了東漢和帝、安帝之間（89—125），出了一部名叫《說

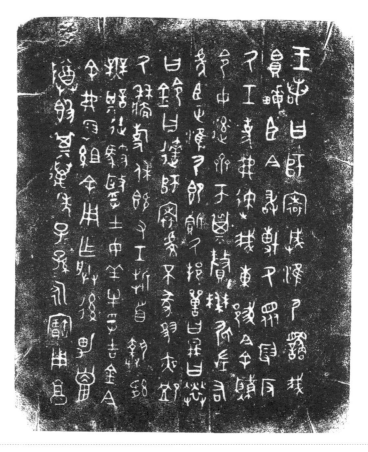

西周晚期 師寰簋銘文（拓本）

文》的書，才為中國文字學立了一座劃時代的里程碑。這是許慎著作的。他將以前的材料整理研尋，求出了法則，立出了系統，將文字分為「五百四十部」。他的書成為中國文字學上最大的不朽經典，無論贊成它或反對它的人都無法廢棄這部大書。

在這以後，直至晉朝文字的研究大為發達。六朝時政治局面既不穩定，文字也極紛亂，這種研究便趨於退潮的景象。這種景象經過隋朝到唐朝，政治又趨統一強盛，文字學又見復興。但這次復興的成功是在「字樣」上。唐開元間出了一部《開元字樣》，這是一部規定楷字應該怎樣寫的書。自此為始，中國的楷書方在大體上凝固成為一種通行統一的書體，一直到現在還在應用。當然，在「字樣」以前，初唐楷體已漸統一，歐、褚諸碑即可證明。但由於「字樣」的確定，使這一趨勢愈臻迅速進行。

故「字樣」是總結而又提高的關鍵。因為在篆書時代中，簡易的便成了隸書。漢朝隸書成了正式的通行字體而代替了篆書。漸漸隸書又整齊簡化起來，方成為楷書。因此今日通行的楷書又有「今隸」之名（準此而談，也不妨叫隸書為「漢楷」了），而其推動和形成的原動力正賴於這部「字樣」，所以這是一件大事。我們試想想，楷書已經通行一千兩百多年了！

到了趙宋時，「金石學」很發達。這在文字學的研究上又開拓了一些道路。元朝時代短，明朝人可以說文字學功夫最差。雖然趙宦光作過一些《說文》功夫，但後來的顧炎武加以批判了。

清朝是文字學發達的時期，但是清朝人恰好和明朝人走了兩個極端。因為清朝學者推崇許慎至於極點，偏勝之極便囿於

東漢 《石門頌》（全拓本）

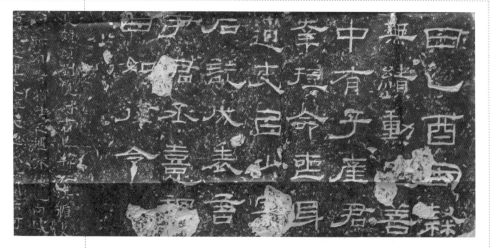

東漢 《石門
頌》（拓本，
局部）

《說文》的範圍，甚至替《說文》處處設法曲說迴護。這種小
天地中的偏向一直到清末，方開始大大扭轉過來。

清光緒二十六年（1900）是帝國主義者聯合大舉侵入中國
的一年，這是一件大事。就在這前一年，殷墟甲骨發現，這又
是一件大事。原來北京的藥店裏賣出作為藥材用的龜版，被吃
藥的瘧疾病人和他的朋友發現了那上面有字，那便是殷墟甲骨
的初與學人相見！這兩人便是王懿榮和劉鶚。劉鶚那時正住在
王懿榮的家裏，他們從藥店追究起根源來，方開啓了甲骨研究
的道路。本來在此以前古代鐘鼎以及古鉢、泥封、貨布、陶器
之類出土日多，著書人本已逐漸擴大了研究的範圍。自甲骨發
現，愈是開拓了境界，推前了時代，成為一大新興的學問。繼
劉、王之後的，有孫詒讓、羅振玉、王國維、郭沫若等人，使
得搜輯、排比、印行和研究的風氣大為盛行。

以上是關於研究中國文字學的極挂漏的敍述。平心論之，

30

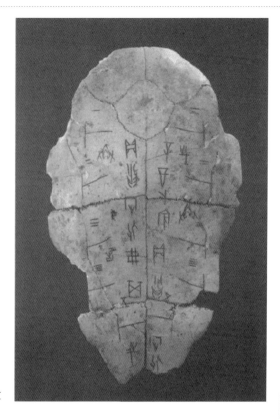

商　甲骨文

自許慎以來，直至現在，方有了推廣和修正許氏學說的有利條件，文字學的前途將繼此而見其廣大和精密的發展。清朝「說文派」的學者雖嫌偏囿，但起廢復興的功勞很大。

　　研究方面的情況既然如此，並且前文已經說到追溯文字學的研究始於何時，大為不易；若再進一步追溯中國文字的起源，則時代愈推向遠古，確證愈少，愈難懸斷了。因此，如若斬釘截鐵、極具體地說出起源的年月來，至少在現時尚無此可能。我們只能謹慎地大體上說出一些近似的推測的言語。

首先，中國文字和其他民族文字一樣，總是發源於語言的。語言又發源於聲音。在人類還未進化到有文字的時候，卻早已會發聲，會簡單的語言了。在此同時，人類便已能畫簡單的畫。這些簡單的畫，逐漸進步而為文字。這樣推測起來，以中國而言，文字的起源應該比現在所能見到的一切古文字的材料的時代還要早得多。中國現在所能見到的最早的文字是甲骨文字，但甲骨文字多是占卜一類的。這一類的文字當然不足以概括殷代所有的文字，並且甲骨中極少數也已有了並非占卜文字的，例如「宰豐骨」記的是畋獵賞賚之事，可見甲骨中必有記載了其他事物的，不過未被發現而已。更可推知除甲骨以外，如玉如帛，及其他和更早的材料，必尚有許多，未傳下來，因為我們無從徵考。由於甲骨書寫和嵌刻的精巧，以及文字的成熟，則在此前必更有早期的文字。我們中國的可記載的歷史，一般說來，有五千年。最慎重的說法也有四千年。歷史

元　李獻能《韓仁銘側題文》（拓本）

32

的記載靠文字，而且要靠成熟的文字。由此，我們可以說五千
年前中國已有文字不算誇張。因為文字起於圖畫，而圖畫在新
石器時期已很成熟。

　　其次，文字是由必需而逐漸發展的，決不是一兩個人可以
造出的。因此，關於倉頡造字一類的神話，我們不談。再次，
文字的發展，大體上是由繁而簡的，但也有由簡而繁的。再
次，正規字和別字的界限，是永遠不能一筆畫清的。這是由於
各方面的趨勢推蕩變化以至如此。這其間有一條大主流，但若
要很清楚地細細分別開，則必與客觀事實不符，馴致理論上也
要講不通。至於中國字形體的變遷，大體上是由古文大篆（其
中戰國書體又各不同），漸變為小篆（所謂「六書」、「八體」

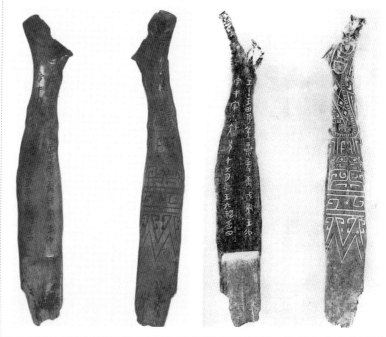

• 33

商　《宰豐骨匕記事刻辭》與拓本

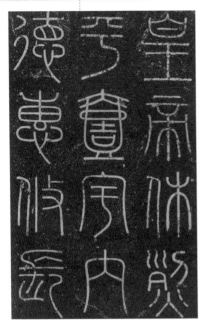

秦　李斯《嶧山刻石》（拓本，局部）

以及秦漢間貨布、詔版、碑額、瓦當……俱歸於此），變為隸書。隸書的正式寫法，變為後來的楷書；隸書的草率苟且的寫法，變為草書。由於寫隸書的苟簡草書即在隸書的同時，而楷書則由於後來的訂正，所以草書比楷書，一般說來時代要早些，好比草書是兄，楷書是弟，都是隸書的兒子。

至於在嬗變演進的過程中，從古文大篆到行、草，每一體之中，從書寫出的形態上講，仍各自有不同程度的差異。例如我們所見各片殷墟甲骨上的字，雖屬一體，其形狀也有肥瘦強弱繁簡的不同。金文也是如此。小篆、隸書、楷、行都是如此。這即由於書寫的人各自用筆習性不同。再則寫字的工具如筆、如墨、如硯也因時代相沿，逐漸變化。歷代的筆、墨、硯、紙等製作不同，其結果必然直接影響到字形的肥瘦短長。例如古代棗心筆是最適合於膠少（甚或無膠）的墨水的，這樣墨水就不會立刻流滴下來；但含的墨水必然甚少，因之一次蘸墨必然只能寫少數的字，甚至每字不能相連。其後，進化到墨中有膠，筆心無核，含墨水多了也不至滴

唐　高閑《草書千字文殘卷》

34

東晉 王羲之
《遊目帖》

落，一次蘸了墨，便能多寫幾個字。連綿的大草書乃能發展。關於這一點，在第八章中當再敍及。

　　談到此處，已覺離開本書的範圍重點太遠。所幸由於這樣一談，使得我們對於書畫同源和用筆一致的說法印象更為清晰一些了。

東漢 《張遷碑》（拓本・局部）

這一章談到怎樣執筆，才是正確的執法。

關於執筆的方法，自來各家的議論是非常雜亂的。其中最荒謬的是兩件事：一件是所謂「撥鐙法」的攪不清，一件是「運指」說的行不通。「撥鐙法」的名詞解釋，就是攪不清的事。有人說「鐙」就是馬鐙子。寫字的執筆要和人騎馬時的踏馬鐙相似。腳踏在馬鐙上淺了，就容易轉動。手執筆也要淺，才容易撥動。又有人說，「鐙」字就是「燈」字。寫字執筆的方法就和拿了竹籤子去撥菜油燈上的燈草一樣。所以撥鐙法中，有推、拖、捻、拽四種方法，就是撥燈草的方法。用筆寫字要和撥燈草一樣。又有人說撥鐙法是王羲之所以愛鵝的原因。鵝在水中用蹼掌撥水而進，很像撥鐙。王羲之寫字研究筆法，看了鵝的游水姿勢，因而有悟的。試問，這種種說法，有一種能給人一個清楚的執筆概念嗎？所謂「運指」乃是說寫字的時候，執筆的手指必須轉動。要一支筆在手上不停地轉動着，字的筆畫才會好。清朝包世臣記載劉墉的寫字即是轉筆的。「諸城（即劉墉）作書，無論

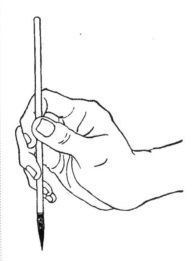

大小，其使筆如舞滾龍。左右盤辟，管隨指轉；轉之甚者，管或墜地。」（《藝舟雙楫》）試問，若是手指使得筆不停地轉動，那筆毛都被轉得扭成了一根繩子，如何還能寫字呢？

這一類的說法，如若要一一窮究來源，辯駁出錯誤何在，是需要許多言語的。在這本小冊中，不能作這些詳盡的辯

執筆姿勢

駁，只有首先請有志書法的朋友，一入手就不要相信它。這是非常重要的。因為吃了虧再來改，就難了，甚至就不可能了！

此外，還有一種世俗的說法。說應該在筆管裏裝上鉛，這樣重量增加了，筆力才會增加。又有在筆管上累積銅錢的。可我們必須知道「筆力」的力，不是這樣說法。如若不然，叫起重機寫字應該比人手寫得好！所以這一種說法的荒謬，稍一思索便可識破。但這樣的說法也是由來已久了，並且真有一些輕信的人相信它而實行了大吃其虧的。因此，特別請有志書法的朋友，不要相信它。

那麼，怎樣才是正確的執筆法呢？說來異常簡單，只是「擫押鈎格抵」五個字而已。但這五個字，卻是五字真言。請讀者仔細看本書所附的執筆圖片。今再分別說明如後：

1. 擫　用大指第一節緊貼筆管。力量的方向，由內向外。

2. 押　用食指第一節緊貼筆管。力量的方向，由外向內。這就與大指的力量相對。內外夾持筆管已定。

清　劉墉《行書手卷》

3. 鈎　用中指第一節，次於食指鈎住筆管。這樣就加強了食指的力量。

4. 格　用無名指指甲稍上的節肉擋着筆管。力量的方向可以說是由右內稍向左外推出。

5. 抵　用小指次於無名指，以發生抵住的用處。這樣就加強了無名指的力量。

由上面的方法看去，非常明顯地看出五指執筆的力量方向是四方八面向着圓心來的。因為筆管是圓的，所以握管的力量必須是從四方八面來的向心力，方能堅牢穩定。大指的力量最大，由內向外，並也微有向左傾斜之勢。因之食指和中指的力量由外向內，並也微有向右傾斜之勢，恰好和大指的力量是相對的。再加無名指和小指格住抵住的力量，恰好由內稍向左外，足以減殺食指和中指的力量中可能過分向右的多餘力量。相反的，食指和中指的力量也足以減殺無名指和小指可能過分向左的傾向。這樣實際的力量是從三方面來而共趨於圓心的。對圓形來講，三方面來的力量足以起四方八面的作用。在這樣靈活自然的力量統一在對立的聚集點之中，筆管就夾在一個有彈性的持續圈內，其勢非堅牢穩定不可。

照以上方法執筆，那右手的形狀，從外面看去，從食指到小指是層累相次而下，和大指相會，很像未開的蓮花。但從裏面看去，手掌和手指聯成了一個像蒙古包似的穹隆。總之從外面看是實的，從裏面看是虛的。

這是執筆的正確方法。最後再叮囑一句，這是「執」筆的方法。手指的任務是執筆，除了「執」以外，並無其他任務。換句話說，指頭執了筆不許亂轉。

東晉 王羲之《妹至帖》

在以前，有一個盛傳的故事：書聖王羲之看到他的兒子獻之寫字，從後冷不防地奪獻之的筆，但是奪不去。這或許是一個過分誇張的傳說。不過，照上面的方法執筆，要想奪去，卻也是不容易的。

關於執的方法之外，還須說明的，是執的地位問題，也就是手和筆管的高下比例。以前人有的主張執筆要高，就是執在離筆毛愈遠的地方愈好，這名叫「高捉管」。反之，另有些人，卻主張「低捉管」。據著者個人的體會，這是不能拘泥的。這須要與筆管的長短，和所寫的字大小之間，自己去測定最合適的尺度。大概字越大，管捉得越高。但對於榜書（寫牌匾），今日所用皆是楂斗筆。筆毛既肥而長，筆管自不能不稍短。寫的時候，為了切實能掌握重心，右手總是執在「斗」上。這樣就反變成大字低捉管了。

又有人講，草書捉管要高。北宋黃伯思說：「筆長不過五寸。作草亦不過三寸。而真行彌近。若不問真草，俱欲聚指管端，乃妄論也。」照他的意思草書可以高捉管，高到筆的全長五分之三的地位。而真書和行書，就應該低一些。但在實際上，草書有時也不一定要這樣高，真行也不一定要這樣低。這仍和筆的長短和字的大小如何配合有關。談到如何配合，就必須寫字的人自己去測定合適的尺度。尤其要緊的是，這和「懸筆作書」根本相關。根本的關鍵在能否懸筆作書。能夠「懸」，其餘就不成問題了。這已出了執筆的範圍，留在以後再談。

四 如何用筆

如若對於前面第三章所說的執筆方法完全明了，並且已經完全實行了，那麼，緊接的一步，便是如何練習的問題。現在分作以下的幾層說去。

第一要說的是執了筆如何去用。用，有一個先決條件。這個先決條件便是懸起手臂來。這是一個必要的條件。在沒有練習基礎的情況下，我們執了筆，懸起手臂，便無法寫字。因懸起手臂寫字，肘臂無依靠，筆在手中發顫，寫出字來，筆畫就像死了的蚯蚓一般，非常難看。因之，我們一般都是將手放在桌子上，着着實實，安如泰山地寫。但以書法的需要而言，這樣沒有基礎是不行的。沒有基礎，就必須用些功夫，拼着吃一點苦，將基礎打定。

怎麼說是書法需要懸起手臂呢？因為我們一般地將手臂連腕放在桌上，筆的活動範圍就非常之小。寫個三分大小的字，還可以對付。再大了，就無法揮運了。譬如，我們在門前的水溝上放一塊木板就可以當橋用，若是在黃河上建一座大橋，就非預備下極多的鋼架子和鋼筋混凝土不可。如若懂得這個譬喻的要旨，就可以懂得作為一個有志書法的人，必須先培養自己的足夠揮運的筆力範圍。一百丈布，剪下來二三寸作帶子

北齊 楊子華《校書圖》

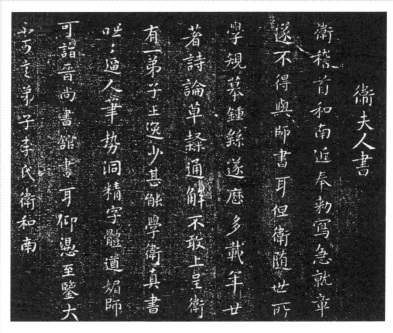

東晉 衞夫人《與師函》（拓本）

可以，二三寸的帶子要作一塊手巾卻不行。因此，這懸起手臂的基礎練習是第一必須的。並且這種練習對於一個有志書法的手，也並非甚難甚苦，等到基礎既經打定，那種受用和快樂，就是短期苦功夫所換得的終身不盡的報償。

在元朝，有個書家兼文學家的陳繹曾，作了一部論書法的小書，名叫《翰林要訣》，一共十二章。在第一章論執筆裏，他說了三種腕法。第三種叫「懸腕」，他加註說：「懸着空中最有力。今代惟鮮于郎中（按即鮮于樞，字伯機）善懸腕書。余問之，瞑目伸臂曰『膽、膽、膽！』」這一段記載活靈活現地畫出了鮮于樞的自高自大、欺負外行。實際上，懸起手臂寫

字，不過是一種體操上的肌肉練習而已。

　　普通不曾練習過懸起手臂寫字的人，由於手臂上的肌肉不習慣於這種動作，所以膀子無力，尤其是上臂的腱子和關節中的筋，容易感覺到酸。這樣寫起字來，筆畫顫抖醜怪，越寫膀子越酸，字就越發難看。但若堅持下去，筋和肉由於練習，而逐漸增長了氣力，習慣了這種動作，筆畫也就逐漸端正有

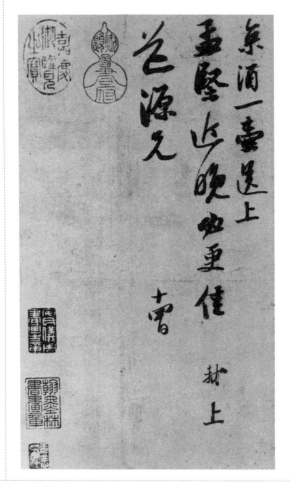

北宋 蘇軾《京酒帖》

力了，手臂逐漸不酸了。到了後來，就是被迫將手放在桌上，也不肯了。道理很簡單，提筆懸起手臂，寫字舒服得多。所以說，這只是一種肌肉練習。這種練習，天天繼續不斷，頂多有了三個月，就打好初步的基礎了。至於初步時期寫的字，筆畫不定，樣子難看，那是不可避免的。為了怕難看，在此短期內，不把字拿給人看就是了。

這種肌肉練習的必要，正和練拳術的人，先要練「蹲樁」同一理由。練拳的人，第一需要雙腿有力，才可立在地上，重如泰山。而「蹲樁」的練習，卻是使得大腿發酸的，甚至酸得立不起來。然而，有志練拳的人，對於這一基礎練習，必須打破難關。既然練拳的人要練成蹲樁，豈有寫字的人不要練成懸臂麼？如若練成了，世上縱然有一萬個鮮于樞，量他一個也不敢再來擺架子。

明朝有一個書畫家徐渭。他曾寫過一篇《論執管法》。其中有一段說：「把腕來平平挺起，凡下筆點

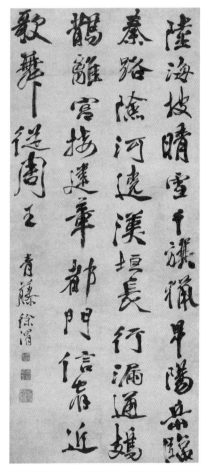

明 徐渭《行書五言詩軸》

畫波撇屈曲，皆須盡一身之力而送之。……古人貴懸腕者，以可盡力耳。大小諸字，古人皆用此法。若以掌貼卓（桌）上，則指便粘着於紙，終無氣力。輕重便當失準。揮運終欠圓健。蓋腕能挺起，則覺其豎。腕豎，則鋒必正。鋒正，則四面勢全也。近來又以左手搭卓（桌）上，右手執筆按在左手背上；則來往也覺通利。腕亦自覺能懸。此則今日之懸腕也。比之古法非矣。然作小楷及中品字、小草猶可。大真、大草必須高懸手書。如人立志要爭衡古人，大小皆須懸腕，以求古人祕法，似又不宜從俗矣。」徐渭這一番話是極有見地的。這裏面所說一種右手搭左手背的方法，即是前面陳繹曾所說的腕法中的第一法「枕腕」。陳氏的第二法叫「提腕」，他解釋為「肘着案而虛提手腕」。無論這二種的哪一種都是不徹底的方法。如若能決志練成懸起手臂，便不需要這些方法，並且隨時都可活用這些方法。依我個人想法，只要是一個有志於書法的青年，只要記得前文所說的譬喻，那他決不肯不為他自己多準備一些混凝土。

　　這樣說的基本練習，和前一章執筆法，結合起來，那一支筆在手中的形狀便自然是筆管垂直的，手掌豎起的，手腕子平的，臂肘就離開桌面了。這分開的幾種形狀，實際上是聯合起來的一件事。手掌豎起了，手腕子一定平，臂肘一定離開桌子。這樣就是古人所說的「懸筆作書」了。筆在手中，自然是垂直的；但這不是說，筆是永遠這樣死死地垂直着。因為筆在揮運之時，不可能永遠垂直。

　　以上是先決條件具備了。現在說怎樣用筆。「用筆」這一名詞，包括起筆和落筆（即是下筆和收筆）。若是將筆筆連起來，則是每一起筆皆是從前一筆的落筆而來；每一落筆又是次

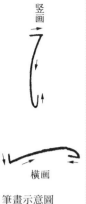

竪画

横画

筆畫示意圖

一筆的起筆所從出。所以講用筆要從下筆處講起。下筆（起筆）的方法也極簡單，只有兩句話：「竪畫橫下；橫畫竪下。」

若是拿筆尖的行走方向，放大了來說，有如附圖。

這個簡圖所表示的方法，就是古人謂「有往必收（橫）」、「無垂不縮（竪）」的方法。由這橫直兩種方法（實際上只是一種方法，而變化方向），可以推而用之於其他的筆畫，如斜行畫、圍行畫或點。這種方法實際上就是如何起筆落筆而已。

但這卻是最根本扼要的方法。任何體格皆可應用。明了和實用了這方法，便可切實體會出來，楷書的筆法確是和草書一樣。楷書是草書的收縮，草書是楷書的延擴。一切的千變萬化皆從此出來的。

為什麼定要這種方法呢？竪畫何必要橫下呢？竪下不行嗎？橫畫何必要竪下呢？橫下不行嗎？我們的回答是：「不行。」因為寫字必須將筆毫鋪開，每一根毫才能盡其力，點畫才有變化，才有精神風采。必須如此起筆落筆，筆毫才能鋪開。古人論用筆的祕訣，要「令筆心常在點畫中行」（傳東漢蔡邕《九勢》）。這即是書法中所考究的「中鋒」。只有用這種方法使筆毫鋪開，筆心才能在點畫中行，否則不行。

其次，我們就必須要說到用筆的「提按」。所謂「提按」即是「下筆收筆」。下筆（起筆）是「按」，收筆是「提」。不過，要注意，所謂「提」，並不僅指將筆鋒提得離了紙才叫提。只要是在筆按下之後，在行筆之時，稍微提上一點不到離紙的程度也叫「提」。事實上每一筆畫的全部行程，並非簡單到只有一按和一提，而是一畫的行程之中，有很多的「按」和「提」。當筆鋒在一畫的行程中時，有時要轉一小彎，有時要有

些上下。這樣一畫在形態上就現出有粗些的地方，有細些的地方。粗些的地方是「按」的效果，細些的地方是「提」的效果。即使形態的粗細細微到肉眼看不出，但其提按的行程還是存在的。按的地方，稍一停頓，鋒就轉了。凡是這種按的地方，又叫作「頓」。這種地方多是筆鋒轉換的地方，所以又叫「換筆」。總之這一切都是提按的變換與連續。這在草書中尤其重要，尤其易於看出，所以又叫「使轉」。因之唐朝孫過庭有「草乖使轉，不能成字」的話。這話是非常確實精微的。

關於提按的分析，說起來就必須這樣仔細。仔細的話，說清楚了，就要費去許多時間。但在實際寫字的時候，卻絕無這

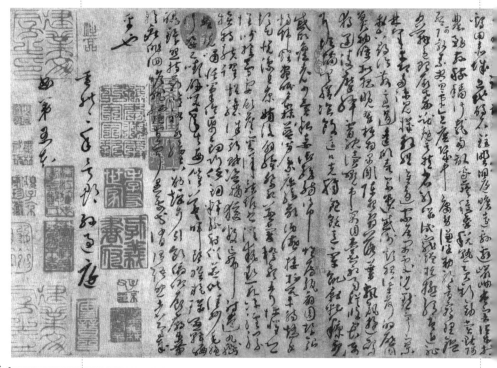

唐 孫過庭《草書千字文》

許多時間讓我們去考慮哪裏要提了，哪裏要按了。這種行筆提按變換的時間，甚至只能以一秒的百分之幾來形容。所以非練習極久極熟，不易掌握操縱、從心所欲。宋朝黃庭堅說：「字中有筆如禪家句中有眼。直須具此眼者乃能知之。」這就是從長久練習中得來的體會。

這以上，從執筆到用筆，結合起來，總名之曰：「筆法」。這即是第二章所說筆法的實施。第二章所說是靜的方面，此處所說是動的方面。宋朝的米芾常常慨嘆地批評許多大書家不知筆法。原來筆法的精粹也只有這一些。得到了，就過了關；得不到，便一輩子徘徊在關外。世傳《顏真卿述張長史筆法十二

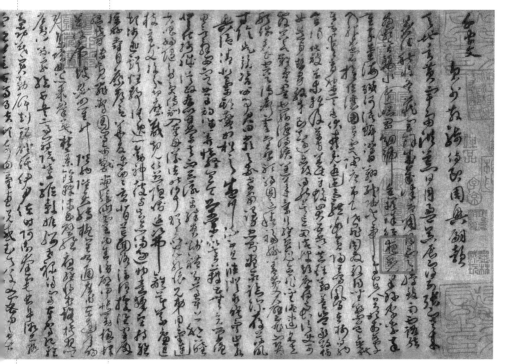

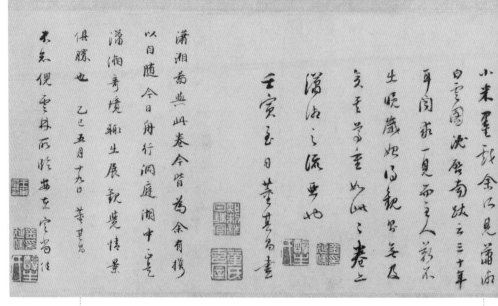

明 董其昌《跋米友仁〈瀟湘奇觀圖〉》

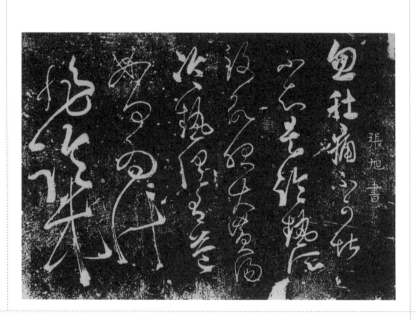

唐 張旭《肚痛帖》

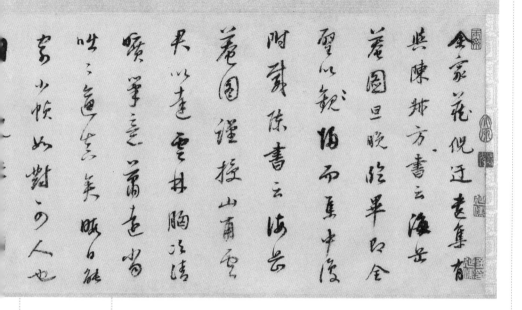

意》一篇，顏自述師事張旭，求筆法，「竟不蒙傳授」。日子久了，只叫他「倍加工學⋯⋯當自悟爾」。最後他求得緊了，「長史良久不言，乃左右盼視，怫然而起」。又《書苑菁華》中所傳唐盧攜（或作雋）「臨池妙訣」也說書法傳授的不易。他說：「蓋書非口傳手授，而云能知，未之見也。」包世臣的《藝舟雙楫》特別記載張照求王鴻緒授書法而王不肯。張只好藏匿在王寫字的小樓上，才窺見王閉門如何下筆。後來王見了張的字，笑曰：「汝豈見吾作書耶？」包世臣於是說道：「古人於筆法無不自祕者。然亦以祕之甚，故求者心摯而思銳。一得其法則必有成。」凡此種種，皆說明了筆法精微不過如此。其要點在有志書法者久習不懈，不然不會相信，也更不會成功了。

因為談筆法到此地步，就必須引出元朝趙孟頫的言語，他

說過：「書法以用筆為上，而結字亦須用工。蓋結字因時相傳，用筆千古不易。」他在這句話裏說清楚了兩個問題：一個是「用筆」，古今來所有寫字的筆法是一致的。學會了筆法，就掌握了關鍵，任何字都會寫。一個是「結字」，結字是字的組織問題。這是隨時代，甚至隨書家而不一致的。十個書家同時寫一個相同的字，就好像十個建築師為同樣的地皮打房屋藍圖一樣。又十個書家寫一個相同的「大」字，甲書家將一橫寫得長些，乙書家將下面兩畫的距離寫得寬些，丙書家將第三畫寫成一點，丁書家將第三畫寫成一長捺（磔），等等不同。十個建築師在同一地皮上打藍圖，所採取的房屋式樣自然各有各的設計。就筆法與結字的相異之點而言如此。

但是這兩者相聯繫得又是如此密切。用筆不能脫離結字而獨立，結字若無用筆為基礎，則字必無精神無骨血。因之自古以來，談筆法的書多半都很注重談「結字」。有的人叫它作「結構」，有的人叫它作「間架」。在這些書的研究成績之中，的確有了許多發明，供給書家許多訣竅。有志書法的人應該在練習之中，時時拿來作參考作補助。

像這樣講結字的書，試舉一例，要以明朝洪武年間胡翰所作的《書法三昧》為最詳細（胡自序不肯承認是自己作的。他說「不知撰者誰氏」，

元 趙孟頫《跋蘇軾〈治平帖〉》

50

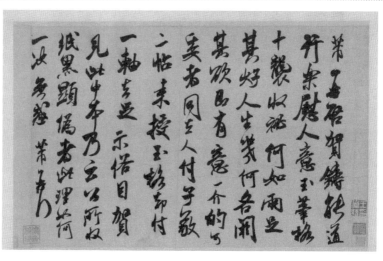

北宋 米芾《賀鑄帖》

又歷舉鮮于樞、趙孟頫、鄧文原、康里巙巙等都寶愛此書以取重）。這部書最喜講「佈置」。他說：「如中字孤單，則居中。龍字相並，則分左右。……喉、嚨、呼、吸等字左短，口欲上齊。……其、實、貝、真等字，則長舒左足。」他又舉出許多特別的字來，要用特別結構，如「風」字，「兩邊悉宜圓，名曰金剪刀」。他又將許多字的「結構」分了類，如「上尖」一類，是「卷、在、存、奉、奄」等字；如「天覆」一類，是「宇、宮、寧、亨、守」等字。諸如此類，舉不勝舉。前面提到的元朝陳繹曾《翰林要訣》，甚至再古些如宋朝人假託的《歐陽率更書三十六法》，也都是相似的作品。它們對於書法有一些價值是不可否認的。

　　不過，我們平心細想，字的結構一定是有的，也是必須用心的。但立下一說，以規定某種結構，卻是不必的，並且毋寧是

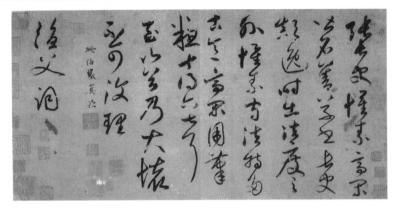

元 鮮于樞《論草書帖》

有害的。因為說死了某種字須某種結構，便是阻礙了其餘千千萬萬新的結構之發展。這正像規定所有的建築師要照着一張藍圖去蓋無數房屋，其結果必至於蓋成了的房屋，都是一個樣子了。

我們以為應該講究用筆，應該在點畫上用功。至於結字，可隨各人在臨習古碑帖中自行領會，自行組織。這樣既不禁止援用已成的結構，也不阻止各人自己的結構。這樣才可以希望培養出「有所法而後能，有所變而後大」的新書家的新結字來。事實上，時代逐漸推移，結字隨之變易，縱講結構，也實無一定的格局可言。

因此之故，在這本小書內，我們不考慮對結字的「訣竅」加以敘述。

在第四章，曾引用元朝趙孟頫所說「書法以用筆為上，而結字亦須用工。蓋結字因時相傳，用筆千古不易」的話。書法裏所謂的「結字」即指字的結構而言。一個字怎樣寫來，方可寫得穩當，寫得美，是需要有些安排的，這種安排的方法就叫作「結字」。

結字的說法，是與用筆相對的，但實際上還是一件事。就寫字全面講來，一面要結字，一面要用筆。由每一字如何組織說，叫作「結字」。由每一字中各筆畫的起落相互關係如何進行說，叫作「用筆」。而且字與字之間，行與行之間，也是靠

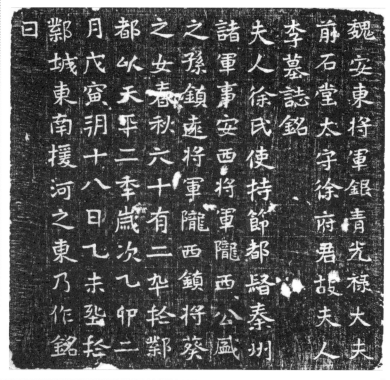

北魏《魏安東將軍夫人墓誌銘》（拓本，局部）

用筆來縐合的。因此，當然無一字無筆的運用，同時，也無一筆不在字的結構之中。在寫熟了的人，振筆寫去，只覺渾然一體，無從分別何為用筆，何為結字。但為初學的人着想，仍以分析說來較為易於領會。

以前許多論書法的著作，都說到結字的方法。有的叫它作「間架」，有的叫它作「結體」，有的叫它作「結構」、作「牆壁」、作「字形」，實則皆指此一事而言。我們可以注意這些名詞之中如「間架」「牆壁」「結構」等皆是接近建築方面的觀念，這是很有趣味的。我們在一塊固定的地皮上造房屋，必須先將藍圖打好。寫字也正如造房屋，其組織結構的必要也是一樣的，這在第四章也已經略言過了。至少就這二者的初步共同點來講是一樣的。我們的中國字又被叫作「方塊字」，這範圍上某種程度的固定性正如同要被造房屋的固定地皮。當然，專就寫字的範圍講，字的結體並不如造屋的地皮那樣固定，但最初一步是要拿這樣譬喻引進的。現在舉幾個例子在後面，作為考慮字形的資料。

有一種說法只是比較概括的說法。試舉例如下：（一）字要有「偃仰向背」。如「基」字，上面一個「其」字，下面一個「土」字，須將其字的下面兩畫寫得能夠照顧到下面的土字。又如「譜」字左是「言」字，右是「普」字，須要兩邊互相照顧。（二）字要「陰陽相應」。如「閱」字，外面的「門」為陽，內面的「兌」為陰，須內外呼應。（三）字要「鱗羽參差」。如「然」字的四點不要平平齊齊，顯得死板，須要像鳥羽魚鱗，有些參差方好。（四）字要隨字變轉。如王羲之所寫的《蘭亭序》，內中「之」字有十八個之多，無一雷同。如此

元 趙孟頫書
《洛神賦》（局部）

說法不勝枚舉。

又一種說法比較更具體些。這種說法把字的形狀，按其相似的，並列為一類，和其他類分開，而加以安排。如：

（一）排疊。如「壽」「臺」「畫」「筆」「麗」「爨」等字橫畫直畫很多，須要在長短疏密之間，安排停勻。又如「糸」字旁的「紅」字、「總」字，「言」字旁的「訂」字、「語」字，都須將偏旁安排好。

（二）避就。例如「廬」字，上面的「广」和下面的「虍」兩畫都向左，須要有輕重長短，彼此互相讓互相近。

（三）頂戴。例如「疊」「藥」「驚」「鷺」「醫」等字皆是下半好像托着上半，所以必須安排得「上稱下載」，不可上輕下重，或上重下輕。

（四）穿插。例如「中」「弗」「井」「曲」「冊」「兼」「禹」「禺」「爽」「爾」「襄」「婁」「無」「密」等字，須要穿插得「四面停勻，八邊具備」。

（五）向背。如「知」「好」「和」是兩半相向的，「北」「兆」「肥」「根」等是兩半相背的，寫時須將這形勢表現出來。

（六）偏側。如「心」「戈」「衣」「幾」等字偏向右，「夕」「乃」「朋」「少」等字則偏向左。「亥」「女」「互」「不」「之」等字好像偏，卻又不偏。這些須隨各字的形勢，或左或右，以求偏而不偏之妙。

（七）補空。如「我」「哉」等字右上角都有點，但左上角也有一畫，因之這「點」須與左上角的一畫相當。反之如「成」

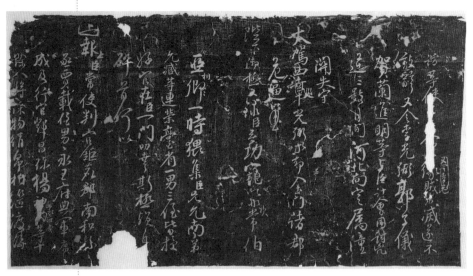

唐 顏真卿《讓憲部尚書表》（拓本，局部）

「戈」等字左面是空的，故右面一點無須顧慮。

（八）貼零。如「令」「冬」「寒」等下面都是點，須將整個字形安排其重心歸到最後的點上。

（九）粘合。凡字帶有偏旁的，都要設法使互相粘合，不要毫無照應。

（十）滿密。如「國」「圃」「四」「包」「南」「隔」「目」「勾」等字，要四面飽滿。

（十一）意連。如「以」「小」「川」「州」「水」等字形狀似乎筆筆斷了，但寫起來要它前後筆畫起落意思相連。

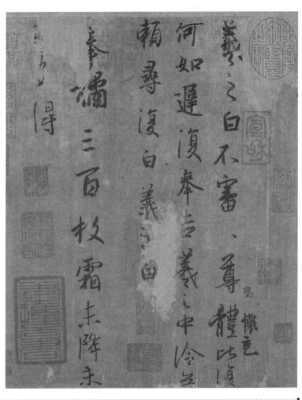

東晉 王羲之《何如帖》《奉橘帖》

（十二）覆冒。有一些字的形狀上面大，如「雲」字的雨頭，如「竅」字的穴頭，如「金」「食」「巷」「泰」等字須寫得上面可以籠罩住下面。

（十三）垂曳。如「都」「峯」等字的一直要垂，如「水」「欠」「皮」「也」等字末筆要曳。

（十四）借換。如「醴泉銘」中的「祕」字將左邊「示」字的右點，作為右邊「必」字的左點。如「黃庭經」中的「巍」字，乃是將上面的「山」字移到「魏」字的下面來。

（十五）增減。這是書家臨時變更字畫的方法，俗語稱為「帖寫」。有一種字筆畫很少，臨時加筆；或因筆畫多，而臨時減筆。「但欲體勢茂美，不論古字當如何書也。」

（十六）撑柱。有一類獨立的字如「可」「亭」「司」「卉」「矛」「弓」等，必須寫得撑挺起來。

北宋 黃庭堅《蘇軾〈寒食帖〉跋》

（十七）朝揖。這和前面所說「相讓」「粘合」是同一意義的。不過那二類多指的是兩半相合成的字而言，這一類多半指的是三分合成的字如「謝」「鋤」「與」等，寫時須互相迎接。

（十八）救應。這是說「意在筆先」的意思。凡寫一字，在第一筆時，即當想到第二三等筆，如何接續下去。這樣自然就生出一種救應的方法，往往「因難見巧，化險為夷」。

（十九）附麗。如「形」「飛」「起」「飲」「勉」等字或是旁邊三撇，或是旁邊小點，或是欠、力等小偏旁，都要以小附大、以少附多。

（二十）回抱。如「曷」「易」等字彎向左，「包」「旭」等字彎向右，都要彎得合式。

此外還有「小成大」「左小右大」「左高右低」「左短右長」等說法，皆是就字形加以適當安排的方法，也不勝枚舉。

以上所舉的兩種說法，不過是以往許多種說法中的。像這樣講結字方法的著作，實在太多了。這些著作在最初步的練習上，自然也能起一定的好作用，使得我們容易找着竅門。但太說得細了，反而將方法說死了。

為什麼呢？前文已經提到結字好比畫房屋藍圖，現仍可以就此作譬。在同一塊地皮上，十個建築師所設計的藍圖就有十個樣子。而這每一張圖都有其組織方法的，皆成為一個獨立的組織，換言之，若比回來說寫字，皆有其一個「結構」。我們不能說哪一張圖才是絕對必須遵守而不可改易的方法。因此若將結字方法說定了說死了，是很偏頗的、不全面的。

清代著名書家劉墉是一個最講究結字的人。他曾經用心教他的夫人寫字。他的夫人寫的字中，有一個柳字被他在旁打了

一個「×」的符號，這是「不好」和責罰的標記。他並且還注了一行字道：「總是不用心！」他又在上面另外寫了一個柳字作為矯正的模範。原來他夫人所寫的柳字中間的「夕」和右邊的「卩」寫得平齊了，而他的改本卻是將「夕」寫得比「卩」高一些，顯出參差的姿態來，這就是他所謂用心的焦點。但古人帖中柳字寫得平齊的很多，並且都很美，這又是何故呢？

今時沈尹默先生是一位最用功的書家。他曾說小時寫過「敬」字，被前輩指出寫得結字不對，理由是「口」字寫到「勹」裏面去了。而「正確的美的」結字是應該將「口」字寫在「勹」的一小撇之下，地位稍向外。這樣安排果然比他所寫的好些。但他後來仔細研究柳公權的《玄祕塔》，發現其中的敬字，正是「口」在「勹」中的，也非常美。

這是兩個很生動的例子。由此可知，每字皆有其結構組織的方法。這些方法，儘管同一個字，卻不須從同。每一個人都可採用他自己認為好的結字，而不必非難他人的結字，這樣才會有多種多樣的美的形態出來，顯得「百花齊放」。

宋代的蘇軾曾經說：「大字難於結密而無間，小字難於寬綽而有餘。」清代的鄧石如曾說：「字畫疏處可使走馬，密處不使透風。常計白以當黑，奇趣乃出。」這都是就結字方法說出一種概括的訣竅。其最高的原則，仍是應該各就字的形勢作全面的和合適的安排。蘇的說法是從缺點方面着眼，以起補偏救弊的作用。鄧的說法所謂黑白相當，並非扣死了在一個方塊中，有幾分黑的地方，便須也有同樣白的地方；而是說要將黑的筆畫安排合適，使可以控制無筆畫的空的地方。這樣有筆畫的黑的地方，由於白的地方的襯托，便越顯精彩，即是所出的

唐 柳公權《玄祕塔碑》(拓本，局部)

「奇趣」。這一點是與中國繪畫中的構圖原理相通的。

　　這種安排不僅是一種橫直的安排，而是多種的，無論從四周，或是從中心，或是從上下左右皆可變化地加以組織安排。例如宋代黃庭堅，生平最稱讚《瘞鶴銘》的結構，而他自己所寫的字即是從其中蛻化出來的。我們細看黃氏的結字，乃是一種放射式的。在他的每一字中都似乎有一個圓心，全字所有的筆畫皆自圓心放射而出，復集中而歸於圓心之中，因此特別顯

南朝梁《瘞鶴銘》（拓本，局部）

得堅勁而瀟灑。這便是他的結字原則。

　　因此，我們覺得結字可以初步地加以適當注意，而不可執着地、機械地認定只有一種結字方法為最好的。假使這樣執着，一定要出毛病。不妨這樣綜括地說：我們如若從看的方面，對書法結字培養欣賞力，則首先應掌握的最基礎原則第一條是「結字無定法」，第二條是「但每一字的結構卻一定有法」。因之當欣賞時，須虛心地不固執任何字的結構，而仔細地研究書者每一字的結構如何。這樣才能了解書者的匠心是如何運用的，從而獲得學習的模範。若遇有出奇制勝的新字形，更足以啟發智慧，逐漸進步到了解無法之法的地步。

　　至於談到用筆，就也是第四章所說如何使用毛筆寫字的方法而已。但歷代相傳，視為神祕，不肯輕易說出。在第四章，

62

曾敍述顏真卿向張旭學寫字的困難，及包世臣所敍張照學書的苦心。古人因求筆訣而嘔血破棺真是一言難盡。因此才知道書法只有「口訣相授」的話，並非過分誇張。而古代過分誇張的神話，卻正因筆法的難得而起。相傳有一篇「傳授筆法人名」的故事，是說最初傳授筆法的是一個「神人」，「神人」傳給蔡邕，然後蔡邕「傳之崔瑗，及女文姬」。這以下歷次傳授的人是鍾繇、衛夫人、王羲之、王獻之、羊欣、王僧虔、蕭子雲、僧智永、虞世南、歐陽詢、陸柬之、陸彥遠、

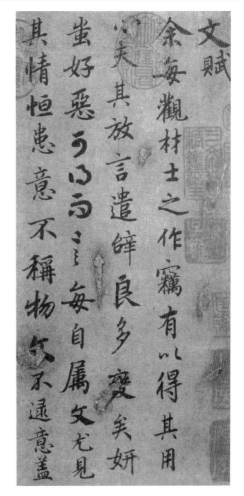

唐 陸柬之《文賦》（局部）

張旭、李陽冰、徐浩、顏真卿等人，並且說明只有 23 人，以後就無傳了。

這個傳說，可謂極盡神祕的誇張。而事實上以前凡有擅長書法的人，卻也正是每人都自祕其法，不肯傳人。以此之故，

各自認為自己的方法才是最正確的方法，一切敍說、比較、證明、論定的路都絕了。在我國舊社會中，像這樣「祖傳祕方」的惡習到處皆是，也不僅書法一端。以書法而論，我們今日所要打破的正是這種壞的習慣。但，從另一角度看去，書法是一種需要長期練習的藝術，而方法又如此簡單。這是互相矛盾的。許多人故意將方法說得神祕，不輕易傳授，正是提高它的重要性，使學習的人不輕視方法的簡單，因之加強練習的耐性。這也是可以理解的。

我們認識到用筆的一切都是提按的變換與連續。在楷書中固然如此，在草書中尤其重要。由於楷書是草書的「收縮」，所以還不易看出。由於草書是楷書的「延擴」，所以極易看出。自來書家都是勤加練習，極久極熟，方鍛煉到掌握提按的要點，從心所欲無不合度。

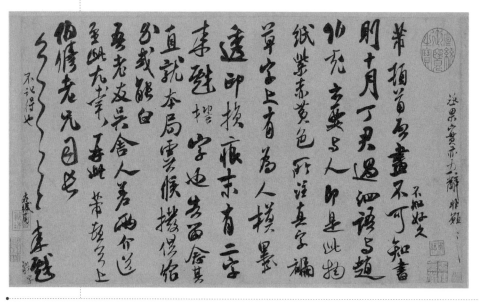

北宋 米芾《致伯修老兄尺牘》

同時，作為一個欣賞書法的人，從看的角度來說，必須在古今名家流傳下來的真跡或拓本中，仔細玩索其筆鋒起落行動的每一過程。這樣我們自己方漸漸了解他們是如何用筆的。當我們作為寫的人而書寫得進步時，便是漸漸通過如此培養增加能力的。這樣有了對於用筆的一定程度的經驗，方可再進而追求古名家的更精微的所在，甚至也可以看出其缺點何在（如若其本身是有缺點的）。這就是我們的欣賞能力越長越高了。

　　從結字的一角度，結合到用筆的一角度，對每一筆畫的銜接、每一字乃至每一行的銜接都能看出其照顧映帶、左右相生、前後相讓的形態，而感覺其中有一種節奏的情趣，如同軍隊步伍，音樂節拍的動目悅耳。這便是欣賞的初步完成。總之，要想學會怎樣欣賞，必須自己先懂得人家怎樣寫。要想懂得人家怎樣寫，又必須自己親去實踐，親自去寫。從自己實踐的甘苦中，認清了人家的本領高低。又因認清了人家，從而更提高了自己的書寫能力，也更提高了自己的欣賞能力。而這一切皆從點畫、結字和用筆入門，分開說雖是三方面，其實際還是一件事。

　　練習的基礎方面的一些重要觀念和方法已經如上所述，我們現在應該說到怎樣將這些配合到練習的日常功課裏來。練習日常功課，最重要的是臨習古碑帖。當然，如若有古人流傳下來的真跡，拿來對臨，乃是第一等的好方法。

　　寫字為什麼要臨習古人的法書呢？道理也很簡單，便是接受先民累積下來的智慧，加速自己的學習，希望擴大以前的成績而已。凡是不肯虛心學習祖先已有的成績，硬說「創造」，那除了可以騙自己之外，是誰也騙不了的愚蠢行為。

　　古人學寫字是拿三套功夫同時並進的，因此學習起來進步得快。這三套功夫是「鈎」「摹」「臨」。什麼叫「鈎」呢？拿一張油紙蒙在古碑帖或真跡上，用極細的筆畫將油紙下面的字雙鈎下來。再用墨將雙鈎的字筆畫空處填上。這樣叫作「雙鈎廓填」，就是一種複製品。這種方法是很多很複雜的，此處所談只是最簡略的說法。趙宋以後雙鈎的能手漸少。現在僅存有名的，還有唐人《萬歲通天帖》及元朝陸繼善所鈎的《蘭亭》。什麼叫「摹」呢？拿鈎填本放在下面，再在其上蒙一張紙。寫的時候就照着紙下面鈎填本的筆畫依着寫。什麼叫「臨」呢？臨就是對面的意思。將真跡放在案頭，另拿一張紙對着寫。古人所以多出鈎摹兩套手法，當然因為印刷術不如今日的進步，複製品只有這方法才可以造。但也因為這樣，所以學習得更仔細切實。現在，我們為了簡便，只用「臨」的一種方法了（在小學校習字課，還有描紅本子的一種，即是摹書的方法）。

　　我的意思以為既然現代印刷術方便，古人的真跡及碑帖多有石印本及珂羅版本傳世，雙鈎一套誠然可以省去。但正因複製品易於多得，我們也正可擴大摹書的練習。我們對於所要

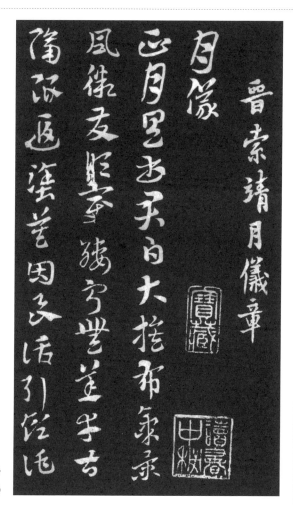

晉 索靖《月儀帖》
（拓本，局部）

學習的一本法書，即可買珂羅版兩本。一本按頁拆開，蒙在紙
下，作為摹習之用；一本放在案頭，作為臨習之用。這樣進功
一定迅速。其次，除了臨摹之外還須要常看、常想，將每字的
用筆和字形（結構），通體的佈置都涵泳極熟，這樣為助極大。
黃庭堅說：「古人學書，不盡臨摹。張古人書於壁間，觀之入

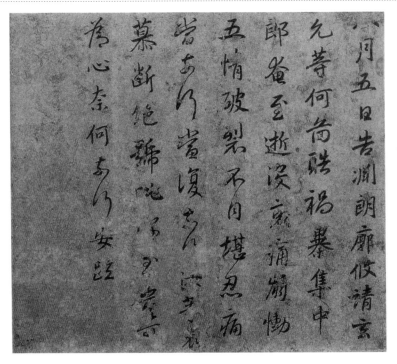

晉 謝安《中郎帖》

神，則下筆時隨人意。學字既成，且養於胸中，無俗氣，然後可以作示人為楷式。凡作字須熟觀魏晉人書，會之於心，自得古人筆法也。」趙孟頫說：「學書在玩味古人法帖，悉知其用筆之意，乃為有益。」這些話是值得我們取法的。

　　還有一點，就是我們學書的初步，可以就自己所喜好，或依師友的建議選擇一種範本。選擇既定，須即長久堅守下去。只要動筆寫便以這一種為依歸。譬如選擇定了柳公權，就堅決照着柳的書法路線走下去。這叫作「約取」，這叫作「家法」。萬不可今天寫柳，明天寫歐，過了三天又寫鄭文公。能夠這樣

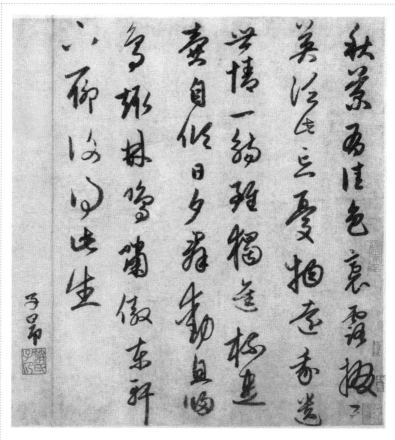

元 趙孟頫《行草陶淵明五言詩頁》

了，再就必須多看別家和別時代的書法。研究別派的路線和我的「家法」不同之處安在，相同之處安在。甚至進一步而研究為何要有這樣的不同。這叫作「博觀」。從這手的謹慎和眼的泛濫兩方面下功夫，年歲久了，自己的特殊風格也圓滿成功了。

至於練習的時候，應該臨寫些什麼碑帖，這原無定局。為了給初學者方便，隨後也將提出一些參考材料來。大概寫字，

總不外乎篆、隸、真（楷）、草。以書法的源流而論，自然應該先學篆、隸。篆、隸方面有了些根底，寫起楷書草字來，確要方便不少，因為真草的根源是從那裏來的。不過，我們已經知道古今筆法原理無二。若從筆法進去，無論先學哪一體，都可逐漸旁通到其他。並且以藝術觀點與實用觀點兩樣來說，如若能夠兼顧而無流弊，自是比單顧一面的更好。真、草（包括行書和章草）二者，對於今日實用來說，也比篆隸的範圍寬廣得多。所以這本小書裏，多是偏於真草方面的。我的意見以為有志書法的人，應該選定楷書一種和草書一種，每天必定各寫一二紙。寫得多，當然好，但尤其要緊的是有長性，能耐久。要積久不換地寫得多，卻不要一曝十寒地寫得多。一歇就是半個月，一天卻寫上幾十紙，那是進益很少的。因此反不如每天寫一二紙的好。而且我之所以主張楷書和草書同時各寫，更是為了易於領會筆法。照這樣寫去，很容易切切實實地明白楷和草用筆完全一樣，楷書是草書的收縮，而草書是楷書的延擴。這種真知灼見的獲得，才是書家正法眼藏的解悟。

說到楷書與草書，就必須說大楷和小楷的差別。魏晋至唐，小楷的字形，別是一種結構。這種結構和大楷完全兩樣。

三國魏 鍾繇《薦季直表》（拓本）

我們試看《薦季直表》《曹娥碑》《十三行》《黃庭經》《樂毅論》，甚至《西昇經》等，便可一目了然。這種小字的結構，真是異常巧麗而廉峭，專是對於「小」才合宜。我曾經將這種小字用放大法將它放得很大，就不如小的美麗，並且足以反證，大楷必須用大楷的結構才好。這一點是特別重要的。宋元以來，小楷並非特種字形，只是大字的縮小而已。其中只有極少數的書家，如明朝的文徵明、王寵，明末清初的黃道周、王鐸，寫小楷另有一套本領，不同於寫大字。因此我們練習小楷還必須另下一番功夫。

現在談到練習的進程。明朝豐坊和清朝翁方綱皆曾開過一張練習的目錄，而豐坊說得尤其詳細。翁方綱所開的目錄，我將它吸收一部分到以後的目錄中去，且待以後再說，先略引豐坊的說法作為學書者的參考。當然，豐坊的說法，對於我們不一定完全合用，因之，我們不必受他的拘束。

他說：「學書須先楷法。作字必先大字。八歲即學大字，以顏為法。十餘歲乃習中楷，以歐為法。中楷既熟，然後斂為小楷，以鍾王為法。楷書既成，乃縱為行書。行書既成，乃縱為草書。……凡行草必先小而後大，欲其書法二王，不可遽放也。學篆者亦必由楷書。正鋒既熟則易為力。學八分者先學篆。篆既熟，方學八分，乃有古意。」

他又將學書的次第排列如下：

大楷　童子八歲至十歲學楷書。其法必先大而後小。如顏魯公《大唐中興頌》《東方朔碑》……每日習五十字。四年之功，可得七萬字。

中楷　童子十一歲至十三歲當學中楷，以歐陽詢《九成宮》

其盡乎而多劣之是使前賢失指於將來不亦惜哉觀樂生遺燕惠王書其殆庶乎機合乎道以終始者與其喻昭王曰伊尹放大甲而不疑大甲受放而不怨是存大業於至公而以天下為心者也夫欲極道之量務以天下為心者必致其主於盛隆合其趣於先

晋 王羲之《樂毅論》（拓本·局部）

及虞恭公二碑為法……日影百字。三年之功，可得十萬字。

小楷　童子十四歲至十六歲須學小楷，如王羲之臨鍾繇《宣示表》，鍾繇書《戎路表》《力命表》，王右軍書《樂毅論》，《曹娥碑》。

行書　凡童子十七歲至二十歲須學行書，先學《定武蘭亭》、《懷仁集右軍書聖教序》及《興福寺碑》等。

草書　童子廿二歲至廿五歲學草書，亦先小後大。須以右軍書《十七帖》及懷素書《聖母碑》二大字草書為法，又張旭《長風帖》。

篆書　大凡童子十三歲至廿三歲當學篆。先大而後小，先今而後古。當以陽冰書《琅琊山新鑿泉題》、李斯書《嶧山碑》及《泰山碑》、宋張有書《伯夷頌》、元周伯琦臨張有書《嚴先生祠堂記》、蔣冕書小字《千文》為法。古篆則石鼓文、鐘鼎千文。

八分書　童子至廿四五歲當學八分。先大而後小。法唐明皇

唐　李隆基《鶺鴒頌》（局部）

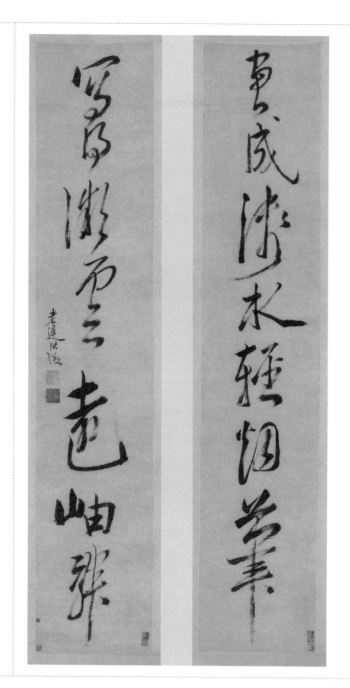

明 陳洪綬《畫成、寫得》七言聯

南宋 朱熹《二月十一日帖》

《泰山碑銘》《北海相景君碑》《鴻都石經》《堂邑令費鳳碑陰》。

按豐氏所言，大體上尚無流弊。不過關於篆、隸兩種，說得不免太寒陋。這由於時代關係，他所見的還不夠多。並且在學習的年齡上，不知他是以何種根據而這樣定下的。以現在看來，年齡的規定無此必要。

練習的功夫，十之七八在每日的臨書上，十之二三在寫卷軸聯榜上。在這種種不同的形式中，寫字的形勢就有坐有立了。關於坐着寫字，前面已詳說執筆和用筆的要點，只要照此寫去，由於右臂懸起，坐的姿勢不由不正。腰自然直了，左手自然會按着案上的紙幅。這種姿勢，實在很有益於健康的。至

元 趙孟頫《真草千字文》（拓本，局部）

於寫楹聯和榜額不免要立起來，立起的姿勢，有的是多少還就着桌子，有的還直着就牆。遇到這種場合，凡是能懸臂作書的人，都不感覺困難。

中國寫楹聯的習慣，不知確切起於何時，相傳後蜀孟昶題桃符「新年納餘慶，佳節號長春」，這是所能考出的最早記載。南宋朱熹生平喜歡作對子，他的全集後面載了不少聯語。他又是一個書法家，一定寫了不少，不過，也未見流傳下來。元朝趙孟頫是個大書家，也不見他寫的楹對流傳下來，但記載上卻有他寫對子的故事。以常識推測，在宋末元初可能有人寫對子，但這種習慣尚未成為普遍的風氣。大約明中葉以後方漸漸成為風氣，清朝以後大為盛行。明朝人寫楹聯是以整個一張紙為組織的範圍，譬如一副七言聯語，是以十四個字作總佈置的。因之每字大小長短可以任意經營，多生奇趣，並且近乎自然。清朝人拘於尺寸，一定把每字的距離和大小都排死了，因之趣味遠不及明人。

寫榜額因是橫寫，所以更覺難於安頓，但其大要也須以字的自然形勢為主，其間疏密長短肥瘦，不必強求一致，而要任其天機，方能入妙。

最後，有人一定還要問在什麼時間寫字最宜。我以為早晚任何時間都宜，只有心神不定、太冷太熱、大風震電的時候不宜。一般說來，天未明時磨墨，天明墨濃，晨曦初見，寫字最宜。我以為多人寫字則覺有蓬勃之氣，一人寫字則覺有清靜之趣，兩人對寫則覺有商量之樂，簡直是無往不宜。心中狂喜之時，寫字可以使人頭腦冷靜下來。心中抑鬱之時，寫字可以使人忘記了抑鬱。我以為延年益智，這算妙方。

在這一章內，準備介紹一些學習寫字的範本。換言之，就是開一張名目單子。為了開這一張單子，曾經躊躇很久。現在雖然開出，但，這是考慮到遷就各種可能條件而開出的。初學的人們，也許未能全合口味。不過，這裏所開的名目，儘量照顧到可能的購買條件。讀者就這名目去求，大概不致有太多的困難。

這張單子大體上分作兩類：一類是拓本，一類是真跡。時代雖然儘量排得接起來，但也不能密接。有些著名而不易得的就不選進了。尤其是漢碑中有大名，但字畫太不清的不選。甲骨有筆寫的真跡，春秋時代絹寫本也是很古的真跡，諸如此類也不選進去，為的避免涉及考古的範圍。不過漢人木簡卻不能不選進去，為的可以灼見漢隸的筆法。宋以來一直到清季刻帖的風氣是很盛行的，其中有許多非常好的帖，但在原則上也一律不選進去，為的帖的系統太多，牽涉麻煩，留待將來進一步再研究。至於學草書的《十七帖》原是很重要的，這裏也未選入。

第一類　拓本

拓本就是將刻在金屬或石頭上的字，用紙蒙上，搥打加墨刷下來的複本，好像影子從實物上脫卸下來的一樣，所以又叫「墨本」「拓本」「蛻本」「脫本」。這種拓本有許多是從古代傳下來的，往往原物已不存，只存拓本，所以有許多拓本非常名貴。但正因這個原故，拓本乃是不得已的代用品，它和原來用筆寫的真跡是很有距離的。有志寫字的人，必須時時在它的實

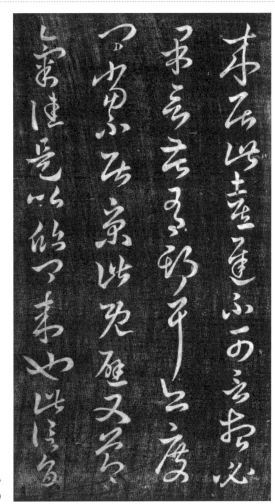

晉　王羲之《十七帖》
（拓本，局部）

際筆畫中，追想原來的形態，拿自己的智慧去細細補充失去的部分。當然是不會補充得全對的，但這觀念很重要，這樣就免得死拘在拓本的形狀之中。

篆書第一組

大盂鼎	《愙齋集古錄》（商務印書館影印本）	
曶鼎	同前	邊成影印《曶鼎八家真本匯存》（凡初拓精拓已剔未剔各本悉備）
周公彝	《三代吉金文存》羅振玉影印本（此器有66字，寫起來方便，不至太少。只在本組中注明，以後不注）	
方彝	同前（185字 有蓋）	
作丁公簋	同前（111字 有蓋）	

這一組字體書法，與殷代的甲骨文很相近，是沿着那個源流來的。

篆書第二組

毛公鼎	《愙齋集古錄》（商務本）	藝苑真賞社單印片子，又藝苑與散氏盤合裝放大本
頌鼎	《愙齋集古錄》	
史頌鼎	同前	
善夫克鼎	同前	
曾伯霥簠	同前	
不嬰敦蓋	《周金文存》（廣倉學宭影印本）	
頌壺	《愙齋集古錄》	
師寰簋	同前	
師酉簋	同前	
宗周鐘	《三代吉金文存》	

這一組字體書法，純乎是宗周成熟的風格。

篆書第三組

散氏盤	《愙齋集古錄》	藝苑與毛公鼎合裝本，又藝苑單印片子
楚公鐘	《愙齋集古錄》	《周金文存》

這一組和第二組相比，是當時荊楚一帶的別派。這種書法寬博而豪放，有發揚飛舞的氣息。

篆書第四組

季子白盤	《愙齋集古錄》	羅振玉影印金薤琳琅本（所印甚精，附吳清卿臨本最便初學）
秦公簋	《三代吉金文存》	（器和蓋連文）羅振玉影印金薤琳琅本（附羅氏臨本便於初學）
石鼓文	安氏北宋拓三本	先鋒本，商務印入郭沫若所著的《石鼓文研究》中；中權本，藝苑影印；後勁本，中華書局影印。

這一組的書法體勢已經開啟了秦帝國書法的先河。

以上這四組統名為「大篆」。

篆書第五組

泰山刻石	日本《書苑雜誌》影印本	藝苑影印本（原刻自明朝以來，只存二世詔文 29 字。清乾隆間毀於火。無錫華氏有北宋拓全文，已賣到日本）
琅琊臺刻石	洗石拓本	原石在山東省諸城，光緒間石碎裂，遂傳墜入海中。1921 年，王景祥、孟昭鴻二人在諸城琅琊臺將碎裂之石覓齊，移入諸城縣教育局，命工將碎石粘合，遂復舊觀，僅損 3 字。王氏並在石末刻隸書小跋，記尋石原委，新拓本遂傳於世。
嶧山刻石	商務石印本	有正書局石印本（這是宋朝徐鉉就李斯原文重寫的。原石在西安碑林）
秦詔版	《秦金石刻辭》	
秦瓦量	同前	
新嘉量銘	見《秦漢金文錄》	

這一組是秦帝國時代的書法。這和以前比較，特有一種簡單明快而勻稱的作風。

篆書第六組

魏正始三體石經	拓本（在洛陽及各藏家）孫海波影印《魏三字石經集錄》（孫氏收集各家拓本匯印。其中考證甚詳。篆家途徑，清朝人已發洩無餘；獨正始石經中小篆一種，尚是小篆中另外一種新面目。學書者從事於此，可開新途徑）
峿台銘	拓本（在湖南省祁陽溪的摩崖上，是唐朝瞿令問所寫）
栖先塋記	拓本（在西安碑林，宋人重刻李陽冰書）
三墳記	拓本（在西安碑林，宋人重刻李陽冰書）
般若臺	拓本（在福州的烏石山，是唐朝李陽冰摩崖）
謙卦	拓本（在安徽蕪湖，重刻的李陽冰書）
縉雲縣城隍廟記	拓本（在浙江縉雲縣，宋人重刻李陽冰書）
怡亭銘	拓本（在武昌，李陽冰書）
滑臺新驛記	清代平江貝氏翻刻本（宋拓真本今在中國科學院考古研究所）

這一組是唐朝的篆書。唐篆和第五組的秦篆統名為小篆。凡說唐篆幾乎是李陽冰篆書的別名。而李氏的字跡卻未見有流傳下來的。一些拓本又多是重書翻刻的。只有《般若臺》《怡亭銘》《新驛記》及《唐故相國崔公墓誌蓋》等少數是原刻，傳拓又少。所以在寫字的意義上說，它的作用在今日看來已很輕微。但寫字的人卻不能不知道這一派的篆書，因為在已往它是曾佔過極大勢力的。這些拓本只能給我們一些字形的組織巧妙。拓本在坊間可以買到。

隸書第一組

乙瑛碑	古物同欣社影印王懿榮藏元拓本	文明書局影印端方（匋齋）藏明拓本	
史晨碑	商務印周大烈（印昆）藏明初拓本	文明印沈曾植（寐叟）藏前碑，翁同龢（叔平）審定後碑，均明初拓本	藝苑印前後碑明拓本
孔宙碑	有正印宋拓本	文明印明拓本　藝苑印清初拓本	
西岳華山廟碑	有正影印端方（匋齋）所藏三種本	容庚印金農（冬心）藏宋拓殘本（這殘本缺了兩葉，是清趙之謙雙鈎補足的）	
韓仁銘	商務印高鳳翰（南阜）藏初出土本		
曹全碑	古物同欣社影印本	商務印未斷本	
朝侯小子殘碑	藝苑金屬版印本		

　　這一組是漢隸中最普通平正的書法，在當時官文書的體格是這樣的，這頗近似於後代的所謂「臺閣體」。一般人寫漢碑是走這一路的。

隸書第二組

禮器碑	藝苑印翁方綱（覃溪）審定本（有碑陰及側）	文明印翁方綱（覃溪）藏本	有正印褚德彝（禮堂）審定本（有碑陰）
陽嘉殘石陰	拓本（原石已毀，影印本未見，拓本尚可買到）		
景君銘	藝苑金屬版印本（影印的善本未見）		

　　這一組是漢隸中表現書家風格的。比第一組所列的，體勢活潑變化得多。

隸書第三組

張遷碑	同欣社及中華影印翁同龢（叔平）審定明初拓本	藝苑印羅振玉審定明拓本	有正石印《明拓漢隸四種》本
衡方碑	乂明印孫星衍（淵如）藏明拓本	藝苑印張廷濟（叔未）審定本	
子游殘石	藝苑印《安陽漢刻四種》本		
賢良方正殘石	拓本（這與子游殘石刻在一塊石頭上。這即是子游殘石的下半截。原石藏天津姚氏，未見印本）		
西狹頌	藝苑金屬版印翁方綱（覃溪）跋本		
石門頌	拓本（拓本新的並不難買，很好用的。影印的善本未見。藝苑有金屬版印本，但非舊拓）		
封龍山頌	藝苑金屬版印本		

這一組，因其筆勢是漢隸中的摩崖書，用筆有方有圓（雖然其中有的碑石並非摩崖，例如《張遷》及《衡方》）。我們在本書卷下欣賞章要談到方筆和圓筆並無多少根本的不同，所以寫字時也不必死拘定在方圓的形式上，以致自己束縛了筆路。

隸書第四組

漢君子殘石	金佳石好樓印本
孔羨碑	拓本
受禪表	拓本
曹真碑	拓本
大晉龍興碑	拓本
荀岳墓誌	拓本

此組不限於漢碑，其隸勢近方者多。但隸書總以漢碑為主，方是學書者的大路。

楷書第一組

宋爨龍顏碑	有正、商務、中華石印本	
魏鄭文公碑	有正石印本	藝苑影印本
魏鄭道昭觀海詩	拓本（有單片，也有雲峰山石刻的全套。坊間碑拓店中可買）	
魏鄭道昭論經詩	有正石印本	中華石印本（原刻字很大。這兩種皆是縮印的，好用）
魏吊比干文	藝苑影印本	

楷書第二組

梁蕭碑拓本	易得	
魏始平公造像		
魏魏靈藏造像		
魏孫秋生造像		
魏楊大眼造像	以上四種皆在有正石印《龍門二十品》內	
魏張猛龍碑	商務影印王（孝禹）跋本	有正影印本及石印本
魏馬鳴寺碑	拓本（易得）	
魏寇臻墓誌	《六朝墓誌菁英》二編羅振玉印本	
魏安樂王墓誌	同前	

楷書第三組

魏泰山石峪金剛經	拓本	求古齋石印縮本	
梁瘞鶴銘	有正石印楊賓（大瓢）藏水拓本	羅振玉影印本	日本博文堂影印楊（龍石）明水拓本
魏鄭道昭白駒谷題名拓本	在雲峰山石刻全套之內		

這一組所列，字形特大。

楷書第四組

魏元演墓誌	《六朝墓誌菁英》第一冊		
魏常季繁墓誌	同前		
魏石婉墓誌	同前		
魏元倪墓誌	同前		
魏崔敬邕墓誌	文明、藝苑影印本	劉鶚（鐵雲）影印本	陶湘（蘭泉）影印本（陶本與四司馬誌合裝）
魏司馬景和妻墓誌	文明影印本		
魏刁遵墓誌	董康影印本	藝苑影印本	有正石印本
魏李璧墓誌	文明石印本		
魏張黑女墓誌	藝苑及有正影印本		
魏劉根造像	金佳石好樓石影整片		
魏曹望憘造像	同前		
魏高湛墓誌	藝苑影印本		
魏敬使君碑	藝苑金屬版印本		
魏元顯雋墓誌	拓本（石藏北京歷史博物館）		

　　這四組所列皆是六朝碑。這是楷書拓本中新出而有多種境界的範本。原來在我們中國古代是禁止伐墓的。這些考究的書法極好的石刻一直埋沒土中，未被人發現。在清中葉以上，寫字的人都在唐碑的舊拓中尋覓路徑。自從清季修築鐵路以來，埋在地下的古碑誌大量出土。這才為書家又開了一條名為復古而實則開新的大路。我們可以從這裏明白容易地看出書法相傳的線索和趨勢以及其變化的痕跡來。所以對於六朝碑刻應該加以重視用功。這四組之中，雖然只舉一隅，但有的雍容，有的雄偉，有的峻拔，有的端勁，有的密麗。學者可以各就性之所近，從其中大踏步走進去。

楷書第五組

龍藏寺碑	同欣社影印本	文明影印本
董美人墓誌	藝苑影印本	
元公姬夫人墓誌	藝苑影印本　神州國光社宣統影印本	
蘇孝慈墓誌	拓本（易得）	
寧贊碑	日本銅版印本	
文殊般若碑	藝苑金屬版本	

這一組是隋碑。隋朝享國日淺，在書法上的成就不大。但唐朝成熟的楷書，都是從這裏萌芽茁壯的。此處所列各種已經包含了虞世南、歐陽詢、褚遂良、顏真卿等唐代大書家的基礎了。至少這些都是可以參考玩味的。

楷書第六組

孔子廟堂碑	文明及有正影印李宗瀚（春湖）唐石本		
九成宮醴泉銘	商務印端方（匋齋）本	文明印孫承澤（退谷）何焯（義門）跋南宋拓本	文物出版社影印本
虞恭公碑	延光室照片王澍（虛舟）本	昌藝社印吳湖帆藏本	藝苑印貴池劉氏本
皇甫君碑	文明影印翁方綱（覃溪）審定本	有正印趙世駿（聲伯）本及劉鶚（鐵雲）本	
化度寺碑	文明及有正影印李宗瀚（春湖）本		
道因法師碑	有正石印鄭燮（板橋）宋拓本	故宮博物院影印	
泉男生墓誌	拓本	中華石印本（原石現在河南圖書館）	
伊闕佛龕碑	有正石印本	拓本	
孟法師碑	文明及有正影印李宗瀚（春湖）本	臨川李氏石印本	日本印本

續表

房梁公碑	有正及神州影印李芝陔本（照片）	
雁塔聖教序	有正影印本	日本書苑雜誌專號
信行禪師碑	有正及神州影印何紹基（子貞）藏本	
衛景武公碑	有正影印王存善（子展）本	
大唐中興頌	故宮影印本	
東方朔畫贊	有正石印劉鶚（鐵雲）宋拓本	
離堆記殘石	拓本（石在四川灌縣離堆公園）	
大字麻姑仙壇記	有正石印羅振玉本	文明影印戴熙本
顏勤禮碑	拓本	顧燮光縮印本（顏碑行世，大半被後人將原石磨洗，原來面目全失。此碑於 1922 年在西安後出，未大損。看此碑可窺見顏書真面目）
李玄靖碑	文明影印及石印臨川李氏宋拓本	
元次山碑	有正石印劉鶚（鐵雲）明拓本	
宋廣平碑	拓本	
金剛經	有正及文明影印敦煌本	羅振玉墨林星鳳本
左神策軍紀聖德碑	譚敬影印本	藝苑翻印本
玄祕塔大達法師碑	商務影印宋拓本	

88

行　書

溫泉銘	文明印敦煌唐本	羅振玉墨林星鳳本
晋祠銘	拓本（有未磨本）	
雲麾李秀碑	文明及有正影印李宗瀚（春湖）本	
雲麾李思訓碑	有正影印趙世駿（聲伯）本	
麓山寺碑	有正及故宮影印本	
道安禪師碑	拓本	
集王聖教序	有正影印周文清本	有正及文明影印墨皇本
集王興福寺碑	文明影印本（名為吳文碑，按吳是矣字）	
方圓庵記	文明影印本	

第二類　真跡

　　關於真跡，自然是要書家親自所寫的方足為憑。但二王真跡，今日所傳的皆有可疑，若以學寫字而論，又不可廢，所以也都選列。此外，《蘭亭》另外是一個系統，說起來話又太多，現在另外選列在最後。至於排列的方法，雖然也按時代，但有的是各家合在一起的，有的是沒有姓名的，所以只得籠統一些。還有一種，以寫字而論，很是重要，但此處未選列進去，就是各樣精好的寫經。在以前如《轉輪王經》《靈飛經》，大家都認為是鍾紹京寫的，及至敦煌經卷大量發現之後，方知都是唐人寫本，並不能確定主名。這各種經卷之中，有極多寫得非常之好的，尤其是盛唐時期的，更為精華發越。從這裏可以直接看到六朝以來的筆法，確乎並無碑與帖的分界。因為種類太多，率性不選了，明以來的書家也有許多值得欽佩的，為了簡單也一概不選了，學書的人可以自己隨時留意去選擇學習。總

之對於真跡，學者必須下功夫仔細去探索，在以前，學書的人是沒有這樣好的機會的。

真　跡

漢晉石刻墨影	羅振玉影印本		
流沙墜簡	羅振玉影印本（以上二種有的可以學，有的不必學，但必須細看其運筆的方法）		
晉人尺牘	羅振玉影印敦煌石室發現品（在貞松堂藏曆代名人法書上冊內）		
晉人書度尚曹娥誄辭	文物出版社影印本	上海人民影印本	美術出版社影印手卷（疑宋高宗臨本）
漢晉西陲木簡彙編	有正影印本		
陸機平復帖	張氏影印本		
王羲之奉橘帖	延光室照片	故宮印本	延光室印本
王羲之快雪時晴帖	延光室照片	故宮印本	
王羲之喪亂帖	日本影印本		
王羲之二謝帖			
王羲之頻有哀禍帖	以上三個名目，實際上有七個帖。在唐德宗時流入日本。各種影印本很多		
唐摹王右軍家書集	文物出版社影印本（即《萬歲通天帖》）		
王獻之中秋帖	延光室照片		
王珣伯遠帖	延光室照片		
隋人出師頌	延光室照片	有正印本	
法書大觀	故宮影印本（這本內包含從王獻之《東山帖》到趙孟頫的真跡，其中歐陽詢真跡尤好）		
褚遂良倪寬贊	故宮影印本	延光室印本	
褚遂良大字陰符經	陶湘（蘭泉）影印本（以上兩種，歷來鑒書家都把它們歸之於褚遂良）		

唐張旭草書古詩四帖	文物出版社影印本（是否張書待考，但是古帖）		
歐陽詢夢奠帖	文物出版社影印本		
陸柬之文賦	故宮印本	延光室影印本	
唐人月儀帖	故宮影印本		
顏真卿自書告身	日本影印本		
顏真卿祭侄稿	故宮及延光室影印本		
孫過庭書譜	延光室影印本	日本書苑雜誌影印本	故宮本
僧懷素自敘帖	故宮及延光室影印本		
僧懷素論書帖	文物出版社影印本		
僧懷素小草千字文	日本書苑雜誌影印本	徐小圃影印本	
楊凝式盧鴻草堂十志圖跋	在延光室影印本草堂十志圖之後		
宋徽宗趙佶草書千字文	文物出版社影印本	上海人民美術出版社影印手卷	
宋高宗趙構草書洛神賦	文物出版社影印本		
李建中土母帖	延光室影印片子		
蘇軾洞庭春色賦中山松醪賦合冊	延光室照片	有正影印本	
蘇軾前赤壁賦	延光室 故宮本		
蘇軾楷木詩	延光室照片		
蘇軾書林和靖詩後	延光室照片		
蘇軾寒食詩	日本影印手卷		
黃庭堅寒食詩跋	有正影印本		
黃庭堅松風閣詩	故宮膠板本	延光影印本（原寸）	
黃庭堅華嚴疏	有正影印本		

黃庭堅王長者墓誌	有正石印本（在《蘇黃米蔡墨寶》合冊內）	林氏印本	
黃庭堅動靜帖	延光室影印本		
黃庭堅詩稿二種	文物出版社影印本		
米芾蜀素帖	故宮及延光室影印本		
米芾詩牘	故宮影印本		
米芾尺牘	故宮影印本		
米芾二帖冊	文物出版社影印本		
米芾法書三種	文物出版社影印本		
蔡襄自書詩札	故宮及延光室影印本（延光室名《蔡忠惠公墨寶》）		
蔡襄自書詩卷	朱文鈞（翼盦）影印本		
薛紹彭雜書卷	故宮影印本		
宋四家真跡	故宮銅版本		
宋四家墨寶	故宮銅版本		
趙孟頫七札	故宮印本		
趙孟頫尺牘詩翰	故宮印本		
趙孟頫仇公墓碑銘	文明石印本　藝苑影印本（略縮小）		
趙孟頫玄妙觀三門記	日本印本	有正影印本	藝苑真賞社翻印本
趙孟頫淮雲院記	徐石雪影印本（原跡藏徐石雪家）	延光室照片	
趙孟頫松江寶雲寺記	照片　徐石雪影印本		
趙孟頫膽巴國師碑	有正影印本	徐石雪影印本	
趙孟頫靈隱禪師塔銘	徐石雪影印本		
元趙孟頫福神觀記	文物出版社影印本		
趙孟頫妙嚴寺記	中華石印本		

元康里巙巙書謫龍説	文物出版社影印本
元康里巙巙草書述筆法	文物出版社影印本
元鮮于樞書杜詩	文物出版社影印本

　　子昂為唐宋以後大家。徐君石雪云：「學趙書者多摹仿《北京道教碑》，不知此碑非子昂所寫。因為元朝敕令子昂寫斯碑時，子昂已臥病不能握筆，乃令其徒吳全節代筆。未幾子昂死。吳全節書不逮子昂遠甚也。」特將徐君論定揭出作學趙書的參考。

附：蘭亭序

拓本四種	吳炳本	有正影印本（此本有名，但問題多）
	柯九思本	故宮印本（題簽為定武蘭亭真本）
	獨孤本	日本影印（這本後面有趙孟十三跋。曾經火燒）
	孫承澤本	有正及文明影印本（兩書局所印都是這一本。各印了一部分的題跋）
臨摹本三種	虞世南臨本	故宮影印本
	褚遂良臨本	同前
	馮承素雙勾本	同前

　　前文說到我們現在學書法的機會比古人好。這是因為受現代印刷術進步之賜。珂羅版和各種精細的網目版與膠版及攝影石印，配合上各種相應的紙張，使得古代碑刻真跡容易大量複製。又因為故宮的開放，使得歷代藏於皇室的珍品，可以被複製出來公之人民。溥儀的逃亡，曾經有計劃地盜出大批書畫珍品，其中有一部分散出，有許多竟已遺失了。此外還有許多著名的真跡為公私各家所珍藏，例如傳世有名的唐虞世南《汝

南公主墓誌銘》真跡，在上海周君家。唐僧懷素《苦笋帖》真跡、宋張即之楷書杜詩大字真跡、宋徽宗楷書賜童貫的《千字文》真跡、宋高宗真草《千字文》真跡、元趙孟頫楷書《光福寺碑》真跡，皆在上海博物館。唐杜牧書《張好好詩》真跡、宋蔡襄自書詩冊、宋黃庭堅大草《諸上座》真跡、元趙孟堅自書詩卷真跡，皆在北京張伯駒先生家。五元人書真跡（即《三希堂帖》所根據的原本）在上海文物管理委員會。這些都是筆者所曾經目見，其中大多數為人民的財產了，這在以前是終身無法一見的。

　　以筆者見聞的疏陋，說來真是挂一漏萬，其散在收藏家手中的一定還是很多很多。即以筆者上述的而言，雖然其中的《汝南公主墓誌銘》問題很多，《張好好詩》不算書家的當行（但董其昌十分稱讚），但都是值得參考的無上珍品。這兩

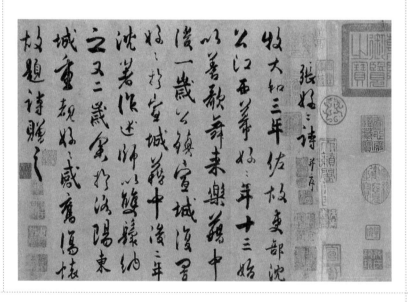

唐 杜牧《張好好詩帖》（局部）

樣外間已有影印本，其餘多皆未印。現在文物屬人民的時代，優良的條件是已有了的，印行的事不會太晚。所以我說我們現在學書法的機會比古人好得多，問題只在我們是否努力。趙孟頫說：「古人得名跡數行，終身習之便可名世。」那麼，我們真不應該辜負這樣好的學習時代了。

八 筆墨紙硯

書法的練習，必須我們自己用功。但，工具的優劣足以助長或減殺我們用功所得的成績。古語說：「工欲善其事，必先利其器。」因此，我們對於學寫字的工具，如筆墨紙硯之類的研究，也是不能不知道一些的。我們在這一章大略談到與這有關的問題。

在談這些事情之先，我們必須把握一個觀念，那就是說，我們中國是一個歷史非常悠久的國家。許多大大小小的先代事情，我們都還沒有查點清楚，這些都有待於歷史家的研究。而關於材料方面足資證明的，尤其有待於繼續不斷的發掘出土。筆墨紙硯的歷史方面敍述，也不例外，並且這本小書也不能着重在歷史的敍述。

中國的筆究竟始於何時？這至今難有精確的回答。以往都說蒙恬造筆，當然蒙恬是造筆中的一個人，不過，決非第一個人。在書籍的記載上，莊子已曾描寫過畫史的「舐筆和墨」，孔子作《春秋》「絕筆於獲麟」，「筆則筆、削則削」，《詩經》

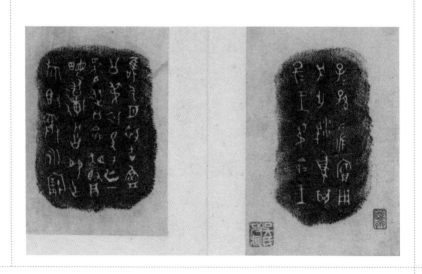

金文（拓本）

上「貽我彤管」「彤管有煒」，這都遠在蒙恬以前。現在就實物講來，有以下的一些情況。

在 1927 年由徐炳昶和斯文‧赫定率領的中國西北科學考察團在內蒙古額濟納河邊發現了西漢時代的「居延筆」。據當時親自參加考察的徐森玉先生談起居延筆的形狀來，是一種木質筆杆的筆。一根木頭，在上半截劈開 6 片，獸毛製成的筆頭被夾在這 6 片之中。6 片的外面，用細線捆起來。這種做法，和現代的鋼筆有一點點相似，因為筆頭子是可以取下來更換的。古人所說的「退筆」，即是取下來的廢筆頭子。徐先生說：「可惜年代太久，而且只有這一支，不敢動它一根毛。因此筆頭裏面，有無棗子形的筆心，不得而知了。」

而在 1953 年長沙出土的文物中有戰國時的筆。1954 年 6 月長沙左家公山戰國墓中又出土了完整的毛筆，並且有筆套。這筆套是將筆頭和筆身整個套進的。這時代更提前了。在這以前，長沙出土的文物，有春秋時絹本書寫的文字和圖畫。而且，在我們所看見的甲骨上，有些還有未刻的文字。那些文字，有的是朱的，有的是墨的，這的確都是用筆寫的，這就提前到殷代了。最後，我們所看見的彩陶，上面畫有花紋。這種花紋，明顯地呈現出是用毛筆所畫的特色，這就提前到新石器時期了。

但，有一點是很明白的，做筆的方法，是逐漸進步的。由用石墨的棗心筆（筆毛中帶核，如同棗心，故名。取其含墨較少，用於無膠的石墨方便些），進步到無心的散卓筆。筆中含墨多了，寫字也更流暢了。我們所要知道的是製筆的材料和好筆的條件。

西漢 居延漢簡《《勞邊使者過界中費》

製筆的材料大體上是動物的毛和植物尖子兩種。植物的尖子，如所謂的「茅龍筆」（又名「仙茅筆」），現在廣東還有；如「竹絲筆」，從南宋起就有人用。岳珂的《玉楮集》內，有送筆工賀發所製的「竹絲筆」詩，我也用過一次這樣的筆，這種乃是將嫩竹竿的尖頂用石頭出絲來做的。總而言之，植物的筆只能寫五寸以上的大字。因為用途狹，出品少，地位毫不足重。

　　動物毛做的筆，大體上又分為兩種。一種硬的，用「兔毫」（紫毫）「鹿毫」「鼠鬚」「豬鬃」「狼毫」，等等。還有「麝毛」「虎尾」「猩猩毛」「人鬚」就極少見了。一種軟的，用「羊毛」「青羊毛」「西北黃羊毛」「雞毛」，等等。還有「鵝毛」「鴨毛」「胎髮」就極少見了。另外還有一種「兼毫」，作用不大。

　　一般說來，硬筆因為彈性的幅度更大，所以比較合用。自古以來，筆的正宗總屬「兔毫」「狼毫」的一派。軟筆用得較少，因為彈性的幅度太小，用起來不得力。北宋米友仁傳下一張帖，自己敍明因用羊毫寫，所以寫得不好。但羊毫筆由宋朝至元朝還是有人用。元朝的仇遠有讚美筆工沈秀榮的詩：「近知沈子藝希有，洗擇圓齊易入手。不論兔穎與羊毛，染墨試之能耐久！」再後，明朝以至清初，一直都是盛行硬筆，當時書家幾乎沒有用羊毫的，羊毫淪落到只能做裝背書畫的漿糊排刷了。自清嘉、道以來由於梁同書、鄧石如、包世臣、何紹基諸人的提倡，羊毫大行，硬毫有漸衰的趨向。加以羊毫價廉，三五管才抵兔毫一管的價錢，用硬筆的人就更少了。平心論之，羊毫經嘉、道以來的提倡，製法也進步了不少，在合適的條件之下，也是最有用的寫字工具之一。

至於怎樣的筆，才算好筆呢？這需要四個條件：「尖、齊、圓、健」。筆毫聚攏時看去要尖；將筆毫平平壓扁時，看去要齊；寫起字來，四面如意，叫作圓；寫起字來不覺得筆肚子空虛，也不覺得筆尖細瘦，久寫不退，叫作健。將這四個條件合起來考慮時，就可知筆毫應該要肥厚些，不要瘦薄。否則一定夠不上這四個條件。並且筆毫納在管內的部分要深些才好。這樣筆肚子方能不空，寫起來方能得力。黃庭堅說：「宣城諸葛高，繫散卓筆。大概筆長寸半，藏一寸於管中。」這樣的筆當然不愁不健。今日的筆入管才兩三分，焉得有力？至於筆管，古來人用了許多講究的材料。實際上這和筆的優劣全不相干。我們不必為這個多所用心了。新筆到手，用時必須以冷水完全浸開。硬筆浸濕的時間尤其較長，方能盡筆毫剛柔之性。蘸墨以前，須以細紙將毫中的蓄水拭乾，入墨方不陰滲。寫字既畢必須立即滌淨。隨寫隨滌，千萬不可躲懶。這樣筆中方不至含有宿膠，既可延保筆的壽命，寫時又極如意。若寫後不滌淨，則筆易毀，寫起來不聽使令。明朝趙宦光曾經寫過一部《寒山帚談》。在這裏面，他發憤為筆「訟冤」，寫了十條。其中「墨水未入」「滯墨膠塞」兩條，即是針對這個而言。我們寫字，不可為他所罵。

　　未用的新筆，須要謹防蟲蛀。蘇軾傳有一方，「以黃連煎湯調輕粉蘸筆頭，候乾收之」。黃庭堅也傳有一方，「以川椒黃蘗煎湯，磨鬆煙染筆藏之尤佳」。這都是可以實行的。更簡便的方法可以用硫黃酒將筆浸透，再候乾收起。

　　現在我們可以談到墨。墨的起源，至少不晚於殷商時代。西北科學考察團在發現「居延筆」的地方，還發現了一些木

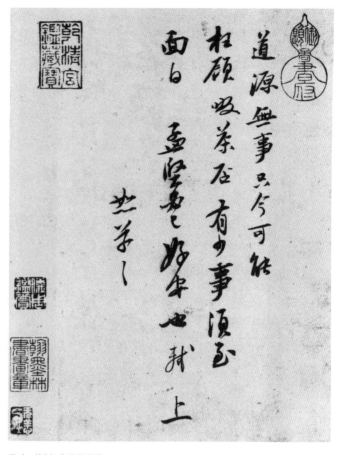

北宋 蘇軾《啜茶帖》

炭，就是古人拿來磨了當墨使的。這是後來出土的古物所證明的。在舊日書籍的記載上，古人所用的是石墨。晉朝陸雲寫給他老兄陸機的信中有「曹公（曹操）藏石墨數十萬斤」的話。後魏酈道元《水經注》說：「鄴都銅雀台北曰冰井臺，高八尺，有屋一百四十間，上有冰室數井，井深十五丈，藏冰及石墨焉。石墨可書。」這和陸雲的記載相符。而《荊州記》《新安

郡記》《廣州記》等書，皆記載着石墨。這種石墨在當時用來，尚未發明加入膠質，以取其粘固和光彩。其後方漸有和膠的方法。慢慢進步到唐朝更加好了。現在流傳下來的唐人硬黃墨跡，墨色皆極黝亮。邊遠的地方，已經很好，越近長安，墨色越美。

在唐朝做墨的墨官，有易水人奚鼐、奚鼎兄弟，很出名。他家的墨相傳「以鹿角膠煎為膏而和之」。奚鼐的兒子名叫奚超，這奚超在唐末亂時，流離渡了江，就住在黟歙之地，因為這地方便於造墨。這塊地方在當時屬南唐，南唐主就寵賜他「國姓」。於是乎奚超就變為李超了。李超有兩個兒子，長名廷珪，次名廷寬。廷寬的兒子名承晏。都以造墨出名，而廷珪的名氣最大。這李家的墨好到什麼程度呢？據當時由南唐投降到宋朝的徐鉉說：「幼年嘗得李超墨一梃，長不過尺，細才如筯，與弟鍇共用之。日書不下五千字，凡十年乃盡。磨處邊際有刃，可以裁紙。自後用李氏墨無及此者。」故宮博物院有流傳下來的李廷珪墨一梃，有清高宗題咏。但因只此一梃，誰也不敢磨試，不知究竟好得如何。

宋朝人如文彥博、司馬光、蘇軾、蘇澥都好墨，並且有一個何專寫了一部《墨記》，他們都是讚美李廷珪的。何並且說看見過一梃「唐高宗時鎮庫墨，重二斤許，質堅如玉石，銘曰永徽二年鎮笏墨」。在宋朝製墨出名的有沈珪、潘谷、蒲大韶等人，可惜他們的墨都不傳了。金朝的皇帝金章宗，做墨出了大名，貴重得可怕，稱為「墨妖」。元朝年代短，舊墨還多，著名的墨工也少。到了明朝製墨又大大出了名，如羅小華、程君房、方于魯、吳去塵等不下幾十家。清朝製墨有名的有曹

素功、汪近聖等人，而胡開文最後出。現在一般的人只知道胡開文和曹素功了。平心論之，今天在實用的角度上談墨，清朝的墨，自光緒起，倒推上去都還可以用。但，光緒以後，偷工減料，縮低成本，用了美國來的煤煙子作原料，就無法使用了，因為這一種墨質料既粗，色又灰敗。續造好墨，是我們的責任。

照此看來，分別墨的優劣也很簡單，只要記住「煙細、膠輕、色黑」，就行了。煙細膠輕可以從磨出的橫斷面上看，空孔極小極少，或竟然看不到小孔的，就是好的。色黑可以從寫出的筆畫上細看，要有一種沉靜的暗然之光，和別種黑色來比，還是它黑些，就是好的。這一種的黑，迎日光看去，或是黑中泛出一種紫光來，或是黑中泛出一種綠光來，或是泛出一種藍光來都是好的。

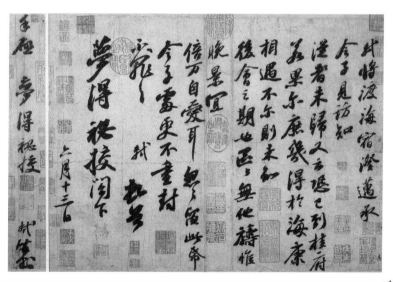

北宋 蘇軾《渡海帖》

關於造墨的方法，我們略知一二，也未嘗無益。大概宋以前做墨，是用松心或松脂燒煙的。明朝以來方用油燒煙。有的用百分之七十五的桐油摻上百分之二十五的芝麻油燒煙，有的用皂青油，有的用菜子油或豆油，也有用豬油的。從燒煙到收煙，加膠、加藥、和煙、蒸劑、杵搗、槌煉、製樣、入灰、出灰、去濕等無數辛苦的手續，一梃墨方可應用。關於這一切，只有做墨的老工人知道得最清楚。如必要在書籍中去求，可看明朝洪武年間沈繼孫所著的《墨法集要》。

最後，磨墨須要記得幾種要點：第一，墨必須要垂直順磨，萬不要兩頭磨，尤其不應該將墨斜磨成一個尖小腳的樣子。第二，磨墨注水，寧少勿多。磨濃再加，再磨濃。如此增加，方不致墨未磨濃已經浸鬆。第三，磨時不必太急。急與不急，以有無噪聲為別。第四，磨畢須即藏匣中，因為它怕風吹又怕日曬。

中國的墨有一特點，它的黑色，非任何化學方法製成的漂白劑所能漂去。尤其在紙和絹上，想完全退去幾乎不可能。因此世界各國，包括歐洲用墨水的國家，對於最精密的地圖上注地名，以及契約上簽字，用的是中國墨。

下來我們再談紙。中國的紙始於何時，也難有精確的答案。古代沒有紙。甲骨、竹簡、縑帛都作了紙的任務。竹簡太重當然不方便，縑帛太貴也不是一般人用得起的。照書籍上的記載，大概漢朝初年已經有幡紙代簡了。所謂的「幡」，就是「幅」的意思。稱紙的數目為幅，即是從縑帛的意義推衍下來的。紙的輕便與縑帛相同，卻當然比之易得。不過當時產量極少，當不能為一般人所應用。晉葛洪自言家貧不易得紙，抄

書都是兩面寫。至今敦煌所傳經卷，還有許多是兩面寫的。西漢成帝時有一種「赫蹏書詔」。赫蹏就是一種薄而小的紙。這種紙多是由破布、舊魚網，或者樹皮做成的。早期的技術不高明，所以只能造成薄而小的了。到東漢和帝時，有一個宦官蔡倫，改進了方法，他用大的石臼春材料，紙的質量都增進了。後來人就相傳中國的紙是蔡倫造的。這樣造紙，到了漢末，有一個名叫左伯的人，字子邑，又大大改進了方法。他所造的紙，特點是「妍妙輝光」。

晉時紙，有南北的分別。北紙用橫簾造，所以紙紋是橫

西漢《馬王堆帛書道德經》（局部）

的。南紙用豎簾造，所以紋豎。到唐朝又大為進步，特出一種「硬黃」紙。這是從古代的黃蘗染紙方法，精益求精的。這種紙可以辟蠹，並極為光澤。有一種是着了薄蠟的。至今敦煌所傳唐人寫經，猶然可見當時製作的精工。而在韋皋鎮蜀的時候，蜀箋尤其出名。那是帶有各種顏色花紋的考究紙。段成式又用自己的意思做了一種「雲藍紙」。

以現在我們目見的法書真跡講來，陸機的《平復帖》是西晉的紙。而比較見得多的是宋紙。宋紙最著名的是「澄心堂紙」，這是南唐傳下來的好紙。上海博物館藏宋徽宗所畫的《柳

晉 陸機《平復帖》

雅》和《蘆雁》^①即用澄心堂紙。元明兩代製紙方法大體不出宋紙之外。明朝宣德年間所造的官紙，名叫「宣德紙」，特別出名。清朝的紙，則以乾隆年間所製各種仿古紙最為工致。

此外，自唐宋以至近代，日本和朝鮮的紙都輸入中國。他們的紙多用綿繭造成，堅白可愛。書家多喜歡用。宋朝黃伯思即曾用有字的「雞林紙」背面作書。明朝董其昌在「高麗國王」的賀表正面寫大字，蓋住原有的小字，更不稀奇。直至今日，「高麗發箋」還是我們的珍品。

就造法看來，紙類不外熟紙、生紙和半熟紙三種。所謂熟紙乃是多加工的生紙。半熟紙加工的手續少些。不論書畫，生紙熟紙各有所宜的條件。大體上，加工的紙總比生紙好用。這是「澄心堂紙」和「宣德紙」被書畫家寵愛的原因。即以生紙而論，放置了幾年的生紙也比最新的生紙好用些。

至於平常臨習碑帖，就用現在的普通「毛邊」或「芸書紙」好了。現在一般的所謂宣紙都不甚好，反不如北方糊窗用的「多窗紙」（或名「東昌紙」）。四川、貴州一帶出的紙也比普通宣紙好。西洋紙向來不為書畫家所貴。因為機製的紙，紙筋的纖維被損太過，太不長壽的原故。但有幾種軟一些的機製紙，以我看來還是可以供書畫用。可惜現在還沒有這種風氣。

除了紙之外，書畫家所用尚有綾、絹之類。並且書畫上用印的風氣，也隨着時代逐漸花樣多了。對於書畫的保存，還要講究裝背的方法。這一切都不能在這小冊子中再談了。

① 整理者按：「《柳雅》和《蘆雁》」應為《柳鴉蘆雁圖》，為宋徽宗趙佶傳世名作。

北宋 趙佶
《柳鴉蘆雁圖》
（局部）

　　最後，必須要談一談硯。硯的最初時代，也一樣難於確定。古代人沒有正式的硯石，用蚌殼作硯是很普通的。漢朝已有陶硯。解放後，且有漢石硯出土。我曾見過，作龜形，製作古樸。米芾作《硯史》說到晉硯。但他也只說在顧愷之的畫中見過。那他所根據的還不是第一手材料。蘇軾說「端溪石始出於唐武德之世」，大體上說來，從唐硯談起，總是謹慎的態度了。

　　硯的材料，大體上不出於「端溪石」和「歙石」兩大宗。這種所謂「石」，實際上只是一種硬性粘土。惟其實際上如此，所以硯石的性質「細」「膩」。要膩，所以能「發墨」；要細，所以能發得不粗。若真是夠上石的條件，那就太堅太滑，反而

不發墨了。

　　端溪在廣東肇慶城南。所出硯材在宋朝開採很多，到元朝就禁閉了。明朝時開時閉，清朝開了七八次。最後一次是張之洞開的。越後開的，石質越好。

　　歙硯出於江西婺源的龍尾山。相傳有一段故事，說是唐開元年間，有獵人葉某因追野獸而發現了這山上的石頭層叠如城壘的樣子，瑩潔可愛。這樣方始做起硯來。後傳至南唐，其中有一個出名的硯工名李少微，並且做了硯官。歙硯由此名聞天下。

　　端硯的特點有「青花」「火捺」「蕉葉白」「鴝鵒眼」等等名目。歙硯則有「羅紋」「眉子」「刷絲」「錦縐」「金星」等等名目。實際上凡能發墨的都是好硯。因此，自古相傳到今，如「青州」

「唐州」「溫州」「潭州」「歸州」「蘇州」「夔州」「建溪」「廬山」「洮河」等地無不出硯，我們不必拘泥。並且自古以來講硯的書也不少，但越說越玄虛，有時固然增長智慧，有時也誤人。

硯的製作，種類也多。為了實用，總以稍大、磨墨之處稍凹、聚墨稍多的為好。硯外要有匣子，匣子要漆製的最好。硯要天天洗，洗時不要用熱湯，洗畢不要用氈片或紙片去擦。能有蓮房殼洗硯並擦乾最好。總之是不要讓硯上沾有細毛方好。磨墨要用淨冷水，不要用茶，因茶能敗墨色。新墨磨時，尤其要用心；因其棱角銳利，最容易將硯石磨出許多條紋來。

統觀以上所敘，當然非常簡略。但我們已可從這簡略的敘述中，得到一個最重要的意義：這就是世間任何事情決非一手一足之勞所能成功的意義。寫字一事，可以說比任何事都簡單，但稍為談到必需的筆墨紙硯、圖章裝背，已經不知要勞動多少名手的幫助了。王羲之最著名的字是《蘭亭序》，那是用鼠鬚筆和繭紙寫的。假使當時沒有這兩種工具，必然成績不會這樣好。那製造鼠鬚筆和繭紙的人，其功斷不容忽視。換言之，《蘭亭序》的成功，王羲之不能獨佔。因此我將 1947 年所寫的關於書法的一段話，錄出附於本章的結尾。

「凡有志寫字者，應該知道，如若有一張好字寫出來，並不完全是自己的工夫。好筆、好紙、好墨，甚至好裝池都有功勞。…… 世間無一件事可以讓一人居功。一切都是大家合作的。假使藝術家可貴，其可貴的，在這一意義上必定不少。」

晉　顧愷之《洛神賦圖》（局部）

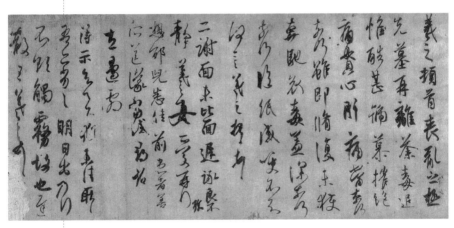

晉　王羲之《喪亂帖》《二謝帖》《得示帖》

• 111

因為這本小書所敍述的範圍極小，言語極簡，只是最初最淺的入門書，當然不能滿足好學的人稍為進一步的探索，所以在這一章裏略舉幾組參考書，使讀者可以採擇。這個範圍雖然比本書的大了，但仍是很簡陋的。尤其是關於歷代書家的歷史和學書的逸事等方面，更為缺少。讀者如若要在這一方面加深研究，也是極值得做的。但卻須另求更多的參考書了。

（一）《王氏書苑》　這是明朝王世貞纂集刊行的一部小叢書。這部小叢書乃是並立的兩套，一套是《書苑》，一套是《畫苑》，總名為《王氏書畫苑》。在《書苑》內共為二十二卷。前十卷是《書苑》，後十二卷是《書苑補益》。這二十二卷書，收集的古代書法的材料是很好的。例如第一卷至第五卷，就包括了唐朝張彥遠所纂集的《法書要錄》十卷。而張書所包括的，皆是相傳下來最古的論書法的典籍。即如《梁虞龢論書》《梁武帝與陶隱居來往論書啓九通》《唐褚遂良右軍書目》《張懷瓘書斷》等材料，都是很重要的。其餘也是宋以來的重要材料。上海泰東圖書局有石版翻的影印本，在書坊裏很易購取。

（二）《佩文齋書畫譜》　這是清康熙年間孫岳頒、宋駿業、王原祁等人合纂的。這書一共一百卷，內容材料是很多的。但這書的著作體例卻不好，它將材料零碎割裂了。這書的第一卷到第十卷分為「書體」「書法」「書學」「書品」四類的材料，第二十二卷到第四十四卷是「書家傳」，第五十九卷到第六十四卷是「歷代無名字書」，第六十八卷是「歷代帝王書跋」，第七十卷到第八十卷是「歷代名人書跋」，第八十八卷到第八十九卷是「書辨證」，第九十一卷到第九十四卷是「歷代鑒藏書」。這部書有各樣的鉛石印本，書坊裏易買。

（三）叢書集成　這是上海商務印書館將各種叢書歸並起來，去其繁複加以挑選而集印的叢書。這裏面有許多關於書法的著作。讀者可以按目尋求。

（四）書家專集

(1) 王廙　　　　《王平南集》

(2) 王羲之　　　《王右軍集》

(3) 王僧虔　　　《王僧虔集》

(4) 蕭衍　　　　《梁武帝集》

(5) 蕭子雲　　　《蕭子雲集》

(6) 陶弘景　　　《陶隱居集》

(7) 顏真卿　　　《顏魯公集》

(8) 歐陽修　　　《六一居士集》

(9) 蔡襄　　　　《蔡忠惠公集》

(10) 蘇軾　　　　《東坡集》

(11) 黃庭堅　　　《山谷全集》

(12) 米芾　　　　《寶章集》

(13) 趙孟頫　　　《松雪齋集》

(14) 虞集　　　　《道園學古錄》

(15) 鮮于樞　　　《困學齋集》

(16) 鄧文原　　　《巴西集》

(17) 倪瓚　　　　《雲林集》

(18) 張雨　　　　《句曲外史集》

(19) 宋濂　　　　《潛溪集》

(20) 李東陽　　　《懷麓堂集》

(21) 吳寬　　　　《匏翁家藏稿》

(22) 祝允明　　　《祝氏文集》

唐 褚遂良《倪寬贊》

(23) 文徵明　　　《甫田集》

(24) 陸深　　　　《儼山集》

(25) 邢侗　　　　《來禽館集》

(26) 董其昌　　　《容台集》

這些集子裏可以尋出很多有價值的材料。但歷代缺漏的仍是極多。清朝書家，因為時代很近，知道的多，所以不列入。這一類的書刻本極多。如《東坡集》便有許多刻本。坊間易購。

（五）雜類書

(1) 高似孫　　　《硯箋》

(2) 米芾　　　　《評紙帖》

(3) 張燕昌　　　《金粟箋說》

(4) 沈繼孫　　　《墨法集要》

(5) 張應文　　　《清祕藏》

(6) 蘇易簡　　　《文房四譜》

(7) 梁同書　　　《筆史》

(8) 豐坊　　　　《書訣》

(9) 米芾　　　　《硯史》

114

（10）計楠　　　　　《端溪硯坑考》《石隱硯談》

（11）屠隆　　　　　《紙墨筆硯箋》《文房器具箋》

（12）唐積　　　　　《歙州硯譜》

（13）無名氏　　　　《端溪硯譜》

（14）周嘉冑　　　　《裝潢志》

（15）麻三衡　　　　《墨志》

（16）曾宏父　　　　《石刻鋪敍》

（17）王昶　　　　　《金石萃編》

（18）孫星衍　　　　《寰宇訪碑錄》

（19）葉昌熾　　　　《語石》

（20）朱長文　　　　《墨池編》

（21）陶宗儀　　　　《書史會要》

（22）岳珂　　　　　《寶真齋法書贊》

以上 22 種散見在各樣叢刻裏面。其中大多數可以在神州國光社出版的《美術叢書》中尋得。這是最易得的本子，雖然錯字不免。《訪碑錄》及《語石》二書坊間有單行本，《墨池編》及《書史會要》有刻本。

在本書卷上第六章說到寫字的快樂。這已進入欣賞的範疇了。茲更就此一重要問題，申述如次。

現在就字方面先說。第一說臨摹。我們已經知道臨和摹是兩種方法。這兩種方法各有所長，也各有所短，因此兩者應相互補助。摹書容易得到字形，但不容易得到筆法。臨書容易得到筆法，但又不容易得到字形。因此這兩種功夫必須參用，才可補偏救弊。古人法書，其所以稱為法書，就是因為寫得好，可以作我們的法式。字中筆畫的距離，都是用心結構成的。尤其是很細微的地方，為什麼有一筆特別短些，為什麼平常不出頭的，忽然出了頭，都是書家精心妙意的所在，我們應該特別留心。因此我們摹習時，必須亦步亦趨。縱然心中不以為然，也不要改了人家原來的樣子（等到完全明白了，再不依他不遲）。逐漸摹了再臨，臨了再摹，對於字形筆法完全熟了，我們寫起字來「神」氣就出來了。等到知道什麼是「神」是「氣」，已經踏進欣賞的地步了。到此地步，不用說一句話，也明白了。

宋朝姜夔說：「臨書易失古人位置，而多得古人筆意；摹書易得古人位置，而多失古人筆意。」宋朝岳珂說：「摹帖如梓人作室，梁櫨榱桷，雖具準繩，而締創既成，氣象自有工拙，臨帖如雙鵠並翔，青天浮雲浩蕩萬裏，各隨所至而息。」這種言語都說出臨摹兩法的甘苦短長，都是在「形」的方面去說明「神」的。因為離開「形」，便無法解釋「神」。

其次，我們應該不專在一個一個的字上去欣賞。當然，我們寫字，必須要考究點畫。因此，每個字都要用心。但用心的範圍不是僅僅局限於每個字為已足，而是應該將所有的字貫串

來看。一個字譬如一個戰士。一個戰士固然要威猛矯健。一篇字則譬如一支部隊。一支部隊則必須陣容嚴整，旗幟飛揚。這就是進一步的欣賞了。這在評書的人講來，叫作「血脈」。宋朝姜夔說：「字有藏鋒出鋒之異，粲然盈楮，欲其首尾相應，上下相接為佳……余嘗歷觀古之名書，無不點畫振動，如見其揮運之時。」這幾句話就說出全篇的字

南宋 姜夔《跋王獻之〈保母帖〉》（局部）

中，總格局的優美。從這樣的欣賞角度去看，我們至少要明白，每個字大小輕重，不要像算盤子一樣的死板劃一才好。這其中須要「行乎其所不得不行，止乎其所不得不止」，並無一定的規矩，而規矩未嘗不在其中。這些功夫，全由積學而致。它的階梯仍從臨摹入手，要考究了向背疏密的位置，把握了用筆遲速的巧妙。形體既工，風神自出。再進一步，從所寫的字裏，真是可以看出人的性情來。

　　再次，所用的墨和紙，也有助於書法的趣味。以後再說。

北魏《司馬紹墓誌》（拓本，局部）

還有一些人喜歡從筆畫的方圓中，欣賞其駿利與渾融的情趣。實際上筆畫的方和圓的不同，並不由於用筆的不同。用筆的方法總歸不外乎提按。所謂的藏鋒，近乎圓筆，多由於提，多有渾融飄逸之趣；所謂的出鋒，近乎方筆，多由於按，多有駿利沉着之趣。但圓筆未嘗不能沉着，方筆未嘗不能飄逸。並且書家行筆之時，時機極是迅速，絕無從容考慮或提或按之理。因之，筆畫的為圓為方初無成見。欣賞者從這一點看去，有所領會固未始不可；若執牢了這一點來研究，來說明，恐也不能有多少益處。

現在再就人的方面說。這一點表面上完全和書法不相干，但卻是書法的內在的精神生命所託賴，非常要緊。要想說明這一點，不得不先繞一彎子從陸游的論詩說起。

宋朝的大詩人陸游曾經教他的兒子作詩，說了一句最精深的話：「功夫在詩外」。這裏所謂的「詩」，乃是指的由字句組成的詩。作這種字句的詩，要想作得好，下起功夫來，竟然還在字句的詩之外！原來我們字句的詩所描寫表達的是我們的生活。字句是表面，而生活方是內容。所以生活是字句詩的來源的根本。把根本弄好了，表面才會好，那麼所謂的詩「外」，

乃是指的字句之外；實際上是生活之內，那才是真正的詩「內」哪！

　　書法也是如此。我們可以毫不遲疑地說，要想學書學得好，功夫在「書」外！

　　我們須知，書法的形體之美還只是欣賞的淺淺一步。及其到了深處，硬是寫字的人的生命和所寫的字融合為一。我們看到某人所寫的字，便如同親見其人。書法的所以能傳人的精神以至於不朽也就在此。因此，如若我是一個好人，便將我的好處傳之不朽。如若我是一個壞人，那麼壞處也傳了不朽下去。這決不是空言，也決不是神話，這是有證據的。這個原因也很簡單，我的字將我的真正精神傳了下去。我的行為也早在後世人腦中傳有觀念。這個觀念必然因有了我的筆跡而愈加引起人的強烈刺激而愈為鮮明。好也要不朽，壞也要不朽，縱然想躲藏，也躲藏不了的。到此地步，欣賞之中更有評判之意，其中包含的要素不但有寫字人的功夫，並且有看字人的感情。這是寫的人和看的人雙方分工合作的創造。

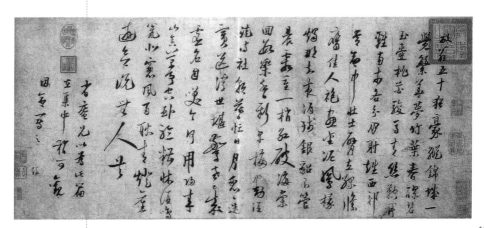

南宋 陸游《懷成都十韻詩》

明朝有一個著名的書家名叫張瑞圖。他的書法功力是很深的，並且也自己成立了一種面目。但，他是當時竊柄禍國的太監魏忠賢的乾兒子。他因這種穢惡的關係做到了宰相的高官（建極殿大學士）。他為魏忠賢生祠寫了許多碑文。他的字，真跡流傳下來的也有。人們看到了作何感想呢？他的筆畫是很變化飛動的，不是很好嗎？但人們看了，只聯想到他的奔走「義父」太監的醜惡活動，正像這筆畫的飛舞一樣！

相反地，唐朝顏真卿，是一個忠義愛國的大英雄。他能在七十多歲的高年，不屈於叛將李希烈而慷慨捐軀。他的書法到今日，人們看了，仍然是英風凜烈，雖死猶生。在幾百年前就有人說過，像顏魯公這樣的人，縱然不會寫字，人們對他的片紙隻字都是寶愛的，何況書法又是那樣超軼絕倫。宋朝的歐陽修，是一個堪稱正人君子的大文學家。他的書法並不怎樣高明，但他的字至今為人寶重。此外，凡是著名的書家，多是著名的文學家。他們的人格均有卓立磊落的特點，不隨流俗人顛三倒四。例如宋朝蘇軾和黃庭堅，便是最顯明的。至於書聖王氏父子更不待多言，單看羲之的《辭世帖》《告墓文》和獻之的《辭中令帖》，人們可以從筆畫的優美中，無形中受到人格的熏陶，這是最可貴的。

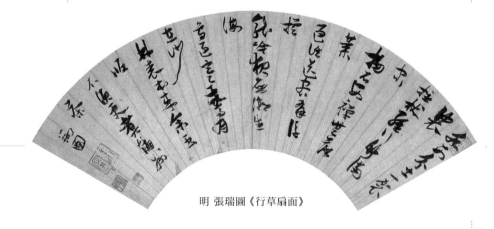

明 張瑞圖《行草扇面》

此外，書法同時傳出每個書家的特殊作風。杜牧是唐朝的詩人兼軍略家。他傳下來的張好好詩真跡，使人感覺到多情慷慨的襟度。蘇舜欽是宋朝遭遇困頓的奇士，他傳下來的行草書，由蘇州顧氏收藏，使人想像到他那跌宕不羈的神情。清宮舊藏有倪瓚給「默庵先生」索莒苹和大金花丸的詩札真跡。在這裏面，倪氏的高風逸格和他平淡天真的生活，宛然如見。這種例子真是舉也舉不完的。

談到欣賞，我想凡藝術上的事，不但對於創作的人是一個創造功夫，對於欣賞的人一樣是個創造功夫。貝多芬是一個音樂大家，他的樂曲是驚天動地的創造，這是不用說的。但沒有音樂素養的耳朵乍聽演奏貝氏的音樂，都覺得難以領會，甚至不悅耳！我們的哲學家莊周曾說過「大聲不入裏耳」，正說明了這道理。因此，我們若希望能欣賞藝

明 倪瓚《雲林畫譜冊》（局部）

術，必須先要練習自己的一套懂得藝術的功夫。就書法說，這樣才可深入領會書家的內外各方面的精微。而法書的妙處也因有了真的欣賞者，方能將它所包蘊的一切流傳發揮出來。實際上這就是一種合作和創造了。

因此，對於書法，作為一個欣賞者來說，我們需要深切了解書家學書的甘苦，以及他們的卓越技法與他們實際生活之間的關係，最後，還要研究他們立身處世的人格。這樣方可透徹地了解一個書家。這樣才是書法欣賞最全面的境界。宋蘇軾說：「古之論書者，兼論其生平。苟非其人，雖工不貴也。」這正扼要地說明了原理。

北宋 蘇軾《北遊帖》

這一境界的追求與到達，極有意義。書家以其自己的各方面生活與書法打成一片，甚至融合而不可分。他們的一切悲歡、喜怒、歌頌與譴責，接連到內在的精神世界都隱隱約約地但卻是真實地蘊蓄在筆畫之中；換言之，使他們所以能不朽的活力即在於此。但如若沒有一個真知的欣賞者，這卻不容易被了解的。如若長此不被了解，等於這個書家湮沒了一樣。然而一旦他們被了解了，他們就立刻活在欣賞者的心目之中了！

這一點，對書家講來，意義是非常重大的。因為欣賞者的光榮和責任正在這裏。欣賞者在塵封的叢殘的無首尾的幾行墨跡中能夠發現歷史上的許多書家，在一般觀者心中以為是死了的，原來仍是活生生的！而作為一個欣賞者同時是一個好學生而言，也只有從自己體驗中，確實了解了古代書家，方可以繼承優秀的傳統而成為一個新的卓越的書家。在這樣正確的路上，才可以進一步談到發揚。這便是我們所指的合作的和創造的意義。

書家最初最普遍的特色是對於筆法的精勤苦心。相傳鍾繇少年時在抱犢山學書，後來他和邯鄲淳、韋誕、孫楚等人談筆法。他在韋誕的座上看到蔡邕的一卷筆法。他立即向韋誕苦求，而韋不給他。等到韋誕死了，他暗地叫人盜開韋誕的墓，方得到筆法（這些傳說，也許為了鼓勵後學，有所誇張）。他學書，時常白日裏畫地，夜眠時畫被。又相傳張芝學書，家裏做衣穿的帛，皆先寫了字再拿去染色。他在池子旁寫字，寫得一池水都黑了。因之「臨池」二字竟成為學書的代名詞。隋僧智永將寫退了的筆頭，裝在大簏子裏，裝滿了許多簏。

諸如此類的書家故事舉不勝舉。但早在東漢即已有人反對

南朝 智永《真草千字文》(拓本，局部)

這樣的精勤，趙壹《非草書》篇云：「……夕惕不息，仄不暇食。十日一筆，月數丸墨。領袖如皂，唇齒常黑。雖處眾坐不違談戲；展紙畫地，以草劌壁。臂穿皮刮，指爪摧折。見䚡（肉中骨也）出血，猶不休輟。然其為字無益於工拙，亦如效顰者之增醜，學步者之失節也。」不過，像這樣的議論，並非直接主張對於學習不該用功；而對於書家的「有超俗絕世之才，博學餘暇，遊手於斯」還是稱讚的。因此可知，不是學字不該用

功，而是不要只在「字中求字」。這正是我們所要強調的。

唐朝韓愈有一篇《送高閑上人序》。他在這篇文中對寫字的精要很說出一些來。他的意思說只要專精於某一種的巧智，在自己的心意中，百應而不失，就可以穩當地操持下去。縱然有其他的外務也只能與我所操持的相和諧而不至相滯阻。他將這道理應用到張旭的草書上。他說張旭專精草書，不做他事。張旭一生的喜怒、窘窮、憂悲、愉佚、怨恨、思慕，以及到了酣醉無聊的時候，心中有了許多不平情緒，都發洩在草書上。張旭看到一切物象，水山崖谷、鳥獸蟲魚、草木花實、日月列星、風雨水火、雷霆霹靂、歌舞戰鬥等可喜可怕的形狀都寄託在、象徵在草書裏。張旭以此終身而傳名於後世。韓愈在這一篇文字中，具體地寫出張旭的書法和生活的打成一片（韓愈與柳宗元俱能書，韓的字在叢帖中有傳刻的）。

不但韓愈而已，詩聖杜甫在他的著名的詩篇《觀公孫大娘弟子舞劍器行》中，也具體地描述了這種超絕的舞蹈如何感發了張旭，使得他草書益進。並且張旭還有一個「見擔夫與公主爭道」而悟筆法的故事。

不僅書法而已，即如與書法同源的畫法也是一樣。吳道子是唐開元中的大畫家。當時將軍裴旻善舞劍。裴的尊親死了，送了許多金帛請吳為亡親在東都天宮寺畫佛像。吳封還金帛不收，卻說：「我久仰你的大名了。我只請你為我舞劍一曲，足以為作畫的報酬。因為看了你舞劍的壯氣，可以助我的揮筆。」裴將軍穿着孝服便舞起劍來。舞畢，吳道子奮筆作畫，俄頃而成，有如神助。

此外，北宋郭熙在他所著的《林泉高致》一書中，提到

「懷素夜聞嘉陵江水聲，而草聖益佳」。蘇軾記載「文與可亦言見蛇鬥而草書長」。在袁昂所著的《古今書評》中說「陶隱居書如吳興小兒，形容雖未成長，而骨體至駿快」，又說「蕭子雲書如上林春花，遠近瞻望無處不發」，「張伯英書如漢武帝愛道，憑虛欲仙」。從他們的話裏，可以看出：對於一個專精於某種藝術的人說，他看世間一切事物，都會聯想到他所專精的那一件事上去。由於他的用志不紛，他能夠在許多表面上不相干的事物中，在某種程度或某種角度上，發現與他所專精的一事之間的共同點。這一共同點，在別人正是毫無感覺的；而在他，卻恰好「觸了電」。這正是古話所說「精誠所至，金石為開」的好例子。由於積累了好學深思的功夫，逐漸涵養，隨機而悟，確有這種事情。凡是有過積學經驗的人都能感到這是真實的。這也正是所謂的由量變到質變。

即以張旭而言，他所專精的是書法。書法的完成在乎體勢的表現。因此所有一切事物的動靜狀態都能激發導引他聯想到點畫的體勢上去。公孫大娘將左手揮過去，他看見了可以立即觸到這姿態像一個什麼字。公孫大娘忽然跳躍起來旋轉，他也可以立即觸到某種「使轉」的筆鋒馳驟應該如此，乃至整個

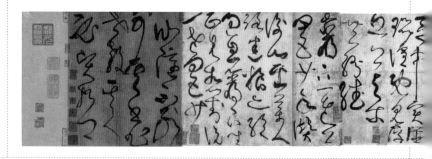

唐 張旭《古詩四帖》

劍器舞的音容，可以給他一個全面草書結構的啟發。擔夫與公主爭道，使他可以悟到幾種筆畫接湊處所生出的相拒相讓的安排。僧懷素聽到江聲，也立即受到啟發。江聲是沒有形狀的；然而可以感受到在風雨縱橫中如吼的江聲，正是一種豪橫的氣勢；其或在空江明月之下，江流有聲，正是又一種紆徐的氣勢。這難道不能使得懷素忽然開悟到運筆的節奏和草書滿紙佈局的體勢麼？這正是在某種程度上或某種角度上，書家「異中求同」的地方。即如張旭的看劍器舞，文與可的看蛇鬥，也正是「異中求同」的必至之理。這就證明了一個書家是以其全生命的全副生活皆冶於書法之中，因之託賴了他所專精的書法，建立了他的不朽生命。其中最重要的關鍵，只在他所感到的一切物象，在此或在彼，今天或明天，都可能被「觸電」而轉移到筆畫的一點上去，書家積功力之久，一旦悟到這步程度，他的書法必然突變到另一升華的境界。這一切都就我們所能解釋的，這樣解釋，我想穎悟的讀者必然不拘牽在字句上而得到了解。

還有書家本身的人格給予觀者的印象極大。書家的修養是極其重要的。顏真卿的《爭坐位帖》是一篇正直的忠臣發憤之作，它那圓勁激越的筆勢與所寫的譴責郭英乂的文辭中所含的

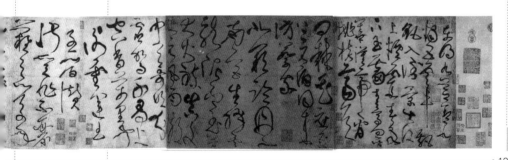

• 127

勃然之氣相稱。姚姬傳評這帖中最好的幾行，說其中有怒氣。楊凝式生活在五代時期。他的堅剛不苟的操守，使他不能不在當時反覆變亂的環境中孤立成為「瘋子」。看他所寫的《神仙起居法》，使人在筆墨之外，感觸到他的這種逃世思想的深刻悲哀。這裏不過略舉一二例子而已。

由於中國書法需要經久的練習，所以欣賞能力的培養也不是一蹴可成的。在東晉時，王獻之好寫字，他曾經到羊欣家，正值羊欣晝寢。他看到羊欣著的白練裙非常潔淨，便取筆在裙上寫字，羊欣醒來，遂寶重這裙子。有一好事少年故意穿了精白紗裓去訪他，他便在上寫了草正各體的字，幾乎寫滿了。但最後這件白紗裓被大家搶奪碎了，少年只落得一隻袖子。像這樣普遍欣賞的風氣，在當時雖已培養成功，但還只局限於封建的上層社會之中。這是與社會制度、經濟條件息息相關的。我們國家正在社會主義的大建設之中，我們欣賞書法的風氣，今後必然漸漸更廣泛地興起。

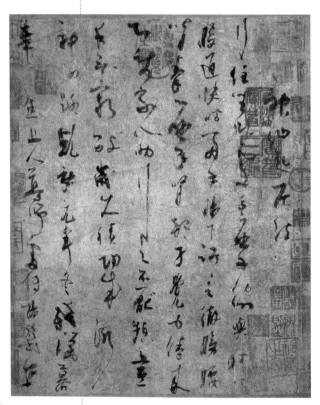

五代 楊凝式《神仙起居法》（局部）

就中國文字和書法的發展看，隸書是一大變化階段。甚至說今日乃至將來一段的時期全是隸書的時代也不為過。草書和楷書為千餘年來流行的書法。它們在形體上，由隸書衍進，固是無待多言的事實，尤其在技法上，更是隸法的各種變化。王羲之是精擅隸書，更以其中許多筆法變化移轉到楷書和草書上最有成就的大家。事實上，自從有了他，中國的書法才形成了由他而下的一條書法大河流的。

這樣，不免有人要問：「姑不論為何不談篆書，既然將書法追到隸書上，為何不從秦漢書法談起？為何不談趙高、程邈？為何不談史游、曹喜？甚至為何連再後一些的蔡邕、師宜官和梁鵠都不談？甚至連鍾繇、張芝也不談？」這一是由於材料太少，文獻不足徵；二由於這些書家的影響後來，都不及王氏大。

唐太宗作王羲之傳。他在最後論到書法的所以興起，乃是由於繩文鳥跡的樸質不足觀。這樣才去樸歸華，而有舒箋點翰的工拙之可言。在他那個時代，他已經說「伯英臨池之妙，無復餘踪；師宜懸帳之奇，罕有其跡」，我們今日更未有發現。論到鍾繇，他還算看到一些鍾繇的真跡；但我們今日無從得見。所以在羲之以前是很難舉例的。

那麼，又有人問：「二王真跡安在？」不錯，嚴格談起二王真跡來，凡今日所存，號稱二王的墨跡，皆有可疑，但，畢竟還有一些墨跡存下來。日本所存的《喪亂》《二謝》《孔侍中》《頻有哀禍》等帖，以及我國所存的《奉橘》等三帖，至少是唐以前的摹本。以我國所存的「三希」而論，儘管有人對於羲之的《快雪》、獻之的《中秋》都表示異議，但對王的《伯遠帖》

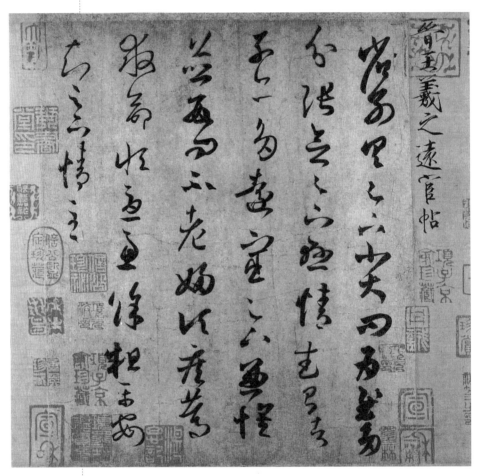

晋 王羲之《遠宧帖》

晋　王珣《伯遠帖》

卻從無異辭。以這些字跡與我們後來所發現的敦煌晉人尺牘，及考古隊所發現的晉人文書、敦煌一部分的經卷、六朝碑版中的字形筆勢相比勘，無不昭然可見其血脈的淵源。何況更有大部分傳模的法帖，縱非墨跡也多資取之徑。然則，不溯源於王氏，在客觀條件上又有何更好的源頭呢？

我深覺王羲之不僅是一個精通隸書的大家，其更偉大的成就則在能以隸法來正確地、巧妙地、變化地移入楷行草書之中，成為新的體勢，傳為不朽的典範。誠然，現在的楷行草書的筆法皆由隸書變化而來，其根本方法是隸書的方法；然而，我們所寫的畢竟不是隸書而是楷行草各體書。有人主張先寫隸書再寫楷行草，我們不反對；有人主張從楷行草書上溯隸書，我們也不反對。其理由即是有了像王羲之這樣的樞紐人物。

初唐虞歐褚薛四大家之中，虞是智永禪師的弟子。智永無論就血緣或就書法，皆是王羲之的後裔。歐則父子二人都是從隸法來的，而歐陽詢的《定武蘭亭》，尤其傳右軍的書脈。褚是專門學右軍的，他又受法於虞歐兩位前輩。薛稷是魏徵的外孫，他專學魏家所藏的虞褚真跡，尤其努力學褚，得其神貌。這四大家無疑是屬王右軍系統的。

李邕、孫虔禮、張旭、懷素，一般說來是繼承了晉人的。張旭和懷素在草書上說來，受張芝的影響多，但張的楷書《郎官石柱記》則純是右軍法則。至於李邕、孫虔禮是苦學過二王的。

顏柳二家皆從褚遂良以追溯右軍的隸法。柳公權的《復東林寺碑》幾乎完全是褚字。顏之出於褚是人人皆知的。

五代和宋初的楊凝式與李建中，皆出於歐陽詢。楊的《韭

花帖》楷書又變歐法以上追右軍，而其分行布白卻下開董其昌的新局面。這二人保留了一些唐人的風格，但已漸開宋人的氣派了。

　　蘇黃米蔡四家，蘇黃皆力學顏真卿、楊凝式，其心意是要追右軍。米是直學晉人，意似不局於右軍，實際跳不出王家範圍。蔡是專學褚薛，因之近於顏真卿。這四家當然皆歸之右軍的雲仍遠系了。

　　趙孟頫起於宋末元初，但其書法竟欲超越了唐宋兩代而直接二王。這是中國書史上一段奇特的光彩。他的天資和功力，皆臻極詣，是右軍嫡乳。影響之大，不僅整個元朝書法為其籠罩，明清兩代以至今日皆尚挹其餘波。

　　明清兩代書家不少。但真知書法，影響甚大，而能多少接上一些右軍法脈的，恐怕只能提到一個董其昌。關於這一切，我們向後再為細述。

北宋 米芾《戲成詩帖》

在談到書法沿革以前，先說這麼一個故事。清朝的阮元是大書家劉墉的學生。阮氏是主張「南帖北碑論」（南北書派論）的。他研究中國六朝以來書派，認為有兩個不同的根源：一是二王等人流傳下來的書札；一是各種碑版。東晉南遷，行押書大為流行，便成為後來的帖學；而北朝自魏以次流傳下來的多是石刻碑版。這一派在南朝帖學流行時衰微了。他主張要興起北碑來，以濟帖學之窮。他認為他的老師劉墉只是囿於帖學，所以寫信婉勸老師要參入北派的碑學。但是老師回了他的信，對此一字不提，只說你做官的地方火腿極好，老人愛吃，可以常常送到北京來！

這一故事是很有味的。從這段故事中可以看出：一、老師不屑回答學生的建議，也許根本認為學

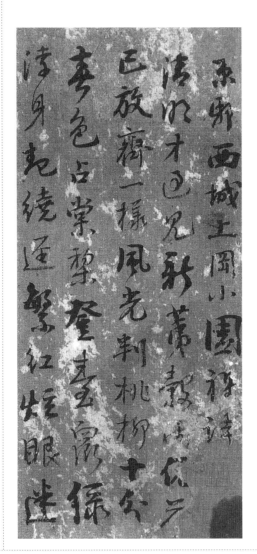

清 阮元《京邸西城上岡小園雜詩》（局部）

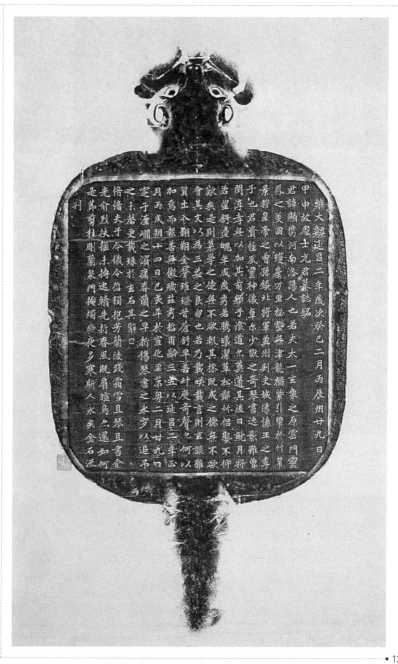

北魏《元顯儁墓誌》（拓本）

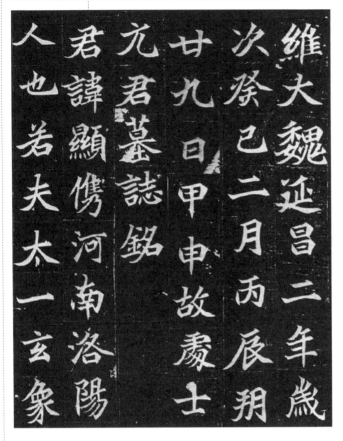

北魏 元顯儁墓誌（拓本，局部）

生的看法不對，也許自己還不曾弄清楚問題。二、學生的看法，已經觸及書法演進的趨勢，包含了書法中的時代性了，但他的看法顯然是從字形的角度出發的。北朝流傳下來的碑版字形皆是斬截的方筆，鋒鍔森嚴，與南帖中的行押書流媚圓轉的筆勢大不相同。他當然要認為這是兩個不同淵源的流派。鑒於宋以後帖學相承筆勢由圓媚而日趨薄弱的現象，他主張學北碑以救帖學之「敝」，也是很自然的。三、由於阮氏限於所見的資料範圍，只從字形看問題而無從在筆法上去看，所以他雖然觸及書法的時代性，卻未能抓住要點。這一點正是我們和阮氏不同的地方，從而也不能同意他的南北分派的論點。

當阮氏立論之時，正是六朝碑版不斷出土的時候。而六朝的真跡卻幾乎稀如晨星。不僅如此，即唐宋以來的真跡，也極

少為人所見。經明清收藏家如詹景鳳、華夏、安儀周、梁清標等人流傳下來的真跡，幾乎全歸清內府。私人偶有一二真跡，往往一生珍祕不肯說出，更不論拿出來給人看了。清內府所藏真跡的一部分，乾隆時雖經刻入《三希堂帖》，但此帖例賞王公大臣，作為特殊恩寵。士家已不易見，何論真跡。因此吳榮光得到唐人寫經七行刻入《筠清館帖》中，已經詫為奇寶。一般書家只要看見唐寫，便認為是鍾紹京真跡！在這種情況之下，阮氏只能根據拓本的字形來論書法，原極自然。但真跡與拓本之間，最大的差別即是真跡能見筆法，而拓本不能，至

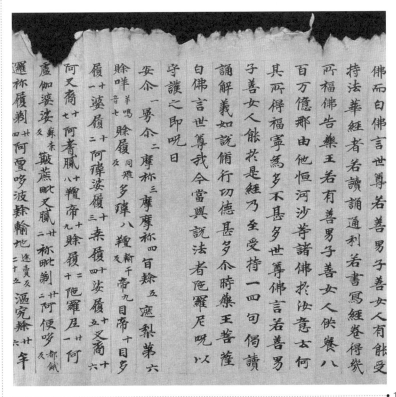

唐 敦煌寫經《妙法蓮華經》（局部）

唐 褚遂良《孟法師碑》（拓本，局部）

少不易。刻本比起真跡來，總不免有過火的地方和不足的地方。再經紙墨拓出，更必走樣。宋朝米芾論書就是主張看真跡的。他說「石刻不可學，必須真跡觀之始得趣」。這裏所謂的「得趣」正是說只有在真跡上，才看得出用筆的起落和轉折往來。阮氏未能多見六朝以來的真跡，僅憑墨拓本，所以不能得要。

阮氏之後，敦煌石室被打開了，六朝、隋、唐、五代、宋等時代的寫經及其他墨跡大量發現。目前，清故宮真跡也大量與人民相見，東南藏家的真跡也陸續湧現。我們有幸縱觀，而得到比阮氏更正確的認識。我們方知，在這無數的真跡中，顯現出時代盡有先後，地域盡有南北，而用筆卻是一貫的。北魏，以及東西魏，乃至北齊、北周的經卷，其下筆起落與晉人簡札並無不同，雖然字形有些差別。至於隋唐之際，許多書家如虞、歐、褚，他們的字形仍然保留了六朝風格，與碑版相似。而這些人都號稱是王右軍南帖

138

流派的。即如《龍藏寺碑》，不但其字形極近褚遂良，其用筆與虞褚也完全一致。但若專就其字形而論毋寧尤近六朝碑，其用筆也與六朝寫經一致。即以褚遂良的《孟法師碑》而論，字形與六朝碑最近。他寫的《房梁公碑》及《雁塔聖教序》，在字形上仍保留漢碑間架，而其落筆卻與晉人一致。由此可證「南帖北碑」之說，是強行分割的，無根據的，不必要的。我們應從用筆上看出其歷代相傳的延嬗性，從結字上看出其因時相傳的時代性。同時也清楚地看出書家的個性。

我們書法的時代特色是表現在字形方面的，但也有例外。流傳最古的是殷代的甲骨文字。最妙的是這種文字至今仍可看見筆寫的實物，可以看到其用筆的起落。這種文字筆畫比較簡單，字形大概是向上下舒展的。大略所謂篆字結體都是這樣的。這一種字形，以及沿着這個源流而發展下去的一類彝器如鼎、大盂鼎等都是如此。其次，漸漸便流衍而成為純正的宗周風格，如毛公鼎、頌鼎、史頌鼎等，字畫圓渾凝重之中而有汪洋之意。其三，是荊楚一帶寬博的書法。這是宗周同時的別

東漢《曹全碑》（拓本，局部）

派，如最著名的散氏盤可以為代表作品。在這以後，逐漸便流衍為其第四派的書法。這一時字形逐漸變遷，已孕育了後來秦帝國時期書法的萌芽。例如虢季子白盤及石鼓，前者含有周代的風氣多，後者則含有秦代的風氣多。這四種篆書都屬所謂的大篆，儘管其中筆畫有肥瘦的不同，字形的長短闊狹也不一致，但皆顯著地呈現出周代的特色，大體上說來是凝重中帶活潑，字形自由而渾厚。這以後，便入於秦帝國時代了。秦時篆

晉 王獻之《東山松帖》

書，李斯等人有改革的大功。字形的特色一般更趨狹長齊整，號為小篆，這可作為其五。這一時期可舉泰山刻石及琅琊台刻石為例。但在此時期有一種政府的詔版、瓦量及秦權，字形卻趨於橫方。這在當時是一種簡易的體制，已經孕育了漢隸的萌芽了。

其六，便是漢朝的隸書。漢朝隸書承秦時簡易體制的篆書而來，因而正式承認了、利用了這一體制而加以改進。由於漢帝國時期甚長，隸書的流衍既久且廣，因之漢隸形體五花八門，種類多極了。在書法上說來是一大淵藪。總括其特色是字形向左右發展，堅挺方折，恣肆而秀逸。筆畫起落，輕重分明，而又多變化之美。在晚近發現的大批漢木簡中以及出土的陶器上朱砂的題字上，皆可清爽地看到漢人的真跡。

其七，是由魏至晉的楷書及藁草。原來草書和楷書都是從秦漢的隸書演進的。到了魏晉方算成熟。因之這是一個時代的特色，並且影響後世，直到今日還在發展之中。這裏面出了「二王」的父子書聖，其威力發揮至今猶在。這時代的特色是用筆的方法，由於楷書的成熟而愈加明白、愈加確定了。在這以前雖然用筆的方法隨着自然的趨勢向前發展，雖然在其中也突出地涌現了許多特殊的書家，但所謂「八法」的明確分工學說，始於此時期中。這學說雖然逐漸發展到隋僧智永，方算完備，但也不能歸之於智永一人的發明，而是魏晉舊說，發展至陳隋而大備的。這一時期是中國書法確立的時期。由於草與楷的確立，積累了書寫的經驗，從而「八法」學說才生了根。批評書法的標準，由於「八法」學說的確定，而得建立鞏固，一直以此標準，影響到今日。張芝和鍾繇的墨跡已不可見。在二王以前的墨跡，傳至今日還存在的也只有西晉陸機的《平復帖》

五代 楊凝式《盧鴻草堂十志圖題跋》

了。對於這一帖，雖然也還有一些人發生異議，但就其流傳的端緒，以及用筆字形考察，是二王以前的真跡，實不容疑。這一帖是充分地表現了古拙又兼靈秀的書法特色的。

此外，在魏晉後期，流衍了秦篆書法的，要以《魏正始三體石經》為代表。在這石經中，我們可以看出：小篆雖由秦篆而來，但又與秦篆相異。那種秀勁圓挺的用筆與字形，實具備新的時代意味。篆書一途，自此而後只有唐朝的李陽冰號稱直接李斯。宋朝人的篆書已失古意，近於行楷。雖然元朝的趙孟頫力求復古，但也終是循着這一路走。明朝的李東陽篆書，雖享盛名，也有傳授，但終無法大振。到了清中葉鄧石如起來，篆書才大發聲

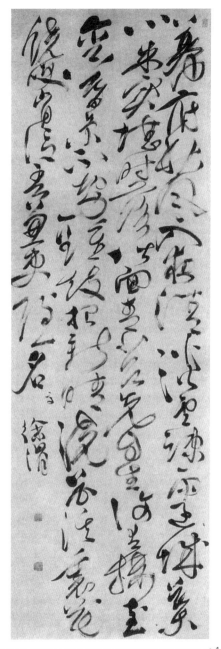

明 徐渭《草書七律詩軸》

明 董其昌臨王羲之《蘭亭序》

光。但鄧書確是以復古為革命的新派。他用羊毫筆從容舒服地寫大小篆，實為一大創獲，應該專題別論。單就二李傳統的篆書而論，可以說是衰微千餘年了。

代表六朝至隋的時代，以六朝碑誌及寫經為最顯著。這一派的書法，其用筆幾乎完全一致地遵守了八法的原則，而刻露地表現每一筆畫的特點，毫不含糊。加以用筆是那樣的純熟，幾乎與嚴格訓練的軍隊一般，步伍整肅。其中的部分寫經及部分石刻，雖有些許庸俗的傾向，但規矩不失，仍為書法的正傳。這一時代的種種字形與風格，千門萬戶。後來唐朝一代正規楷書的大發展，都是在這廣沃的基地上生根發芽的。我們試一檢閱盛唐的寫經，其精能璀璨，超越六朝，但一點一畫皆是發脈於六朝的。我們常以為唐人書法承襲六朝，發揮有餘，光大不足。中經湮滅，到宋元以後，衰歇無聞。自從升元、淳

144

化等墨拓大行，凌夷之極，遂使阮元發了那樣一套議論。敦煌大啓之後，我們憑藉的資料大為豐富，真正的翻新光大，還在將來。

在唐人法書之中，又可大約分為二階段。前一階段可以虞歐褚薛等人為代表。他們一面是六朝法書的善繼者，一面又是大唐法書的創造者。其特色是謹嚴華妙，格局眾多。其後一階段可以顏真卿、柳公權為代表。他們完全精通了虞褚的各種技法，並知道這種技法的淵源實由漢隸及右軍而來，因之他們會變化得成為自己一種新面貌。他們既善於繼承，又善於開闢。至於草書，顏柳之外，孫過庭、張旭、懷素等爭奇競秀，各有千秋，又另是一種境界。

楊凝式是五代的人，但他的書法和李建中開啓了有宋一代的書法先聲。宋人學書多以顏真卿、楊凝式兩家為依歸，而從

這二家以追右軍。到了蘇黃米蔡四家才正式成為趙宋一代書法的局面。一般說來宋人書法多能心通古意，別啓新圖。其中黃庭堅深悟用筆與蘇軾在筆法上淺嘗者不同，但其意境新穎則與蘇相似。米芾的字形奔騰變化，與蔡襄從容守正不同，但其專心學古卻極相似。前二者可稱新派，後二者可稱舊派。

元朝趙孟頫的崛起，在書法史上放了空前的復古集成的異彩。元朝一代人的書法幾乎無不在他的籠罩之下。乃至明清二代以至今日，凡有志學書，探討古人筆法的無不從他問徑得法。嚴格說來，自趙之死，謂為書法失傳不為太過。

書法到了明朝，前一大半時期可以說是一個摹擬的時期。在這時期中如有特色，只可以摹擬為特色；其間出名的人也很多，但都少創獲的能力。只有到了末期出了一個董其昌算是結束有明一代的大家。董在歷朝摹擬的重壓之下，天資獨出，起承逆流。他能別出新意自成一家以對抗這一代的摹擬風氣。此後一直到清初乾嘉之際的書法，幾乎都是他的風格領導着的。他的字形和分行佈白都與古不同，而用筆卻屬一致。雖時有軟弱之處，大體不差。

清朝書法在早期完全為董氏所統治。乾嘉以後，所謂的館閣體更加流行了。由於完全不講筆法，真正的書法就衰亡了。這種風氣到解放前愈演愈烈，成為一種極端荒蕪紛亂的現象。但另一面由於羊毫的盛行，古碑刻的出土，自鄧石如以後，另開了一片羊毫書法的世界。這羊毫世界，雖然其中多半違了筆法，但卻也另具一種新的境界，不過這境界並不是很高深曠遠，字形也較龐雜。

大體上說來各時代的特色略如上述。這其中，我們所要着

重說出的是，自從王羲之精於隸法獨成新派之後，中國書法的傳統已與他分不開了。唐太宗時最大的書家虞歐褚薛無不從王氏得法。自顏柳以至宋四家，也全是以王氏為指歸。自趙孟頫以至董其昌更是明白地有志承繼王氏。即使清朝以來，書法衰歇，但凡是學書者也無不拱王氏為北辰。所以儘管各時代的特色不同，而其中自有一條無形的線，將其聯結起來，成為一貫相承的脈絡。這是我們所應當注意的一大要點。

中國古代的書家眾多，但我們這本小書只想從王羲之、王獻之，即所謂「二王」父子說起。由於二王有無真跡流傳下來至今不能論定，因之想根據書跡以論二王是很難的。不過比起張芝、鍾繇來，二王總算有多些的痕跡留下來的。我們只能主要根據記載。

談到二王，就不能不談到他們在那個時代的社會地位。我們知道晉代是講究門閥的時代。王家和謝家以及郗庾等家族是政治上當權的大貴族。王敦和王導是我們所熟知的晉史上權傾人主的大貴族。他們便是王羲之的從伯父。他的祖父名叫王正，官至尚書郎（所以王羲之生平寫「正」字都避諱寫作「政」字，帖中常見）。他父名叫王曠，官淮南太守。這個王曠不僅是一個書家，善行書和隸書，並且是一個決大計的智囊。當劉曜、石勒兵陷洛陽，西晉的江山不穩之時，首創過江之議另為司馬氏奠定新皇朝，而以晉元帝為這一政權的代表的便是王曠。王曠開啓了東晉歷史的新葉。王敦、王導等因而得為東晉政權的唯一柱石。王羲之便是這樣人家的一個貴公子。

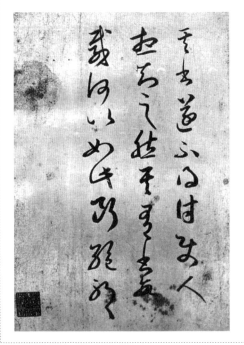

晉 王羲之《其書帖》

羲之字逸少。他在小時拙於言語，但長大了變得非常善辯。當時有重名的周顗看重他，王敦、王導器重他，有大名的阮裕也敬佩他，他的名聲大起。他初為祕書郎，繼為庾亮的參軍，遷為長史。繼拜護軍將軍，繼為右軍將軍會稽內史。他與驃騎將軍王述少時齊名，但他看不起王述。後來王述做了揚州刺史，官在他之上，並且正管得着他。王述利用地位，處處就會稽郡刑政等方面挑剔，他深以為恥，就稱病去郡，並在父母

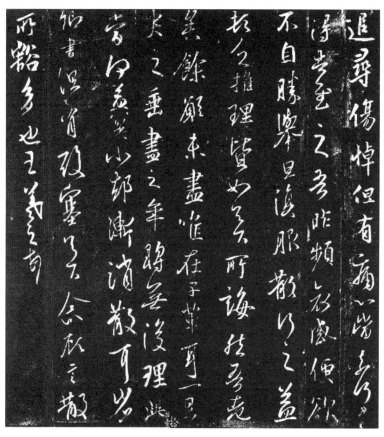

晋　王羲之《追尋帖》（宋拓本，局部）

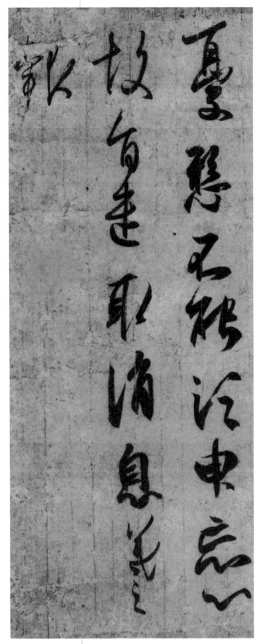

晉 王羲之《憂懸帖》
（唐代雙溝填墨）

墓前發誓不再出仕（這便是相傳
著名的告誓文）。此後他便由着
自己的天性，遊觀山海，至升平
五年 59 歲時死了。死後，朝廷
贈他「金紫光祿大夫」；但他的
兒子們，秉承先志辭謝不受。羲
之是一個有節操的、有遠見的政
治家，他在幼時即有骨鯁之稱。
下面是他在少年時的一個故事。
當時的太尉郗鑒派了一個門生到
王導家去求女婿。門生回來告訴
郗鑒說：「王家的子弟都好。但
一聽到像你這樣的大闊佬要挑女
婿，每個人都緊張起來了。只有
一個人在東邊床上，袒着肚皮吃
東西，神氣好像沒聽到這回事。」
郗鑒說：「這正是個好女婿！」於
是郗家就將女兒嫁他了。庾亮臨
死時，上表朝廷特別提到王羲之
「有鑒裁」。

　　義之少時和謝安、許詢及外
國和尚支遁是好朋友。他對於這
位東山高臥，打退了苻堅，安定
了朝野的大宰相謝安，曾經切實
地提了原則性的意見。他說：「夏

禹勤王，手足胼胝；文王旰食，日不暇給。今四郊多壘宜思自效；而虛談廢務，浮文妨要，恐非當今所宜！」當時有一個殷浩，是聲望極高而名不副實的「大政治家」。他素來不重視殷浩。但殷浩虛聲已經太大，官位已經崇高，先是薄尚書僕射而不為，終於做了建武將軍揚州刺史，參綜朝政了。這殷浩又專門和剛剛滅成漢的桓溫做對頭，羲之看出這是一個中央與地方磨擦，大不利於國家的危機。他祕密地去苦勸殷浩和荀羨（殷浩的羽翼）務須與桓溫團結。殷浩不聽，並且要乘北胡大亂，大舉北伐。王羲之看出殷浩必敗，寫信阻止，殷浩果然大敗，還不甘心，思圖再舉。羲之不但又寫信戒止殷浩，並寫信給會稽王，叫王爺止住這再一次的糊塗冒險。他主張「……諸軍皆還保淮，為不可勝之基，鬚根立勢舉，謀之未晚。此實當今策之上者。若不行此，社稷之憂可計日而待。」可惜這樣沉痛的直言竟不生效。殷浩終於一敗塗地，桓溫加以傾陷，殷浩竟坐廢以死。國家內外的損失更不可意計！

　　羲之比較正視人民疾苦。他在會稽時，朝廷對老百姓賦役繁重，地方上又常遭饑荒。羲之一面開倉賑貸貧民，一面向朝廷抗爭。他給謝安寫信替老百姓說話並提出實行辦法。這種信都在《晉書》中傳了下來。他又有一封給謝萬的信說：「……然所謂通識，政當隨事行藏，乃為遠耳！願君每與士之下者同，則盡善矣。食不二味，居不重席，此復何有（算得了什麼呢）？而古人以為美談。濟否所由，實在積小以致高大。君其存之！」這一切都可以看出他實事求是的精神。因此對於他這樣一個有度量才幹的人，竟早入山林，一往不返，歷來都寄以無窮的嘆息。他賦有一種愛好天然的恬退性情。他愛畫（相

傳義之有臨鏡自寫真），愛山水，愛鵝，愛開一點玩笑，愛寫字，愛種些果樹和小孩子分着吃「一味之甘」，愛與親知時共歡燕，談談家鄉事情，甚至也染上當時的時髦習氣，愛一點服食神仙的事情（雖然他是一個奉五斗米道的教徒，彷彿服食為分內之事，但這種行為確是當時的風尚）。王羲之的生平大抵如此。

王獻之字子敬。羲之有七個兒子，他是最小的。他從小不愛多說話。謝安曾經評他在弟兄之中最好，因其「吉人之辭寡」。他為人很通脫，曾經到一個顧辟疆的花園裏去，看看就

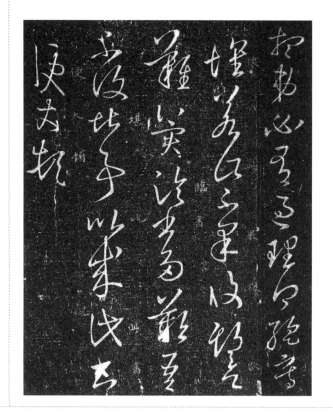

晉 王羲之草書《想弟帖》（拓本，材官本，局部）

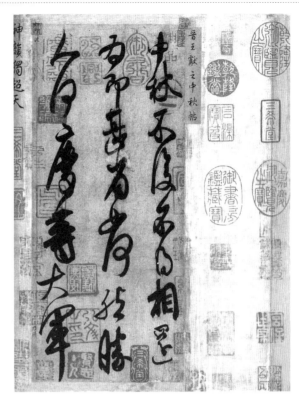

晉 王獻之《中秋帖》

走了。主人家罵他無禮，他也不在意。桓溫請他寫扇子，誤落了一點墨，他將就着那一點墨，畫了個「烏駮牸牛」。由此可知他不但善書，抑且工畫；不但書法方面，並且畫法方面也承繼了父親的藝能。

　　他最初做州主簿，祕書郎，轉丞。又做過謝安的長史，進號衛將軍。後又升了建威將軍，吳興太守，徵拜中書令，在仕途上比父親闊得多了。他在太康十一年卒於中書令官位，年四十三。他先娶郗曇女（他的表姊）為妻，後來受到政治上的

壓力，做了新安公主的駙馬，不得已而與郗氏離婚。他無子，只有一女，曾立為安僖皇后。因此他被追贈為侍中、特進、光祿大夫、太宰。他死時，族弟王珉代其官，所以世人稱他為大令，稱王珉為小令。他小名官奴。世傳《官奴帖》即指的是他。

他的為人，很得到父親「骨鯁」性格的遺傳。他數歲時即曾因觀樗蒲而面折過父親的門人。他又曾當面拒絕了宰相而兼父執的謝安，不肯寫太極殿的匾額。但謝安死後，很多人就現出炎涼世態，對於宰相身後的贈禮說了許多閑話。只有他和徐邈二人替謝安明辯忠勛。最後他又上疏力爭，謝安才蒙殊禮。他對中書令這樣的貴官是不願做的。他的《辭中令帖》傳至今日，猶足以想見他立身的廉退。

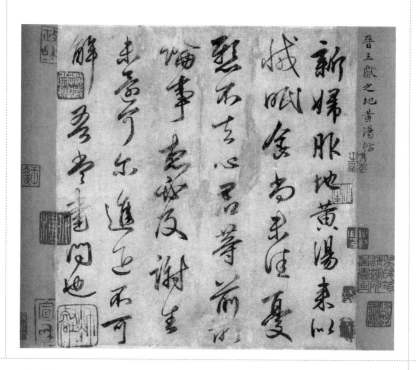

晉 王獻之《新婦帖》

我們談二王的這一切都為的是要容易欣賞他們的書法。但，正面談到他們的書法反而為難起來。為什麼呢？第一因為他們沒有留下一件毫無疑問的真跡下來。第二因為古今以來對他們父子的優劣評價大有出入。這些評價又都不是外行的比較，但由於批評者的出發點角度不同，所以參差極大。

《晉書·王羲之傳》只提到他「尤善隸書，為古今之冠。論者稱其筆勢，以為飄若遊雲，矯若驚龍」；對於他的學書過程、他與時人的比較都未言及。唐張彥遠《法書要錄》中採集了一些材料，雖然嚴格說來，其中不能無疑，但大體總有所本。自《法書要錄》以外，材料固多，考信亦難。茲就所知綜述如次。

羲之學寫字是很早的。相傳他七歲學書，12歲竊讀他父親枕中的前代筆論。父親教以大綱，又從衛夫人受學。他學衛夫人時，自以為很好。後來渡江北遊名山，看到李

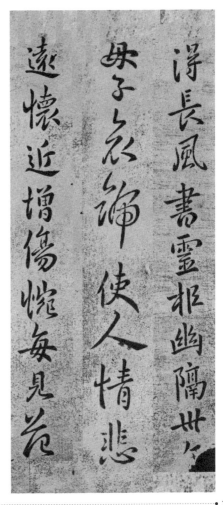

三國魏 鍾繇《得長風帖》（拓本，局部）

斯、曹喜等大家的字，又在許下看到鍾繇、梁鵠等大家的字；又在洛下看到蔡邕的《石經》三體書；又在他的堂兄王洽處看到《華岳碑》。這樣眼界更開了，胸襟更大了。回顧當初只學一個衛夫人徒然耗費年月。他就在眾碑裏學習，才成為自己的字。這相傳是他 53 歲時自己說的。

但這不是說，他只是這樣濫學就能成功。他自己苦學的是隸書。他與之爭衡的是鍾繇和張芝。鍾的正書（楷）和張的草書實際上皆係隸書的發展。因此他的學鍾張，實際上就是一種發展。換句話說他所專精的是隸書。這證明他雖博覽，卻是為了約取。他之所以能以書法稱聖，樹立了永遠不朽的傳統，皆由於此。他說：「吾書比之鍾張，鍾當抗行，或謂過之；張草猶當雁行。」他又說：「吾真書勝鍾，草故減張。」就這話看，他承認了自己的真書（楷）勝過鍾繇，草書不及張芝。其原因是張芝對草書實在太用功了。現在鍾張的真跡一字無存。即使就墨拓流傳的字來看也實在難於分別高下。即如鍾繇的字，世稱他與胡昭同師劉德升。胡的字肥，他的字瘦。而唐太宗又嫌他的字「長而逾制」。這些話都決不是無根據的。但我們所見墨拓中鍾繇的字如《薦季直表》《宣示表》之類

晋 王羲之臨鍾繇《墓田丙舍帖》（拓本）

皆是肥而短的，正好與前二說相反。只有《宋拓蘭亭續帖》中的《墓田丙舍帖》筆畫瘦勁卻又不見「長而逾制」的地方，並且一般人都認為這是王羲之臨的。由此看來，既無從尋到毫無疑問的鍾繇真跡，自無從比論鍾王。至於張芝之例與此相同。

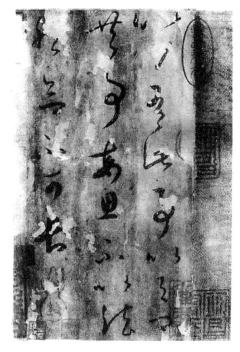

晉 王羲之《此事帖》（摹本，拓本）

不過，我們還是以為這些舊說有其相當的道理的。我們試檢校諸書，有的說：「羲之書初不勝庾翼、郗，及其暮年方妙。」有的說：「逸少自吳興以前諸書猶未稱。凡厥好跡，皆是向會稽時永和十許年中者。」又記載庾翼看到羲之給庾亮的章草信，深為嘆服。庾翼寫信給羲之說：「吾昔有伯英章草十紙，過江狼狽遂乃亡失，常恨妙跡永絕。忽見足下答家兄書，煥若神明頓還舊觀！」這一切都證明了，羲之的書法到晚年才爐火純青，為大家一致所推崇，甚至評之與張芝齊等，過於他自己的評價。

我們要想肯定這個問題，可試先看一看真賞齋所刻（或三希堂刻）的《萬歲通天》帖（此帖文物出版社有影印本）。在

這些帖裏，那些王家的名公們所寫的字都是一種飛揚縱肆的、橫七豎八的筆勢和字形。這種樣子的字，在當時是普遍流行的字體，不僅王家的人如此，郗家、桓家、庾家等一時名士無不如此。這一種時代的風氣，是和王羲之的字體截然不同的。我們今日看去，即使不學字的人也一眼就看出其不同來。這時候王羲之的字體還不流行。到後來羲之的那種安詳嚴肅如斜反正、若斷還連的新體終於贏得社會的承認而且愛好。當羲之的新體流行直打進庾家範圍時，庾家青年都學這種新體。庾翼氣得喊出：「兒輩厭家雞愛野鶩！」（不學自己家裏舊派字，偏要學王家的新體！）但，就是這同一個不服氣的庾翼到後來也不

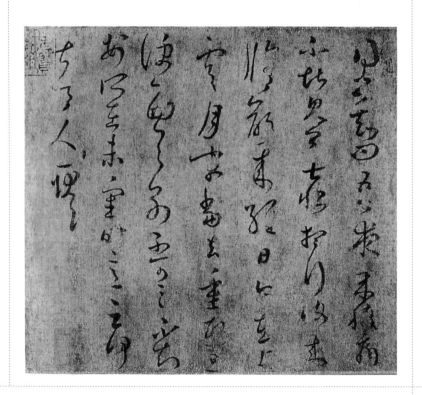

晉 王羲之《上虞帖》（唐代摹本）

得不讚美羲之的「煥若神明」了。王羲之的新體至此以後方才如日中天，並且永遠如旦不夜。

他的字形是多方面的，正書、行書、草書、章草、飛白等都能精工。但一切都是以隸書作為根底的。他的「如斜反正，若斷還連」「金聲玉振，左規右矩」「龍跳天門，虎臥鳳閣」的筆勢和字形，都是從變化隸法而來。他的天資比鍾繇高（當然根據墨本比較），因之正書比鍾繇姿態多。他的草書，以我們看來，實在也比張芝好。理由是他運用張芝的使轉，而更加了收斂和含蓄的巧妙。但他自問不如張芝，我們猜想除了他自以功夫不及張芝外，他還不免囿於時代性，認為張芝縱肆的大草比他嚴肅的小草強；

他還不曾自己認識到這種小草新型的進步的價值。

至於獻之的造詣，從父親得法是無疑的。他又兼取張芝，別創法度。由於他的天資高，使人覺得他下筆特別出眾超群。所可惜者，死得太早。如若不然，他可能突出他的父親。他與謝安論書法，自以為過於其父。這被唐太宗和孫過庭大加批評，實則他說的是老實話。他的才華，咄咄逼人，如若活到60歲，一定要超出羲之的。

三國魏 鍾繇
《常患帖》（拓本）

前輩評論羲獻的優劣，在我們看來，是不必要的。有人說羲之「內擫」，獻之「外拓」。這最多也只說得一半。明朝的王世貞則舉獻之的《辭中令帖》為例，評之曰「遒逸疏爽」，並說李北海、趙松雪由此而來，頗為中肯。趙松雪則極力推崇《保母碑》，但好拓本從未見過。趙又推許「十三行」，認為「字畫神逸，墨采飛動」。這些在我們都可以同意。劉熙載著《藝概》比羲獻於胡質胡威父子，很有趣。我以為論書才是兒子高，論書德是父親厚。

最後，關於羲之學隸書的「隸書」二字，有一派學者另有一種解釋。我想在此有所申述。原來，「隸書」「分書」「真書」（即「楷書」）三個名詞，在許多人的概念中，常常是混淆不清的。有的人以為漢代人書筆畫中無挑者為分，有挑者為隸。有的則引毫無根據的「蔡中郎」八分二分之說作為分隸之辨。這些話都是事實上自相矛盾，經不起考較的（本書不詳述）。

吳稚鶴先生說得對：「隸自秦興迄於隋唐，皆謂之『隸』；無所謂『分』也。自晉始有『分』之說；晉以前無有也。晉之名『分』，以自來之『隸』為『分』，而以真書為『隸』。

晋 王獻之《玉版十三行》（拓本，局部）

160

立界不明，糾紛起矣。唐張懷詳列書品，於當代名能『隸』書者，若韓擇木、蔡有鄰輩，列為『分』書名家，而於工『真』書者，若虞歐褚薛等，則列為『隸』書名家，有此一證，不待辯而自明矣。」吳先生這個說法是非常簡明扼要的。換句話說就是「隸書也叫作分書，真書也叫作隸書（有的人把真書叫作今隸，以示區別）。其開始勾連混淆則由於晉時的以隸為分而以真為隸。」從載籍上考之，事實也是如此。

晉 王羲之草書《獨坐帖》（拓本）

但，正由於有了這樣一個名詞上的勾連混淆處，因而推論王羲之所寫的隸書便是真書，更進一步推論王氏父子根本不曾寫過隸書，那就不對了。

根據載籍，羲之的學隸書是非常顯著的事實。根據二王的字形與筆法，更可以確見其由隸書演進的趨勢。因此，不能憑空說，由於真書是隸書的一種別名，從而抹殺王氏傳隸書的事實。

從中國的碑版上看去，我們以為真正十分成熟的楷書，到唐初才形成而臻極。我們提出虞歐褚薛四家，正是代表這一特點的。

若是遠追楷書的根源，則由隸而楷，可以追到漢末魏初。若以個別的書家為代表，則鍾繇當然是第一人。在此稍後，有屬孫吳的《衡陽郡太守葛府君碑》，可以說是楷書了。自晉以來直至陳隋，儘管南朝流行簡牘，禁止刻碑，儘管北方盛行碑榜，簡牘罕傳，但楷行筆法都是一致的。不過由於晉朝王羲之傳法以來，簡牘之風盛行罷了。這種字形上的南北小異，直到唐初豐碑巨碣的森立，才又與筆法的一致而一致起來。唐初楷書的碑，無不直傳六朝碑版之意，字形嚴肅而凝重，富於所謂金石氣；但同時姿態眾多，在凝重之中，含有流美飛揚的風韻。這已經是新時代的新作風了。真正的楷書才合南北為一體而大成了。這是自王羲之傳下隸法以後的最大收穫。當然，由於唐朝政治的一統才有了這樣豐

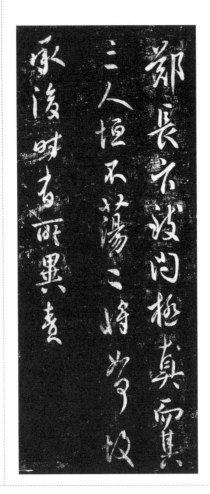

唐 虞世南《鄭長官帖》（拓本）

162 ·

碩收穫的條件。在初唐，其中主要的代表人物便是虞歐褚薛。

虞世南字伯施，越州余姚人。入唐時，他年歲已老了。他祖父虞檢，是梁始興王諮議；父虞荔，是陳太子中庶子，都有重名。他自幼過繼叔父虞寄為子，故字伯施。他是一個身體很弱，沉靜、寡欲的人。他和他的哥哥虞世基自小從著名博學的顧野王為師，都極有名，而他的文章學徐陵，更為徐陵本人承認相類。但他的行為和世基相反，是一個峭正安貧的人。他對本生父和嗣父及世基都極孝友。在陳隋兩代，他都做過官；但由於剛直，都不得意。及他遇到唐太宗才得到知己的重用。太宗在做秦王時，引他為府參軍，轉記室，遷太子中舍人。太宗登位，拜他為員外散騎侍郎、弘文館學士。這時，他已很衰老，屢次請辭不許。後來改為祕書監，封永興縣子，貞觀八年，進封縣公。十二年致仕。他死時年八十一，並受到陪葬昭陵、贈禮部尚書、諡文懿的榮寵。

他的性情抗烈，議論持正。太宗問「天變」，他對：「願陛下勿以功高而自矜，勿以太平久而自驕。」他又一再諫止陵墓的厚葬。他又不肯奉旨和宮體詩。他又屢諫太宗好獵。太

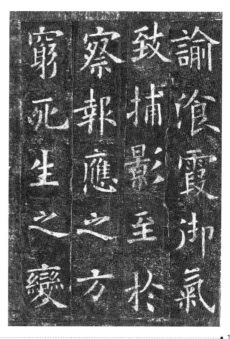

唐 歐陽詢《化度寺碑》（拓本，局部）

宗稱他五絕：「一曰德行，二曰忠直，三曰博學，四曰文詞，五曰書翰。」可見書法對於他只是一種娛樂的遊戲而已。在他死後，太宗說他是「當代名臣，人倫準的」，可為確論。

歐陽詢字信本，潭州臨湘人。他也是一個由陳入唐的前輩書家。他的祖父是陳大司空歐陽頠。他的父親歐陽紇是陳廣州刺史。歐陽紇以「謀反」誅，因當時尚書令江總和歐陽紇是好友，就將歐陽詢私下收養教育了。他的相貌很醜，但讀書極聰明，「博覽經史，尤精三史」。他在隋時，官太常博士。唐高祖微時和他是朋友，因此，高祖即位，他就做了「給事中」的貴官了。他並與裴矩、陳叔達共撰《藝文類聚》一百卷。太宗貞觀初，歷太子率更令、弘文館學士，封渤海男，貞觀十五年卒，年八十五。

歐陽詢兒子歐陽通，字通師。他少孤，是一個著名的孝子。儀鳳中累適中書舍人，垂拱中做到殿中監，賜爵渤海子，天授二年為相。這時是武則天的天下。他反對鳳閣舍人張嘉福「請立武承嗣為皇太子」的諂媚主張，被武家權貴誣陷誅死，到神龍初才追復官爵。

褚遂良字登善，杭州錢塘人。他的父親便是在唐太宗文學館中與虞世南同時為學士的

唐 武則天《昇仙太子碑》（拓本，局部）

唐 褚遂良《雁塔聖教序》（宋代拓本，局部）

褚亮。因此，虞歐都是他父親的朋友。他在唐初書家中，年輩
較晚。他工於隸書，尤為歐陽詢所重。唐太宗有一次對魏徵
說：自從虞世南死了，就沒有談書法的人了。魏徵即保薦遂
良，「下筆遒勁，甚得王逸少體」，太宗即日召入侍書，並將
所有購求來的王右軍墨跡叫他鑒別真偽，一無舛誤。因此，他
是一個以書法受知於唐太宗的人，然而他並不僅是一個卓越的
書家。

　　他原來是秦州都督府鎧曹參軍。貞觀十年自祕書郎遷起
居郎。貞觀十五年遷諫議大夫，並知起居事，不久授太子賓
客。十八年拜黃門侍郎、參綜朝政，二十年加銀青光祿大夫，
二十二年拜中書令，二十三年受太宗臨終顧命與長孫無忌輔太
子登極。太宗叫太子登極的詔草即遂良在御床前受詔起草的。
太子即位，是為高宗。永徽元年進封郡公，不久坐事出為同州

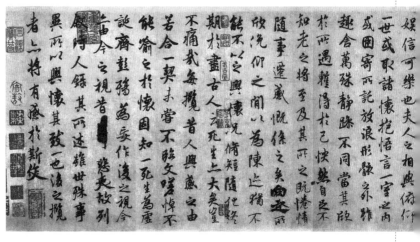

唐 褚遂良《臨蘭亭序》

刺史。三年徵拜吏部尚書，同中書門下三品，監修國史，加光祿大夫，又兼太子賓客。四年進拜右僕射，依舊知政事。六年，因為極諫高宗立武則天為后，貶官漳州都督。顯慶二年徙桂州，未幾貶愛州（愛州在今之越南）。顯慶三年死，年六十三。死後二年，並被削官爵，到神龍元年才恢復。

由此可知褚遂良生平最大的困厄都是緣於諫止武則天為后而起，也只有在這件事情上方能認識他至死不變的忠貞。

原來，他自以文學與書法的特長與太宗親近以來，忠於職守，隨事進諫，取得太宗的信任。這些詳情見之於新舊兩《唐書》他的傳中。其中尤其重要的是兩件事。一件是他幾次諫止太宗伐高麗，太宗決征之後，他奉詔隨行，仍然勤勞奮發。一件是高宗為晉王時得立為太子，是他一人面諫太宗的結果。太宗本已允許魏王立為太子，聽了他的話，涕泗交下，聲明不能立魏王，而即日召長孫無忌、房玄齡、李勣與遂良共定策勸立

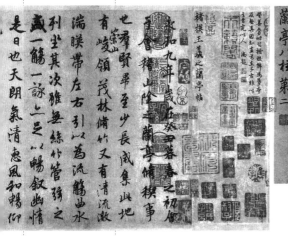

晋王為太子。他與高宗的這一段歷史是如此的正直動人。

　　因此之故，太宗病倒，才召喚他與太子的母舅長孫無忌同受顧命的。太宗一面舉霍光、諸葛亮的故事告訴他們二人，一面又告太子說：「無忌、遂良在，國家的事，你不須發愁了。」

　　太宗便是這樣地停止了心房最後的跳動。太子這時痛哭號咷，用兩隻手抱了褚遂良的頸子。他便和長孫無忌請太子在太宗柩前即位。這樣緊張的、刺激的、富於戲劇性的真實歷史，永遠在他的感情上深刻不忘，也便決定了他終身要盡作為一個顧命大臣的責任。

　　但高宗即位才六年，便要廢皇后王氏，而立武則天為皇后了。這武則天是太宗的才人。高宗迷惑上了他父親群妾之一的武則天，硬要立為皇后，召長孫無忌、李勣、于志寧和褚遂良去決定。當他們未見高宗，他們已知是為了這事。遂良說：無忌是親母舅，若是說得不投機，便會使皇帝有棄親之嫌。他又

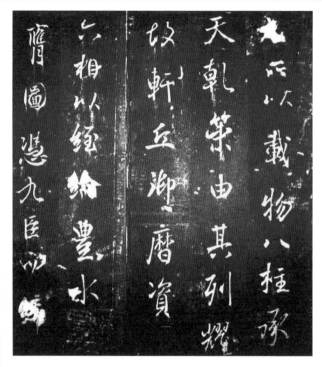

唐 高宗李治《李勣碑》（拓本，局部）

說李勣是元勛，若不投機使皇帝有斥功臣之嫌。他決定由他一人冒死去說。在此看出他在事先已有成仁決心的。

　　果然，他對高宗說：「皇后出自名家，先朝所娶，伏事先帝，無愆婦德。」皇帝不聽。他又說：「先帝不豫，執陛下手以語臣曰，『我好兒好婦，今將付卿！』陛下親承德音，言猶在耳！皇后自此未聞有愆，恐不可廢。臣今不敢曲從，上違先帝之命。特願再三思審！」皇帝不聽。他又說：「愚臣上忤聖顏，罪合萬死；但願不負先朝厚恩，何顧性命？」他最後說到，即使要立皇后也不能立曾經事奉先帝的武則天。他叩頭流血，

將朝笏放在殿階上說：「還陛下此笏，乞歸田里！」皇帝大怒，叫人把他引出去。這直氣得武則天在帳子後面切齒喊道：「為什麼不打殺了這個蠻子！」

高宗聽了如此苦諫，對於立武為后，有些動搖了。偏偏這個「元勳」李勣，從緊急中賣友。他逢迎高宗說：「此乃陛下家事，不合問外人。」這樣便決定了武則天和褚遂良的生死升沉了。這是一場相當時日的糾紛。當時雖有長孫無忌、來濟、韓援等為他申辯，毫無用處。而許敬宗、李義府等人，率性將這些人一網打盡，說他們造反。長孫無忌最後上吊死了。可憐

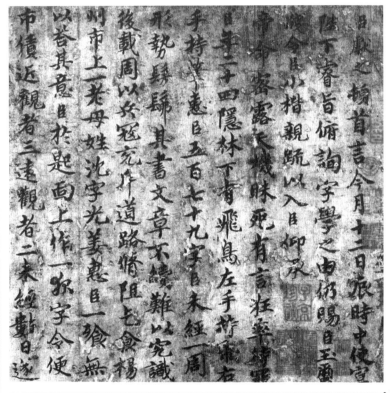

唐 褚遂良臨王獻之《飛鳥帖》（局部）

連做母舅的都不免於皇帝的毒手。

以今日而論，我們對於武則天非常稱讚。她在封建王朝中所表現的叛逆性格，乃至其政治上的野心與才幹，皆是值得頌揚的。但我們今日的意見，不能代替歷史上褚遂良的道德標準。所以作為歷史事件，仍須就他的角度去敍述客觀史實。

還是有一件疑案，使他蒙受了誣罔，不能不再說幾句。那便是他「譖殺」劉洎的事。據史書記載，太宗征遼時，叫劉洎輔翼太子。太宗說：「社稷安危之機所寄尤重。卿宜深識我意。」洎答：「願陛下無憂。大臣有愆失者，臣謹即行誅。」這話語嚴重而突兀。太宗當時就告誡了劉洎。貞觀十九年，太宗回來，路上有病。洎與馬周入謁。褚遂良向洎轉問太宗起居。後來遂良向太宗「誣奏」劉洎當時說：「聖體患癰極可憂懼。國家之事不足慮，正當傅少主行伊霍故事。」太宗病愈，把劉洎叫來一問，劉洎承認只有前半的話，沒有伊霍的言語，並且引馬周作證。太宗問周，周所答與洎不異。但遂良還是執證不已。太宗乃賜洎自盡。

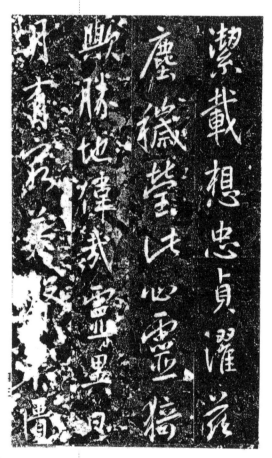

唐 李世民《晋祠銘》（拓本，局部）

這件疑案，史書上的材料不多，因之，我們只能以常識懸斷。一則，劉馬褚等人皆是太宗親信。太宗不是個糊塗人，若無證據，不至賜洎自盡。史書有遂良「執證不已」四字可見。二則褚劉交誼甚篤。劉洎曾當太宗面，替遂良辯護，謂皇帝若有過失，即遂良不記，後世史臣亦將記載。若說遂良無良賣友，必置洎於死，那麼，仇從何生？遂良的「執證不已」，照現在意義來講，應該是由於站穩政治立場的出發點。三則劉洎為人是很疏略的。他曾經在玄武門，當着太宗搶御書飛白字，登上御床，為群臣奏言犯法當死。那時，歡欣之中，太宗當然一笑置之。及太宗征遼之時，他說出那樣話來，就難免引起英主的雄猜了。加以病中忌諱不好聽的言語，劉洎就不免於死了。他的死，應是死於言語不慎。若說他真有伊霍之心，定不然的。

　　宋蘇軾論此事很公平。他說：「余嘗考其實，恐劉洎末年偏忿，實有伊霍之語；非譖也。若不然，馬周明其無此語，太宗獨誅洎而不問周，何哉？此殆天后朝許李所誣，而史官不能辨也。」

　　薛稷字嗣通，蒲州汾陰人。他是著名的文學家薛道衡的曾孫。他的外祖就是唐太宗時的名臣魏徵。他的文辭書畫，均極精麗。唐睿宗在藩邸時就和他要好，結為親家。睿宗即位，他有翊贊大功，因此，他被召入宮決事，「恩絕群臣」。他官至黃門侍郎參知機務，又罷為左散騎常侍、太子少保、禮部尚書，其地位的重要如此。但他喜與人爭權，和鍾紹京、崔日用鬥心機。後來又因太平公主、竇懷貞謀逆案，他知情不報，被賜死於萬年獄中。杜甫詩中屢次咏讚他的書畫，宋米芾作畫史尤其

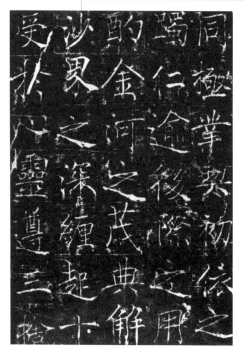

唐 薛稷《信行禪師碑》（拓本，局部）

推崇他。

以書法說來，虞歐褚三家都是自立規模自開境界的大家，薛稷則為一個褚遂良的忠實繼承者。由於他工隸書，銳精摹仿虞褚真跡而尤近褚遂良，所以他雖不能與褚對峙稱雄，卻是好的學生。

虞世南的書法，以智永為師。因之他的用筆點畫完全承襲了王右軍的方法，而顯得格外沉厚安詳，有韻度。前人以「沉粹」二字讚美他，實在扼要。但實際上，他的筆力卻是異常堅挺，不過不肯露鋒芒而已。劉熙載說：「徐季海謂『歐虞為鷹隼』。歐之為鷹隼易知，虞之為鷹隼難知也。」這正指的是他外柔內剛，不肯露鋒芒的本領。世傳太宗以他為師，常難於戈法。一日寫「戩」字，空其戈字。世南取筆填滿，太宗叫魏徵看。魏說戩字戈法學得很逼真，太宗大為佩服。由此可見他的筆法淵微。黃山谷極讚美他的《道場碑》，而不大滿意他的《廟堂碑》，後來看到好拓本才佩服了。他的墨跡至今無存。我們看到的只是《廟堂碑》《破邪論》等拓本。《汝南公主墓銘》號稱他的真跡，但也未有定論。

他的書法境界高，很難學。他的外甥陸柬之從小專門學他。但後世評論以為不及母舅。陸書的《頭陀寺碑》《急就章》《蘭亭詩》都很有名。近來故宮博物院影印的《陸機文賦》，便

唐 陸柬之《五言蘭亭詩》（拓本，局部）

是棻之所書。在其中可以看到深厚的《蘭亭》傳統，同時也可看出虞陸學王的分界。

歐陽詢的書法，在《唐書》他的本傳中說得最扼要。本傳說「詢初效王羲之書，後險勁過之，因自名其體。尺牘所傳人以為法」。「險勁」二字說盡了歐書的特色。但越是險勁的字，越是從平穩中來。寫字也好比建築工程，越是危險的工程，越要建築得平實堅固，使其每一重點，都在力的重心之中。歐書的險勁，原是從極強的筆力和極平實穩固的結構中來的。我們試細看他傳世的碑版，如《化度寺》《虞恭公碑》《九成宮醴泉銘》《皇甫君碑》皆是極緊密極堅固的風格，一筆一畫凝重森挺，而互相勾連揖讓。在這樣極森嚴的規矩中放出來，自非險勁不可。因為別人無此堅牢的功夫就不敢像他那樣冒險。因此別人所認為的「險」，在他的功夫上看來卻正是「夷」。本傳中所言「尺牘所傳人以為法」八字很重要。因為這正說明了，所謂險勁的字，正是從碑版正書中放肆出來的尺牘體。而在流傳真跡中，如《夢奠》《卜商》《張翰》等帖也正證明了這一點。他的小楷書尤其有名。世傳他的小楷《九歌》最整齊，草書《千字文》最有變化，更說明了這相反相成的道理。至於古今來對他的楷書都認為《化度寺碑》第一，這自然由於《化度寺碑》含有一種在精整和險勁之外的渾穆高簡氣象。

他的用筆淵源，自來論者皆承認「從古隸中出」。他的兒子歐陽通，純學父親，而更加強調了隸書中的「批法」。在歐陽通所寫的《道因碑》及《泉男生墓誌》中，凡字中最後的橫畫，都成為一種起了鋒棱的捺。這就是最明顯的證據了。一般地說來，歐陽通雖然學父親，但不曾進到父親那樣高簡渾穆的

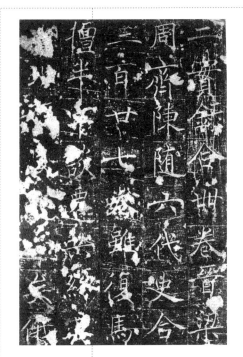

唐 褚遂良
《房梁公碑》
（拓本，局部）

境界，因之其格局較小。明王世貞說：「《道因碑》如病維摩，高格貧士；雖不饒樂，而眉宇間有風霜之氣，可重也。」這說明了歐陽通的長處，同時也形容出了他的短處。

褚遂良的楷書，最特殊的一點是隸法的形態所存特多。他的楷書之中許多字幾乎仍然是完整的隸書，尤其與《禮器碑》（韓敕）相近。這原是由於他的學書源流如此。古人說他「正行全法右軍」，又說「伏膺告誓」，黃山谷說他「臨右軍文賦，豪勁清潤」。當然，這是事實。據張彥遠所記禁中右軍草書有三千紙，每一丈二尺裝為一卷。這些都經褚遂良鑒定真偽的。憑這一點，他對右軍書法的研究功夫可知了。我們說過，右軍運用隸法，寫為真行草各體，而不存隸形，遂良則隸形猶在，這是他明白不及右軍的地方。但由於他將隸法顯著地留在楷書之中，方使後世學者有階梯從而深入於右軍。這又是他承先啟後的大功勞。

即以這種階梯而論，在他本人的學習上也可看出他的進境。他所寫的《伊闕佛龕碑》《孟法師碑》《房梁公碑》《雁塔聖教序》等，按其年代的先後，他的字形變化灼然可知。《孟法師碑》寫得早，由於多有虞歐的意思，結字與六朝碑相近，隸形反而不如後來的《房梁公碑》和《聖教序》那麼多。這可證明他是在晚年深有悟入有意傳下隸法的。

在這些晚年寫的碑中，真如古人所謂「瑤台青瑣、映春林」（《書斷》語），「字裏金生，行間玉潤」（唐人書評語）；但在這種極整齊華美之中，卻是「疏瘦勁煉」（黃伯思語），「一鈎一捺有千鈞之力」（王世貞語）。不僅如此，還另有一種「如得道之士，世塵不能一毫嬰之」（趙子固語）的氣度。凡學褚字的人，如若不在這要點上認識他，只在字形的美麗上求取，

唐 歐陽詢《卜商讀書帖》

那必然越學越遠的。

　　薛稷的楷書得到他的十之六七。還有一個魏栖梧也學他得到十之五六。即如鍾紹京雖然弱些，也於褚為近。此外，流傳唐人的碑誌，字形學他的，舉不勝舉。所以劉熙載說褚是廣大教化主。但在褚的系統裏，仍要以薛稷為第一。而其所以為第一，則由於能得褚的「疏瘦勁煉」之意。

　　以上僅就楷書方面敍述四家。欣賞的路不妨從這裏推進，以旁及於行草。褚遂良嘗問虞世南，自己的字何如歐陽詢。虞說：你非好紙好筆不寫。他不擇紙筆就寫。你怎比他？褚聽了很以為然。這一點說明了書家精意寫字反不如偶然無意的好，這也說明了各人自己的道行。這對於我們欣賞書法，是有深刻意義的。

唐　歐陽詢《張翰帖》

在上一章，我們從唐碑中得知了楷法十分成熟的書家。我們已經說過楷書在魏晉時就大體上成熟，但其字形一般尚多隸體，如世傳鍾繇小楷可以為例。其中王羲之的書法最算新體，雖用隸法，卻少隸形。楷書到唐朝才是十分成熟的時期，那一種新面貌，確乎望而知其由六朝來，但又與六朝不同。

此一時期，幾乎可以說是虞歐褚薛的楷書統治時期。與此同時乃至稍後，以行草特出，影響廣大的書家，我們舉李孫張素為代表，這不是說虞歐褚薛的行草書不好，也不是說李孫張素之外別無超越的行草書家。如早期的唐太宗，及後來的賀知章、李白、鄭虔等都是行草絕倫的。甚至那個專門假造古人筆跡的李懷琳也是卓越的行草書家，但對這些位只好略而不提。

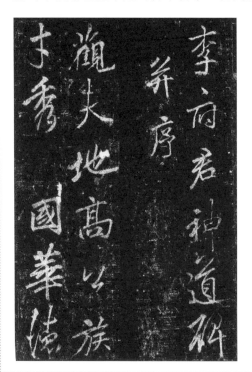

唐 李邕《李思訓碑》（拓本，局部）

李邕字泰和，揚州江都人。他就是為《文選》作注、以博學著名的李善的兒子。他從小就擅長文章，增補改進了父親的《文選注》。二十歲時，自求到祕閣讀書，不久又辭去。當時李嶠在他臨去時加以考問，果然淹通。這把著名的才子李嶠驚倒了。他初為左拾遺，官位尚卑，遇到御史中丞

178

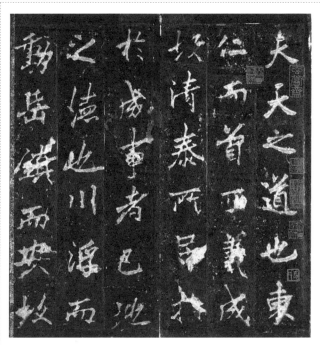

唐 李邕《麓
山寺碑》（拓
本，局部）

唐 李邕《葉有道碑》（拓本，局部）

宋奏劾張昌宗兄弟。這二人是武則天的幸臣，勢焰熏天。他在下面進到則天前來說，宋所言事關社稷，要則天答應。這一突然的行動，居然使得武則天答應了。到中宗時，他又直諫妖人鄭普思的事。這證明了他是一個聰明正直、不拘細節的人。但也因此，仕宦顛沛，幾次升沉。到了玄宗開元三年，升為戶部

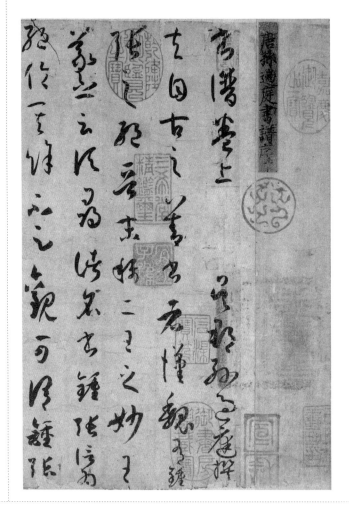

唐 孫過庭《書譜》（局部）

郎中，不久卻又被貶為括州司馬。後來又升為陳州刺史，卻又被人家告他「貪污」判了死罪。這時有個許州男子孔璋，和他一面不識，上奏願以自己的生命換他不死。果然他被減死，貶欽州遵化縣尉，孔璋也配流嶺南竟死。後來他因從楊思作戰有功，累轉括、淄、滑三州刺史，述職到京。當時京師人民震於他的大名，來看他的人如潮而至，但他又被人陰害吃了虧。天寶初年為汲郡、北海二太守，五載又被告「奸贓」，恰好宰相李林甫恨他，於是他被打死在獄中。那時，他大約 70 歲左右。

他是這樣一個才調縱橫、命途坎坷的人。儘管貶官在外，由於他文章書法的大名，當時四海官吏僧道要樹碑版，都擠到他門上。讀杜甫的《八哀詩》，可以知道他是中國歷史上第一個靠賣文賣字收入豐厚的作家。

孫虔禮字過庭。唐張懷所著《書斷》說他名虔禮字過庭。他的事跡很罕傳。唐竇蒙所注的竇臮《述書賦》說他是「富陽人，右衛胄曹參軍」；而《書斷》則說「陳留人，官至率府錄事參軍」。這可見他官位不高。根據他自己所寫的《書譜》序，自書「吳郡孫過庭撰」，好像他又應該名過庭。但他究竟是哪裏人呢？生卒年紀如何呢？

考之鄭樵所著《通志》的氏族略，這孫姓是「以字為氏」的。「孫氏，姬姓，衛武公之後也。武公和生公子惠孫。惠孫生耳……（耳）生武仲，亦曰孫仲，以王父字為氏……至孫嘉世居汲郡……又有孫氏，嬀姓。齊陳敬仲四世孫桓子無宇之後也。或言：『桓子之子書戍莒有功，齊景賜姓孫氏。』非也。以字為氏，何用賜為？此當是桓子祖父字也。桓子曾孫武，以齊之田鮑四族謀為亂，奔吳為將。武之子明，食邑於富春。自

是世為富春人。」三國時，吳孫權的父親孫堅便是孫武的後人，至今富春的孫姓仍是人口眾多的大族，孫過庭所自書的吳郡也不是當時的地名，而是自寫郡望。這樣，說他是富春人，總算很有根據。至於陳留，地濱黃河，孫氏雖有孫嘉一系世居汲郡，但汲郡在河北，陳留在河南，拉為一處總嫌牽強。也許張懷別有所據，也許實有一支住在陳留的孫氏為過庭之祖，我們尋不出證據來。又查《元和姓纂》，關於孫氏的記載，也沒有陳留之說。此書為唐林寶所著，總比鄭樵的書更近而可靠，它都提不出證據來，只好暫時承認他是富春人了。

《書斷》記載他「與王祕監相善」。這王祕監名知敬，事跡只見於其子王友貞傳中：「善書隸，武后時仕為麟台少監。」王友貞是唐中宗初一個隱退之士。友貞在玄宗開元四年卒，年九十餘。因此，推知知敬定然德行甚高，過庭品德與知敬相亞。《述書賦》將知敬名字列在過庭稍前，也可知過庭年紀應該少於知敬，再晚一些可能與友貞不相上下。而過庭在《書譜》序中已一再說：「志學之年留心翰墨。味鍾張之餘烈，挹羲獻之前規。極慮專精，時逾二紀。」「驗燥濕之殊節，千古依然；體老壯之異時，百齡俄頃。」「通會之際，人書俱老。」如若「通會」二句，是指他自己而言，這序尾寫明「垂拱三年寫記」，可見在武后初做皇帝時（武后第一年廢中宗為廬陵王改元「光宅」，次年改元「垂拱」）他應該年紀不小了。根據這些線索，大概推知他最早可能生於武德年間，而最遲不會死在開元四年以後。

今《四部叢刊》中有明弘治本的《陳伯玉文集》，其中有兩篇關於孫虔禮的文章：一為《率府錄事孫君墓誌銘》，一為

《祭率府孫錄事文》。陳子昂為武后時一個最著名的文學家。可惜這兩篇文章太簡略，對於孫虔禮事跡補益不大。根據這兩篇，僅可確定他是名虔禮字過庭。40 歲時「遭讒慝之議」，其後「埋厄貧病」，「遂遇暴疾卒於洛陽植業里之客舍，時年若干」。兩文皆着重嘆息他「有志不遂」，此外只知他死後尚有「嗣子孤藐」而已。據姜亮夫《歷代名人年里碑傳總表》：子昂卒於武后天冊萬歲元年，時年四十。但據《唐書》本傳卒年四十三。據大歷時趙儋所撰碑文，及陳氏別傳皆言卒年四十二。無論怎樣，孫虔禮卒年總可推定在此以前的。

張旭和僧懷素的事跡流傳也少。《新唐書》雖有張旭傳，但卻附見於李白傳中。我們僅知他字伯高，蘇州吳人。他才情奔放，好飲酒，和李白、賀知章、李適之、李（汝陽王）、崔宗之、蘇晉、焦遂等七人結為酒友。杜甫為此作了一首《飲中八仙歌》。他是一個專心寫字的人。韓愈說「旭善草書不治他伎」。他寫字，「每大醉呼叫狂走乃下筆。或以頭濡墨而書。既醒，自視以為神不可復得也。世呼張顛。」但，他這種狂走的顛筆，是技法極為成熟以後的「神境」。

他的苦心學習，並非自始就「狂」起來的。他寫過一篇《郎官石柱記》，是最規矩的楷書，歷來論字的人都予以極高的評價。他初仕為常熟尉，有老人常來告狀。他一次一次批得發煩，罵起老人來了。「老人曰，『觀公筆奇妙，欲以藏家耳。』旭因問所藏。盡出其父書。旭視之天下奇筆也。自是盡其法。」張旭「自言，始見公主擔夫爭道，又聞鼓吹，而得筆法意；觀倡公孫舞劍器，得其神」。由此可知他的學寫字無往而不用心。無怪唐文宗下詔，以李白的歌詩、裴旻的劍舞、張旭的草

• 183

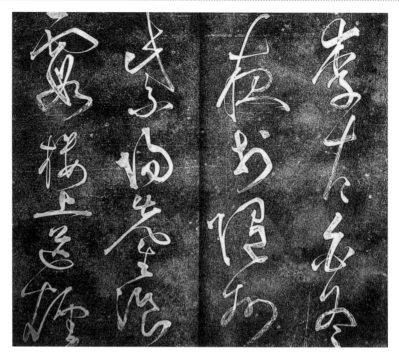

唐 張旭《李青蓮序》（拓本，局部）

書稱為「三絕」了；也無怪「後人論書，歐虞褚陸皆有異論，至旭無非短者」了。他的筆法傳給了大書法家顏真卿，而僧懷素的書法，也是直接受他影響的。

僧懷素字藏真，長沙人。有人說他俗姓錢氏，他是一個飲酒吃肉不守清規的和尚。他寫字非常用功，由於「貧無紙可書，乃種芭蕉萬餘株，以蕉葉供揮灑，名其庵曰『綠天』。書不足乃漆一盤書之。又漆一方板，書至再三，盤板皆穿」！

僧懷素實際上是一個自由職業的書家。原來唐朝由於太宗愛書法，政府裏特設了造就書家的機構。唐朝的「國學」分了

六科，第五科叫作「書學」，並且在其中立了「書學博士」的職位。政府銓用人才，其法有四，第三曰「書」。雖然在中國歷史上周朝就「以書為教」，漢朝也以書取士，晉朝也立過「書博士」，但專立書學規模弘大，實始於唐朝。在這樣的風尚之中，遊方和尚及道士，便可以專習一門長技，收取名譽，過得好生活了。像懷素這樣負有草書絕技的，當時也不僅他一人。如僧湛然、僧文楚，乃至流傳名震日本的康居國僧賢首，以及僧高閑、僧光、僧亞栖等，幾乎不勝枚舉。不過終以他的聲名最大，筆法最高。此外，相傳他是僧玄奘的學生。但近已有人考出玄奘的學生確有一個懷素，不過那是叫作懷素賓列的，並非這個懷素藏真，別據友人楊士則君考定玄奘應生於隋開皇二十年，卒於唐麟德元年，年六十五。是則玄奘不能教藏真很為顯明。

他的草書與張旭的草書，不僅以「顛張醉素」的特別作風而齊名；即以師法而論，他二家都是從張芝的大草得法的。這和二王的草法淵源有些不同。這二家的筆法，以欣賞的眼目看來，是更近於篆書的。劉熙載說「張長史得之古鐘鼎銘、科鬥篆」；而懷素的《草書自敍》（故宮有影印本），其用筆圓轉相通，尤具有篆書的意味。這樣看來，他們二家似乎不能列入二王以下的系統了。但是，以南唐李後主那樣一位精於鑒賞的人，已經批評「張旭得右軍之法而失於狂」。前輩稱讚張旭也善於寫小楷，「蓋虞褚之流」（見《書小史》）。董其昌說「張長史宛陵帖鬱屈瑰偉，氣踏歐虞」。而就今猶及見的懷素《苦筍帖》真跡（在上海博物館），及三希堂所刻《為其山不高》一帖，合觀字形筆法卻又完全是二王的規矩。由此可知，他二

家的筆法確是淵源於張芝大草的，但由於時代關係，他們無論如何仍不能不受二王的影響，而在大草之外別傳其法。

宋米芾評張旭的《賀八清鑒帖》「字法勁古」，又評懷素的字「古淡」。這是非常重要的批評。這二家的又一相同之點即是他們書法的意境和趣味都在「古淡」上。他們何以能到此地步呢？這由於他們儘管寫狂草，但仔細找尋他們的用筆規矩，仍是絲毫不苟的。譬如精於芭蕾舞的人，可以舞出極其神出鬼沒的舞姿來，但其根源仍歸之於辛苦練習的幾個基礎步伐。

至於孫過庭的草書，在《述書賦》中曾批評他的短處是「千紙一類，一字萬同」。我們在傳世的《書譜》序中，多少也看出一些來。但這個「短」處，實在要懸了很高的標準才可以如此說的。我們很佩服宋米芾的公平批評。他說：「過庭草書書譜甚有右軍法，作字落腳差近前而直，此乃過庭法。凡世稱右軍書有此等字，皆孫筆也。凡唐草得二王法，無出其右。」他傳下的草書很多，尤以《書譜》為最有名。有志學草書的人，若從《書譜》入手總是正路。這有幾樣好處：一是字多容易取法；二是通體前後不同，前半比較規矩，後來越寫越精彩，忘了規矩而點畫狼藉了；三是有關書法的議論極為切實精微。我們不但學了字，同時也學了怎樣欣賞。

李北海的字傳世很多，都為墨拓，如《岳麓寺碑》《雲麾李秀碑》《雲麾李思訓碑》已為人人所知。他自己曾下評語「似我者俗，學我者死」。這是極能說出自己的長處和短處的。由於他的才氣天資特別高，所以他的筆法有一種凌厲無前的氣勢。他雖然學右軍，但又不完全守其法。從他自己的揮運之中，出了一種新的格局。李後主評他「得右軍之氣，而失於體

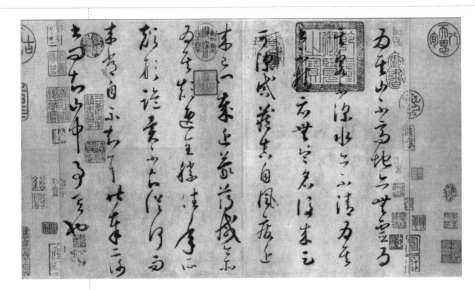

唐 懷素《論書帖》

格」。米芾評他「如乍富小民，舉動強倔，禮節生疏」。又評
「擺脫子敬，體乏纖」。這都是就他自己所說「俗」與「死」兩
方面着眼的。但他的字確是了不起的大家。我以為他的最大
特點有二：一是用筆的雄強，二是結字每字皆中心緊密而四
面開張。所以盧藏用評他「如干將莫邪難與爭鋒」。王文治評
他「以荒率為沉厚，以欹側為端凝，北海所獨」。這都是極其
精到的評語。宋歐陽修，最初不甚喜他的字，後來越看越愛。
元趙孟頫的楷行書完全從他得法。明董其昌也好學他的字，說
「右軍如龍，北海如象」。大抵我們須要從一種偶儻奇偉的風
概中去領會他的書法神態。王世貞說得好：「李北海翩翩自肆，
乍見不使人敬，而久乃愛之，如蔣子文僥健好酒，骨青竟為
神也！」

七

顏柳

　　從虞歐等大家由隋入唐，蔚成唐楷的新局面以後，以武德初年到玄宗天寶年間說來，也已經一百二三十年了。在此期內，書法的波瀾雖然天天變化，不過很大的出入可以說是沒有的。但時間既已經歷了這許多年，既已有了許多變化，則大變化的到來已是必然的了。果然，唐書法中的第二個高峰又起來了，第二個新的局面又展開了。代表這一新高峰新局面的便是顏真卿與柳公權。

　　顏真卿字清臣，琅琊臨沂人。他的五代祖便是北齊著名的學者顏之推，而曾祖便是唐初的學者顏師古。他從小喪父，全靠母親殷氏將他教大。玄宗開元年間舉進士。

　　在他做官的初期便表現出卓越的才幹和剛正的品格，也便

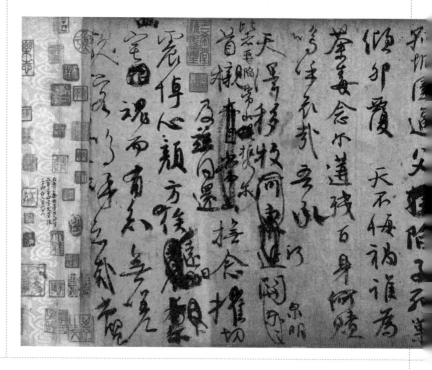

唐 顏真卿《祭姪季明文稿》

因此得罪了當時的宰相楊國忠。楊國忠把他從朝廷中趕出去做平原太守。

　　那時正是玄宗年老昏淫之際，安祿山在漁陽坐擁重兵伺機造反之時。他逆料安祿山必定要反，一旦反起，叛軍必定要來平原。他就假託由於霖雨增修城隍，暗集兵力，兼儲糧械，以為守備之計。他另一面每天與賓客飲酒划船為戲。這樣騙過了安祿山的密探。等到安祿山叛軍大起，河北望風降賊，只有一座平原城派了司馬參軍李平來報已修守戰。從長安城中連夜逃出的玄宗才嘆了一口氣說：「河北二十四郡無一忠臣。我不知顏真卿是何如人，他竟能如此！」這時的顏真卿已是大唐天下最早的唯一的一面愛國旗幟。饒陽、濟南、清河、景城、鄒郡

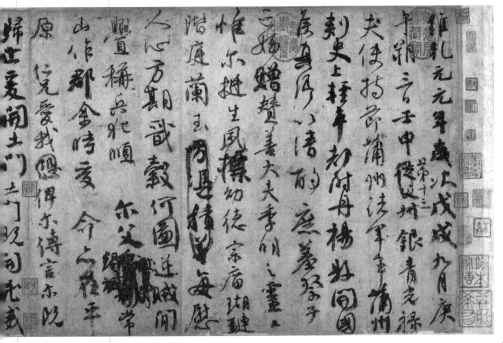

等處都「各以眾歸」奉他為勤王的領袖。

他的哥哥顏杲卿這時做常山太守，把安祿山所派守土門的大將李欽湊、高邈等人斬了。土門等十七郡光復，推真卿為盟主。這土門即是歷來兵家公認的軍略要地井陘。這樣一來安祿山造反聲勢雖大，但安賊的歸路卻被顏家兄弟斬斷了。這是安祿山的生死關頭，安賊的凶焰決不能不回燒。原來這一大舉動，是他們兄弟祕密計劃好了的。他們決定「相與起義兵犄角斷賊歸路，以紓西寇之勢」。為傳達機密，居中往來通問參預謀劃的，便是真卿的外甥盧逖和杲卿的小兒子季明。

果然，安祿山凶焰回燒，派史思明將常山圍困起來。顏杲卿孤城奮戰了六晝夜，箭和糧食都盡了，連井水也竭了，於是城陷了。賊黨脅迫杲卿投降，將刀架在季明的頸子上。杲卿不答，季明的頭被砍下來。杲卿被械送到洛陽，當面痛罵安祿山。安祿山親自叫人把杲卿綁在橋柱上「節解」了。杲卿的大兒子泉明由於被派出境，得以不死。泉明後來尋覓父尸，才知道父親被「節解」時，是先斷掉一隻腳的。由這些昭彰的事實，可知唐家江山，雖然後來由郭子儀、李光弼等恢復，而其最初是由於顏氏兄弟父子慘烈的鮮血洗出來的。顏真卿在這一段家國慘痛的歷史悲劇中，凝刻心魂，收攝血淚，留下了萬古常新的《祭侄季明文手稿》真跡。

肅宗至德二年，真卿被任為憲部尚書，遷御史大夫，認真執法。後來屢因剛直，出入朝廷的外郡多次。元載做宰相的時候，他為檢校刑部尚書知省事，累進封魯郡開國公，所以後代一直都稱他為顏魯公。那時元載出了個壞主意，要皇帝答應，百官奏事一切都須先通過宰相。真卿認為這是李林甫和楊國忠

都不敢做的壞事，上疏痛駁，因此又被貶官。元載死後楊炎、盧杞相繼做宰相，又都討厭他。他的年紀到此時已經很老，位至太子太師，聲望崇高。盧杞暗中盤算，要用計策陷害他。

這時已是德宗建中四年。那出身淮西偏裨的李希烈已經位至藩鎮，兵陷汝州，與逆將朱滔等稱王反叛唐室。盧杞這時和德宗決定了派他以重臣元老的身份去說服李希烈。他去了。

他在李希烈的勢力之下，罵退李賊誘迫他做僞宰相的陰謀和屢次逼死的威脅，自己作就墓誌，準備一死。直到李希烈打破汴州在大梁做起僞楚皇帝來，他始終在囚繫之中。經過一年多，到了興元元年八月三日，李賊終於派人將這位堅貞不屈的 77 歲老人害死在汝州。

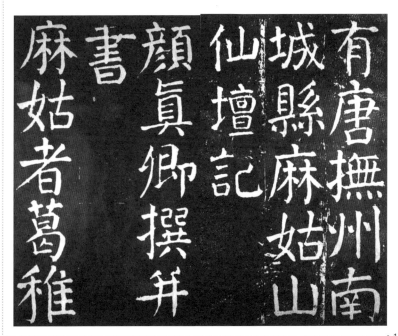

唐 顏真卿《麻姑仙壇記》（拓本，局部）

他這樣壯烈地死在奸臣陷害與逆臣謀殺的慘局之下，引起後世無窮的痛惜悲憤。宋朝米芾就作過一篇文章記載一個道士曾經在他死後遇見他，原來他不曾死，卻是由道家所謂的「兵解」而成仙。從這種幻想的神話中，可以看到他的殉節，是如何深刻地影響到後人的想慕。

柳公權字誠懸，京兆華原人。他是著名的柳公綽的弟弟，柳仲郢的叔父。12 歲能為辭賦。他生平用功經術，尤其對於《詩》《書》《左氏春秋》《國語》以及《莊子》最為精熟，又懂音樂，元和初年擢進士第。他第一次做官就吃了字寫得太好的「虧」，唐穆宗看到他說：「我在佛廟裏看見過你寫的字，早就想見面了。」這樣就拜他為右拾遺侍書學士。這侍書的職務在當時地位和祀神的役夫是相等的，為「縉紳」所恥。他一聲不響，做得很久，竟然經歷了穆宗、敬宗、文宗三朝。由此可見他是一個淡於榮進的人。在他與穆宗相見時，穆宗問他用筆的方法。他說：「心正則筆正，乃可法矣。」原來穆宗是個很荒縱的皇帝，聽了他的話覺得話中有骨頭。這就是中國書法史上盛傳的「筆諫」美談。由此又可見，他是一個持正敢言的人。

到了文宗時，他做了中書舍人，充翰林書詔學士，但仍舊要他在宮中侍書。文宗和他很好，常常和他談到深夜；並且讚美他的文學高明，說曹子建七步成詩，他只要三步就夠了。但他仍舊保持他說直話的性情，所說的都是大事。

武宗即位，他由「學士承旨」的要職罷為「右散騎常侍」。他年紀已經老了，常常因龍鍾而失了朝廷的禮儀。懿宗咸通初年，以太子太保致仕就死了，年八十八。

他的字在當時非常值錢。這當然由於他寫得好，但也由於

連着幾個皇帝的稱讚，更增加了聲勢。文宗曾經和他聯句。文宗是「人皆苦炎熱，我愛夏日長」。他接的是「熏風自南來，殿閣生餘涼」。其他學士也有作的，但文宗獨佩服他的詩句。於是叫他寫在殿壁上，每字大五寸。文宗認為即使鍾王復生也無以過。宣宗叫他在御前寫字，是由軍容使西門季玄捧硯，樞密使崔巨源拿筆的。只叫他寫了真書「衛夫人傳筆法於王右軍」十個字，草書「謂語助者焉哉乎也」八個字，行書「永禪師真草

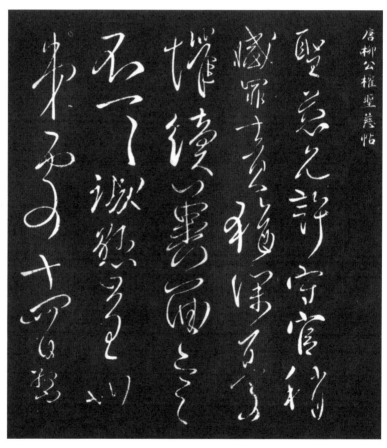

• 193

唐 柳公權《聖慈帖》（拓本）

千字文得家法」十一個字，然後賜他錦采銀器。在這樣情況之下，當時公卿大臣家的碑誌，如若求不到他來寫，人們就會罵這家的子孫不孝。連「外夷入貢」也都另外帶了錢來作為買柳字的專款。因此，他所收入的珍寶貨貝異常之多。但，他卻只知寫字，不知管財。他自己收存筆硯圖畫，而將財物交給他的兩個僕人，一叫海鷗，一叫龍安。這兩人替他收藏，卻暗中吞沒了。他有一天問起：「為什麼箱子鎖得好好的而銀器都不見了呢？」海鷗說：「不曉得。」他笑道：「銀杯長了翅膀，飛昇成仙了。」原來老先生並不糊塗，他心中有數，口裏尋尋開心而已。在這故事裏，我們尚可想見他的作風，千載之下宛然如新。

　　至於他們二人的書法，就顏真卿說來，他是一個世傳的最標準的書家。原來，自古我們對書法的觀點是專從藝術的角度來講的。書法所考究的是筆畫之優劣。因此它雖與文字學有關，但卻不是文字學。譬如六朝的別字，以及武則天所造的那幾個新體字，在深通「六書」的文字學者看來，完全不能贊同；但在只講「八法」的書家看來，「六書」問題乃是次要的，甚至是可以完全不問的。但顏真卿則不然，他既是卓越的書家，同時又是文字學者。他的遠祖如顏騰之就是個著名的書家，顏之推就不但工書並講字學。曾祖顏勤禮、顏師古，熟精篆籀又是訓詁家。他的祖父昭甫又精於篆籀草隸。他的父親惟貞、伯父元孫又全是文字學家、書家。元孫所著《干祿字書》是講實用字學的，即由他手寫而成。不僅如此，他的母系也是著名的世傳書家。他的外祖殷仲容不但是書家，並且是畫家。仲容的父親殷令名更是唐初的大書家（令名傳世唯有《裴鏡民碑》。這是虞歐以外的一大楷書模範。因為少見，故影響不大）。在

這樣的遺傳與環境中，他之所以能成為一個大書家是很自然的。他自己的篆書就寫得極好，他的楷書皆合於字學，無論從書法的角度或文字學的角度去考驗他，都是最合格的。因此，我們說他是一個世傳的標準書家。這是他的最大特點。

他的書法學褚遂良，後來自成一家。《唐書》本傳說他「善正草書筆力遒婉」，這一評價很公允。為的筆力遒的人往往不能婉；婉了，又不易遒；所以他是適得其中的。不過如李後主卻也有不滿他的意見，例如說：「真卿得右軍之筋而失於粗。」又說：「顏書有楷法而無佳處，正如叉手並腳田舍漢。」此外，米芾也說：「顏柳挑踢為後世醜怪惡札之祖，從此古法蕩無遺矣。」又說：「顏行書可觀，真便入俗品。」

我們看來，顏的楷書正是善於以新為古、以拙為巧的。

唐 殷令名《益州總管司馬裴君碑》（即《裴鏡民碑》）及拓本（局部）

他的行書更是不見起伏之形，不可踪跡了。他從褚法去求王右軍，字形特別寬綽，不求小處的巧妙，但大處的安排卻極巧妙；字形很新，但若以二王法詳細去考驗，卻又無不暗合。由於他不在字形上求同於古人，所以成其新；由於細考而仍暗合於古，所以證明他是心知古人的原則，而自己運用生新，這才是真的會學古人。由於他的字形特別寬綽，近乎拙笨，米芾評他與柳為「醜怪惡札之祖」，這也由於嫌他的字形笨拙。而後來學顏柳而不能通顏柳之意的人，也確不免醜怪。但後人學得不好，卻不能要顏柳負責。至於罵他「古法蕩無遺」，也正由於顏確是暗用古法，而別出新意的。但米芾對於顏柳儘管一面罵，一面還是大佩服。米說：「《爭坐位帖》有篆籀氣，為顏書第一。字相連屬，詭異飛動得於意外。」「不審、乞米二帖，在顏最為杰思，想其忠義奮發意不在字。天真罄露，在於此書。」「顏《送劉太沖序》碧箋書。碧箋宜墨，神采艷發，龍蛇生動，睹之驚人。」這可證明米芾到底是個識者了。

顏字到了宋朝更加流行。歐陽修、蘇軾、黃庭堅都極力提倡他的字，成為一種風氣。這風氣，直至今日還很流行，影響的廣遠，不言可知。蘇說得好：「顏公變法出新意，細筋入骨如秋鷹。」我們特別鄭重提醒學顏字的人應該從這條大道去認識他。

柳公權最初學王字，後來又遍閱隋唐的筆法自成一家。現在傳世的真跡只有《送梨帖》後面的幾行跋尾。他的字以勁健為主，趨於清瘦一路，所以世稱「顏筋柳骨」。米芾說：「公權如深山道士修養已成，神氣清健，無一點塵俗。」總之他和顏一樣，是一種新派的字，而這一種的「新」不是天上掉下來的，而是自運古法以生新的。明朝董其昌對於柳書有深切

唐 柳公權《唐柳河東郡公書》（拓本，局部）

的認識。他說：「柳尚書極力變右軍法，蓋不欲與楔帖面目相似，所謂神奇化腐朽故離之耳。凡人學書，以姿態取媚，鮮能解此。余於虞褚顏歐皆曾彷彿十一。自學柳誠懸方悟用筆古淡處。自今以往，不得舍柳法而趨右軍也。」董不是隨便說的。董的早年小楷近於顏，而晚年小楷就很得柳的意趣。

　　總之，我們中國的書法自王羲之以後到顏真卿、柳公權又開一新局面。這局面一直影響到了今天。

前輩有句話說「書法隨世運升降」。它的意思是說書法是文化總和中的一個環節，而一時代的文化不能不決定於那時代的經濟和政治的情況。

在書家顏柳的一生中，恰值唐朝強藩發展的時期。懿宗之後到了昭宗，即被朱溫所殺而入於五代時期。這其間歷梁、唐、晉、漢、周 50 多年，都是政治上不安定的時期。接着宋太祖趙匡胤勉強統一了中原，直到太宗太平興國年間，這 20 多年還不是十分安定的局面。這五代和宋初的時期一共不到八十年。我們提出楊凝式和李建中接續作為這一時期的書法代表人物。他們給後世的影響不大，但確是接續之交的重要書家。

楊凝式字景度，華陰人。據《舊五代史》說他死於後周世宗柴榮的顯德元年，年八十五。但他的年譜載他自稱癸巳人，生於唐懿宗咸通十四年。這樣倒數上去，只有 82 年。史書又說他在唐昭宗朝登第。據此，他生平事跡與年歲方可配合起來。

他的父親楊涉是個膽小的人，在唐昭宗的兒子輝王即位之時，楊涉拜了宰相，就哭着對家裏人說：「我不得脫禍了！」果然逢到朱溫篡位，楊涉是宰相，應該送傳國璽去給朱溫。這時楊凝式（據《永樂大典》的「五代史補」說他才 20 歲左右，若照前文推算他已 35 歲）向楊涉說：「大人為宰相，而國家至此不可謂之無過；而更手持天子印綬以付他人保富貴，其如千載之後云何！」那時朱溫的密探到處佈滿。楊涉聽得駭極了，罵他道：「你要滅我的家族了！」據說他從此以後就「風狂」起來了。

儘管如此，以他的家世地位還是不能不做官。

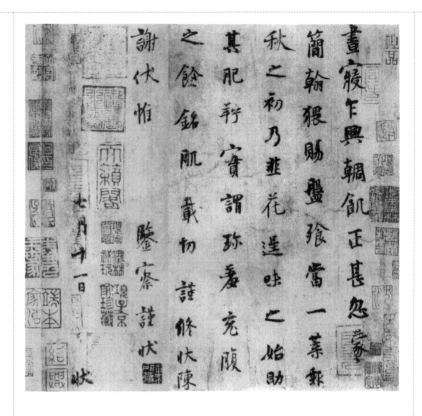

五代 楊凝式
《韭花帖》

　　他曾經歷了五個朝代，屢請「致仕」，但都是做了位望很高的官。在後漢隱帝劉承的乾祐時，他是少傅、少師，後周顯德時他是太子太保。

　　不過他的生活是清苦的，他住在洛陽很久。那些宰相留守們，每在他貧窮最甚的時候去周濟他。他收下財物，就散放了。有朋友看到他家裏人冬天都缺衣，送他一百匹絹五十兩綿。他拿來送給僧廟裏。這種事情使人想起陶淵明餓了肚子卻不吃檀道濟送的肉，和收下顏延之的二十萬錢卻全數拿去買酒的逸事。

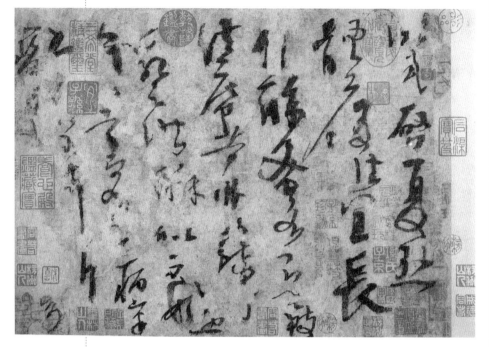

五代 楊凝式《夏熱帖》

　　他的詩筆很清麗，卻好寫一些「打油」詩。他經常瘋瘋癲癲，不是遊山水，就是遊廟宇。那些「歪」詩就隨便寫在牆壁的缺口邊。那種字體奇奇怪怪，人家多不認識。他的署名也常不同，有時寫「癸巳人」，有時寫「楊虛白」「希維居士」「關西老農」等不一。

　　他以玩笑對付當時貴人。當他必須進官府的時候，無論車馬他都嫌慢，於是他就徒步走了去，官吏徒步在當時是失儀的！當他出遊時，僕人問他：「要到何地？」他說：「要到東邊的廣愛寺去。」僕人如說：「不如西邊的石壁寺。」他說：「姑且去廣愛寺。」再若僕人堅持，他就會舉起鞭子來說：「姑且

遊石壁寺！」

在這一串的瘋癲故事中，可以看出作為生在封建亂世中，一個有正義感的知識分子的悲哀。

他被人家稱為「楊風子」。他將他的滿腔憤鬱，都發洩在書法上，成為一種離奇的字形。這正是在封建社會中，某些知識分子心情的寫照，和以後的李建中不同。

李建中字得中。他祖先是京兆人，他小時卻生於蜀，因為他的祖父是前蜀王建的大臣。宋太祖乾德三年平了後蜀，他隨母親遷到洛陽來，愛洛陽的風物，從此久居。他從小好學，於太平興國八年登進士第。卒於真宗大中祥符六年，《宋史》本傳說他年六十九。

他是一位早年有抱負的人。當太宗時，他曾經「表陳時政利害，序王霸之略」。這和同時一般專門「言利」的人們是有區別的。太宗似乎也很看重他，並「引對便殿，賜以緋魚」，但不久他卻坐事降官。自此以後，他看清了官場，變得恬淡了。他在朝廷和外州轉官多次，三次「求掌西京留司御史台」，因此他在洛陽造了園池，號曰「靜居」。

他愛作詩，善書札。《宋史》說他「行筆尤工，多構新體，草隸篆籀八分亦妙，人多摹習爭取以為楷法」。他曾經手寫郭忠恕所著的《汗簡》，皆是蝌蚪文字。由此可知他是精於字學的，他的書法當時影響很大。他又是一個多蓄古器名畫的收藏家。他的相貌「雅秀」，而楊凝式則貌寢「蕞眇」。這又是他二人不同的地方。

楊凝式書法的地位，可以在蘇軾的評論中看出。蘇說：「自顏柳氏沒，筆法衰絕，加以唐末喪亂，人物雕落，文采風

流掃地盡矣。獨楊公凝式筆跡雄杰，有二王顏柳之餘。此真可謂書之豪杰，不為時世所汨沒者。」像這樣的評價，不止蘇氏一人，如王欽若、米芾都說他書法像顏魯公。黃庭堅更說得好。黃說：「余嘗至洛師，遍觀僧壁間楊少師書，無一不造微入妙。」又說：「由晋以來，難得脫然都無風塵氣似二王者，惟顏魯公楊少師彷彿大令爾。魯公書今人隨俗多尊尚之，少師書口稱善而腹非也。欲深曉楊氏書，當如九方皋相馬，遺其玄黃牝牡乃得之。」這種評論對宋元豐後的書法很起作用，從此顏楊就並稱了。

可惜的是他的字跡多在牆上，容易損毀，因之真筆至今已極難見。現在所知的，有《盧鴻草堂十志圖》後面他的跋尾一件，有《韭花帖》一件，有《神仙起居法》一件，有最近發現的清宮藏《夏熱帖》一件。

即以這四件比較，《韭花帖》是最規矩的，《夏熱帖》和《神仙起居法》是最放縱的。《草堂十志圖跋尾》則在行書中尚可看出他和顏魯公筆法的淵源。從跋尾書中，我們知道他的筆

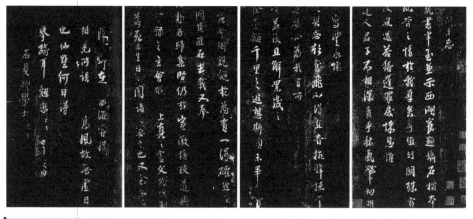

李建中《寵書聿至帖》

北宋 李建中《貴宅帖》

力確乎與顏魯公不相上下；因之我們才了解，從這裏放縱開來便成為《神仙起居法》和《夏熱帖》的自己面目，而與顏不像了。他的字形奇奇怪怪皆是表面的變化，而筆力的一致才是真正的根源。這道理正和張旭、懷素的草書相同呵！

另一面，從《韭花帖》中可以清清楚楚看到他用筆的謹嚴，也如張旭的《郎官石柱記》一樣。這裏面一點一畫都用《定武蘭亭》的方法，不過比其更瘦一些，更近於歐而已。這帖更有一個特點，便是分行佈白的新方法。古人寫字每字上下相隔不太遠，每行左右相隔也不太多，唯有《韭花帖》上下左右相隔特疏，而有一種鬆朗的新格局。這一竅門被後來的董其昌窺破了，董學了此法又誇張地應用起來，便成為董書的一種特殊面目。這又是他的書法特別影響到後世的一點。

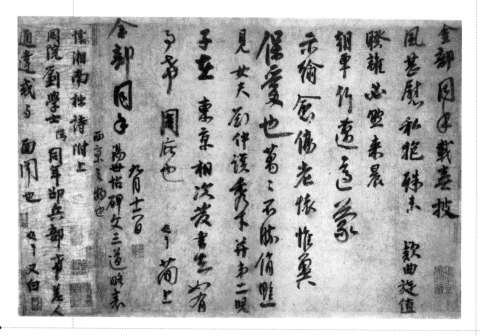

北宋 李建中《同年帖》（局部）

204 •

唐 張旭
《郎官石柱記》
（拓本，局部）

　　李建中的字跡傳世也不多。三希堂所刻的《土母帖》等
幾帖，真跡尚存。他的用筆從歐陽詢得法。他也是佩服楊凝式
的。他有一首《題楊少師大字院壁》詩：「枯杉倒檜霜天老，
松煙麝煤陰雨寒；我亦生來有書癖，一回入寺一回看！」他雖
學歐，但卻不流入一般學歐的寒瘦習氣。黃庭堅說他：「肥而
不剩肉，如世間美女，豐肌而神氣清秀者也。」又說：「建中
如講僧參禪。其字中有筆，如禪家句中有律。」所謂「有筆」
即是得筆法的意思。這種評論極為精到。尤其學古人而知避免
短處，如學歐而能肥，是非常善學的。我們以為像《土母帖》
那樣的字，筆畫真是「枯杉倒檜」，正如他所用以讚美楊氏的
一般。

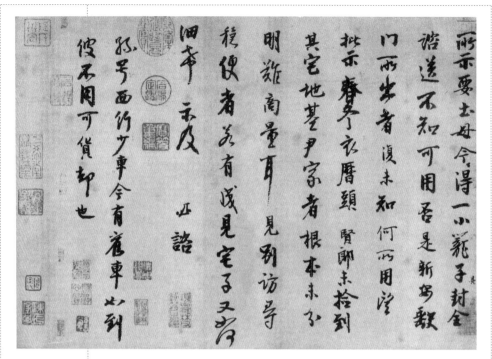

北宋 李建中《土母帖》

　　不過像黃伯思、宋高宗等人卻很鄙薄他的字。這種評論，從很高的要求來說，也有道理。但我們從五代末到宋初這一階段，實際書法趨勢所能達到的程度來說，李建中是最有成就的。蘇軾說：「建中書雖可愛，終可鄙；雖可鄙，終不可棄。」吳師道、趙孟都說他有唐人餘風，連罵他的黃伯思，罵完了也不能不承認他「尚有先賢風氣」。從這兩端就可以看出他的地位了。

　　自楊李之後，唐朝的書法餘波方算完全消歇，真正成熟的宋朝書法主潮才能繼之而起。

九　蘇黃米蔡

我們若以唐宋兩朝的書法作一比較，那就可以毫不猶疑地說，整個北宋和南宋的書法遠不及唐朝的標準。其所以衍成這樣事實的原因，大概有兩方面。其一，由於五代以來的喪亂，作為當時社會當權派的士大夫階級已經只注意一些政治和理論的大事，其餘一切，只好付之苟簡，對於書法藝術都不大崇尚了。並且晉唐以來的真跡多已散失，根底也虧了。當時歐陽修即曾說：「書之盛莫盛於唐，書之廢莫廢於今。」又說：「今士大夫務以遠自高，忽書為不足學，往往僅能執筆！」這可以看出當時實際情況來的。其二，即《淳化閣帖》的摹刻拓行，也是宋朝書法趨於下降的起點，並遺留給後代不少的毛病。宋太宗喜歡寫字，叫侍書王著選輯「古先帝王名臣墨跡」摹刻了十卷法帖。這王著眼光很低，把許多假帖選進，但法帖卻大盛行起來，從此便成為我國所謂帖學的始祖。換言之，自從有了法帖，便將學書必求真跡的原則打破了，因之筆法也就由於看不出而逐漸消亡了。誠然，法帖曾經起了一些好作用，但將功折罪，遠不如罪狀之多！

但，我們若從另一角度看去，則歷史的衍變，在兵戈窮困之餘，經過休養生息，宋朝書法卻另有一種新局面和新趣味。論其接受優秀傳統方面，確是差些；論其自我發揮的方面，倒也確是很有可取。歷來談宋代書法都以蘇黃米蔡四家為代表。我們就其對二王的淵源講，對後來的影響講，承認這種看法。這四家之中，如若就接受傳統的面目講，蘇黃較少，可算新派，米蔡較多，可算舊派。若就精神趣味講，蘇黃所接受的傳統，似乎還更多一些，所以這「新」字也不可機械地去體會。

蘇黃米蔡都是北宋人。這不是說南宋沒有書家。即在北宋，四人之外，重要的書家也還不少。在宋初由南唐來的徐鉉、

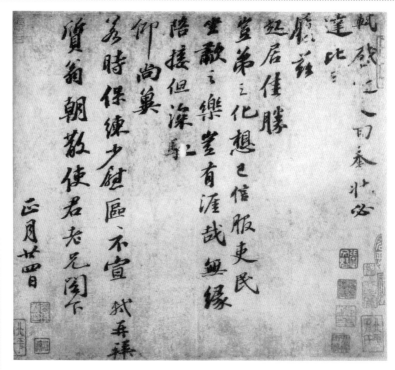

北宋 蘇軾《近人帖》

徐鍇兄弟以及郭忠恕都是文字學家而善於寫篆籀。其餘以楷行草
著名的如杜衍、蘇舜元蘇舜欽兄弟、林逋、范仲淹等人都是各有
面目的。南宋第一個皇帝高宗趙構更是一位非常重要的書家。此
外如吳說、朱熹、陸游、姜夔、岳飛、吳琚、虞允文等也各有特
色。不過就書法主要潮流看來，說到這四家便可例其餘了。

　　蘇軾字子瞻，眉州眉山人。仁宗景三年生，徽宗建中靖國
元年死。他不但是有宋一代的大文學家、大政治家、大書法家，
而且是中國歷史人物中一個特出的彗星，可惜他只活了66歲。

　　他的父親蘇洵是個著名的政論家和兵略家，著有《權書》

《衡書》。他小時讀的書是母親程氏親授的。嘉二年，他與弟蘇轍同登進士第。自這時起，他開始了一生的政治生涯。他的主張與當時宰相王安石的相反。由於他的文辭和言語的風發泉涌，又由於他的為人廉潔，喜歡獎掖有才能的人，因之當時有極多的士大夫歸向於他。

他由於反對王安石，自朝廷出為杭州通判，知徐州和湖州。忽然又吃了官司，貶為黃州團練副使。神宗死了，哲宗繼位召為禮部郎中，遷起居舍人、中書舍人、翰林學士兼侍讀。不久，又以政潮自請出知杭州。後來再到翰林，又出知潁州和揚州。於是再被召為兵部尚書，遷禮部兼端明殿翰林侍讀兩學士。此後便出知定州，貶寧遠軍節度副使惠州安置。又貶瓊州別駕。最後因徽宗即位稍稍遷回，回到常州就死了。

他這人天資極高，學識極博。他的事跡廣泛地長遠地流傳為文學上、戲劇上和圖畫上的素材。影響之大幾乎無人不知。即以書法而論，他也極顯著地表現了兩個特點。他是最喜歡寫字的。他幾乎看見紙筆就要寫，一寫就要將所有的紙都寫完才罷。但是，他不喜歡人家求他的字。他的後輩朋友黃庭堅深知這一點，所以每當人請他酒宴的時候，總事先叫主人預備好一些紙筆和墨放在一旁，等他自己看見必然走過去就大寫一陣！他的執筆是不足取法的。他用大指和食指拿着筆管，這就是古人所謂的「單鈎」，筆在他手中側臥着，很有幾分像我們現在的拿鋼筆，他的手臂又不大提得起來，這都是和便利的正規的執筆方法違背的。但他仍舊寫得非常好。並且他就這樣用病態的方法自由自在地寫出他自己的一種風神來。

黃庭堅字魯直，洪州分寧人。他自小就是一個讀書穎悟的

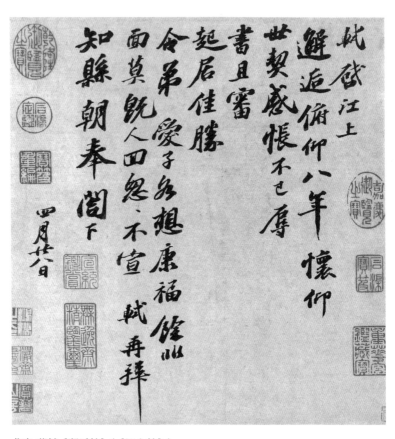

北宋 蘇軾《邂逅帖》(《江上帖》)

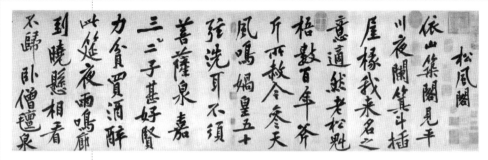

北宋 黃庭堅
《松風閣詩帖》
（局部）

人，他的文學優長，詩文都超拔，尤其是詩，後來被尊為江西詩派的始祖。他生於仁宗慶曆五年，神宗登極，他登進士第。他入仕之後，由葉縣尉轉為學官，後來知太和縣。哲宗初立，召為校書郎，神宗實錄檢討官。一年後，升為着作佐郎，加集賢校理。實錄作成了，升為起居舍人。後來出知宣州改鄂州。後因章惇、蔡卞用事被貶為涪州別駕，黔州安置。徽宗即位，舊人多被召回，他被起復，但皆辭不就，求得太平州，忽又遭禍除名，羈管在宜州就死了，死時六十一歲。

　　他為人聰明，治學問喜歡追到深處，不肯人云亦云。推之做人，也是如此。他少時佩服蘇軾，寫了一封信一首詩給蘇，他們就這樣定交了。自此以後，他在政治上的榮辱都隨蘇氏同進退。在初時，他和張耒、晁補之、秦觀四人被稱為「蘇門四學士」；後來由於他詩文和禪學的卓越出眾，與蘇氏並行而被稱為「蘇黃」。他在學問上特立獨行，不依傍蘇氏，但在友誼氣節上與蘇氏終身同患難，是中國「士君子」型人物的典範，生平長處逆境，顛沛流離，不改其志。他的鑒賞力是很高的。他不但對古代的畫評論精確，他和同時的大畫家李公麟、趙令畤、米芾等都是好友。他尤其佩服李公麟，在他的全集中，常

常可以看到提起。他最初曾遊過潛山的山谷寺石牛洞，愛那裏的風景，因之自號山谷道人。

他自己對寫字非常用功。最早學過本朝人周越的字，他認為受了病。後來他佩服《瘞鶴銘》《懷素自敍》和顏魯公與楊少師。他自己以為在這些地方體會到《蘭亭》的神味。他常時寫字，人家說他不像二王，他笑說這才真是二王。他的意思是說，要在用筆上學二王的方法，而不要只是描畫二王的字形。他有一首詩讚美楊少師：「世人競學蘭亭面，欲換凡骨無金丹；誰知洛陽楊風子，下筆便到烏絲欄！」這是很精闢的見解。他寫字常磨了一池墨，都要寫完。他時常覺得自己寫得不好；偶爾寫得自己得意，便非常快樂。他在建中靖國元年看到他以前的字便題在後面說：「觀此卷筆意痴鈍，用筆多不到。亦自喜中年來書字稍進耳！」他在這時寫了一卷字給張大同，跋尾上說：「試持與淮南親友，問何如元中黃魯直書也！」由此可以

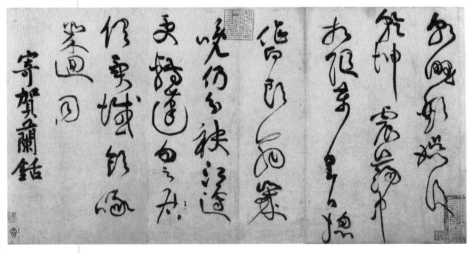

北宋 黃庭堅《杜甫寄賀蘭銛詩帖》

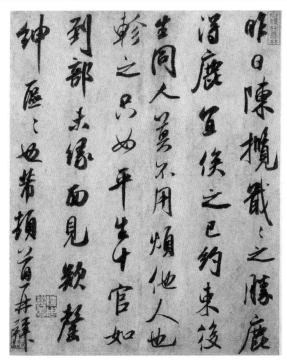

北宋 米芾《陳攬帖》
（昨日帖）

看出他在書法上好學不倦的精神。

　　米芾原作黻，字元章。《宋史》說他是「吳人」，他自書「襄陽」人。《宋史》記載他的事跡很簡略，只說：「以母侍宣仁后藩邸舊恩，補涪光尉，歷知雍丘縣、漣水軍、太常博士、知無為軍，召為書畫學博士，擢禮部員外郎，出知淮陽軍，卒年四十九。」他家和宣仁太后的詳細關係很不易考，只是外姻而已。他的年歲也有好幾說。《宋史》說他年四十九，與《東都事略》所說相同，但《東都事略》卻多出「大觀二年卒」一句。若據海岳題跋，紹興五年四月他自溧陽遊苕川，那他活到八十歲以外了。別據劉後村題跋說宋高宗趙構恨不與米南宮同

時，黃伯思的兒子黃說米的法帖題跋到紹興時已罕見，則他活到紹興以後之說當然不確了。清錢大昕所著《疑年錄》定他生於皇三年辛卯，死於大觀元年丁亥，活了五十七歲。按錢說根據蔡天啓所作他的墓誌，當然可靠的。

儘管《宋史》上記載他的事極少，但他的故事流傳卻極多。他是一個極其愛潔的人，他用的東西不和人家共有。他又極好奇，穿了唐朝人的衣服在大街上走，看見好石頭就拜下去，呼之為「兄」。他又是個大畫家和收藏家。所謂「米氏雲山」的畫法便是他和他的兒子米友仁獨家的發明。他所著《寶章待訪錄》《書史》《畫史》成為鑒別古跡的典要。他和徽宗時的權相蔡京私交很好，因此有些人罵他。但事實上，這種指摘恐須考核。《宋史》說他「不能與世俯仰，故從仕數困」。以他種種奇特的性格而論，證明《宋史》的判斷是有根據的。

他對於寫字，在當時也是一個天資極高而又極用功的人。他主張學字要看真跡，不要看拓本。他又主張不可一天不寫。他又主張寫字第一要通筆法。這三樣都是最根本的真知灼見。他曾經自己說過寫字的甘苦經歷：「學書貴弄翰，謂把筆輕，自然手心虛，振迅天真，出於意外。所以古人書各各不同。若一一相似則奴書也。其次要得筆，謂骨筋皮肉，脂澤風神皆全，猶如一佳士也。又筆筆不同，三字三畫異，故作異；重輕不同，出於天真，自然異。文書非以使毫，使毫行墨而已。其渾然天成如蒓絲是也。又得筆，則雖細為髭髮，亦圓；不得筆，雖如椽，亦褊。此雖心得，亦可學。入學之理，在先寫壁作字，必懸手抵壁，久之必自得趣也。余初學顏七八歲也。字至大一幅，寫簡不成。見柳而慕緊結，乃學柳金剛經。久之知

北宋 米芾
《甘露帖》

北宋 米芾
《提刑殿院帖》

出於歐，乃學歐。久之如印板排算。乃慕褚而學最久。又慕段季轉折肥美，八面皆全。久之覺段全繹展蘭亭。遂並看法帖，入晉魏平淡，棄鍾方而師師宜官，劉寬碑是也。篆便愛詛楚、石鼓文。又悟竹簡以竹聿行漆，而鼎銘妙古老焉。其書壁以沈傳師為主。小字，大不取也，大不取也！」從這篇文字中，可以知道他的用功是經過無數曲折道路的。

與他同時而齊名的還有一個薛紹彭。紹彭字道祖，長安人。他的名氣與五字損本的《蘭亭帖》同傳，因為這五個字就是他有意打損的。他的書法完全學二王，論變化不及米，論規矩比米純正得多。他的筆畫多是圓的，不肯用傾側的筆鋒取姿態。因之有些好古的人，以為他比米還高。但他的流傳影響不大，也不多說了。

最後要談到蔡襄了。原來蘇黃米蔡的蔡，是蔡京。人們因為蔡京不是好人，所以就改為蔡襄。這一改把行輩改到前面去了，他是生在蘇黃之前的。以書法而論，也應該推他在前。

蔡襄字君謨，興化仙遊人。由於宋家皇帝重視文臣，士大夫喜歡發議論立節操。他舉進士之後，恰恰逢到范仲淹下台的事情。那時余靖、尹洙和歐陽修都助范仲淹說話。歐陽修還寫了一封長信給反對范仲淹的諫官高若訥，罵高「不知人間有羞恥事」！這三人都受了譴責。蔡襄於是便作「四賢一不肖詩」，因此大出名。後來余靖、歐陽修又被召為諫官。他也被命知諫院，進直史館，兼修起居注。在此時期，他時有正直的諫諍。後來一度外知福州，改福建路轉運使，又回來修起居注。後升了龍圖閣直學士，知開封府，他很表現了一些才幹。此後他以樞密直學士再出知福州，移知泉州。他在泉州督修了一個有名

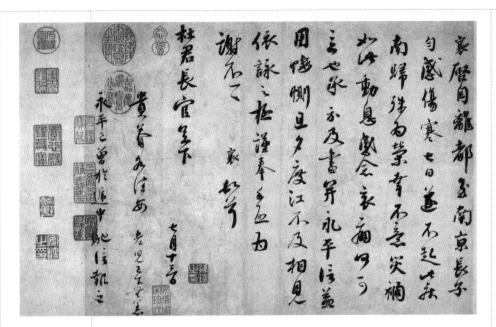

北宋 蔡襄《離都帖》

的萬安渡橋，長三百六十丈跨海而渡。他自己作記寫了近一尺
大的楷書刻上，至今尚有拓本流傳。不久又被召為翰林學士三
司使。這是個管財政的大官。他制定制度表現了卓越的才能。
最後，拜端明殿學士出知杭州。治平四年卒，年五十六歲。

　　他生平愛寫字，當時他的字曾被評為本朝第一。他寫字有
品格。仁宗自己作了一篇《元舅隴西王碑文》叫他寫了。後來
再叫他寫溫成皇后父親的碑文，他就辭謝了。

　　宋朝四大家的大概情況如此。在前文已經說到有宋一代
的書法不如唐朝。其所以不及的原因，則由於一般說來宋朝書
家楷書的功夫比唐人淺。以宋四家論，比較能寫楷書的還推蔡
襄。蘇氏傳世的大楷如《表忠觀碑》《豐樂亭記》《醉翁亭記》，

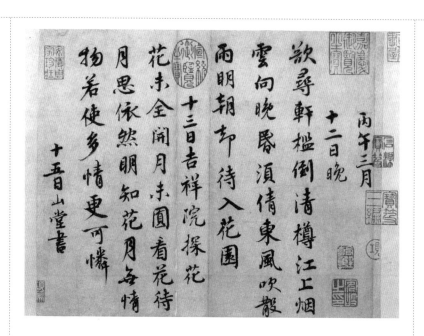

北宋 蔡襄
《山堂詩帖》

拿來和唐人楷書比，遠遜壁壘森嚴的氣象；唯有《祭黃幾道文》真跡非常有味。黃氏傳世的楷書《夷齊廟碑》，筆法瘦挺很近褚遂良，但細看仍嫌鬆弛。米氏幾乎沒有傳下嚴格的楷書。單就這一點講，唐人楷書的銅牆鐵壁，到了宋朝可說掃地無餘了。

　　前文又曾說過，蘇黃是新派而米蔡是舊派。蘇黃的新派，在表面上很容易看出，為的是他二家都是一種截然不同的新字形。尤其蘇自己一再說「我書意造本無法」，「苟能通其意，常謂不學可」。這些話證明了他原不曾以古法自誇的。而蘇黃之間的不同，正在於此。黃氏的字形雖新，但用筆卻是力求古法的。黃所說「字中有筆，如禪家句中有律」一句，證明他是深悟用筆提頓使轉的方法的。並且，他十分注意要在這裏現出神通來。他不滿意於早年的字「痴鈍」，又說看見長年蕩槳乃悟

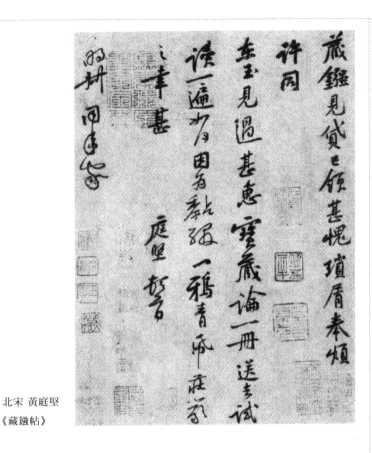

北宋 黃庭堅
《藏鏹帖》

筆法，這都是晚年妙解到用筆變化法門的甘苦之言。

　　再則由於蘇黃學問廣博，胸襟開闊，識解深遠，所以他們能在字的筆畫之中，體會到筆畫以外的意境，因此他們領悟了晉宋人的那種「蕭散」的趣味。他們的得意書中能夠包含了這樣一種趣味，這是極不易到的。所以蘇氏少日學《蘭亭》，中歲喜歡顏魯公、楊風子，而他的字便也和他們相近。黃山谷說蘇「筆圓而韻勝」，又說「東坡真行相半，便覺去羊欣、薄紹之不遠」。而山谷論書以及自己所追求的也就是這一種「韻

北宋 黃庭堅《憶舊遊帖》

勝」，他所極反對的也就是「俗韻」，這種俗韻也就是我們現在所說「庸俗化」的意思。他們二家是由這方面才與晉人接近的。這一點的領會與實踐，流露在他們的筆畫中。雖以米芾那樣精通古法的人，比較起來反而不及他們。這種在字形上的新，反而在意趣上更古，就不容易看出了。以蘇黃二家比論，蘇的筆意中並常流露出一種情感來，這更是蘇的特色。我們試看《寒食詩》以及詩後的黃跋，便非常生動地感覺出兩家的異同。

　　黃的字使人覺出一種俊挺英杰的風神。他的結字深有得於《瘞鶴銘》，非常開朗；這種開朗是由於筆畫互相讓開，分別撐挺四散而顯出的。但是這種每一筆畫的互相讓開，在一字的整體上看，卻是都朝着一個中心輻輳的。這可以說是一種輻射式的結構，而這種結構正是由《瘞鶴銘》的原則而來。他的草書卻又以這種原則活用到懷素和楊少師的字體上去而另生出他自己的姿態。蘇氏說他「以平等觀作欹側字」。魏了翁說他「得書之變」，趙秉文說他「書得筆外意，如莊周之談大方不可端倪，恢詭譎怪，千態萬狀」。這些話都是很扼要的。

他自己曾經恨以前學過周越，因之那一種抖擻的筆畫成為習氣。而後來學他字的人，卻盡學了他的這種習氣。這成為譏評他的一種把柄，當然無可否認。但他的最好的字卻沒有這樣的習氣。我們看到故宮所藏他自己寫的詩，《嬰香方》和家信都是非常醇雅的。另外如《王長者墓誌稿》《發願文》《華嚴疏》等皆絕無那種抖擻的毛病。

米芾學古人的筆法最用功，並且就由於這個原因，人家笑他的字是「集古字」，因此，他屬舊派是無可疑的。但他精熟了古人筆法之後，卻又擴充應用變化多方。所以在用筆方面說，他能八面出鋒；在字形方面說，他能化出許多自己的樣子來。這樣說來，有些人又容易把他認為是新派了。不過，他的新和蘇黃的新不同。蘇黃幾乎完全不用古人的字形，黃尤為甚。米卻採用了晉唐人的字形，即使晚年變化出自己的面目來，古人

北宋 米芾跋歐陽修《集古錄跋》

萬舞鶴鷺充庭鏘玉鳴璫窈窕含度

宜其拜章　帝所當賞群仙也羣於永

和會其雅韻九簫字備著其真標浪

字無異於書名由字益彰其楷則若

夫臨嶽莫詳於薛魏賞別不聞於歐

雲信百代之偉觀一時之清鑒也壬午

八月廿六日寶晉齋舫手裝

襄陽米芾審芝真錄祕玩

北宋　米芾《褚臨本蘭亭序跋贊》

右唐中書令河南公褚遂良字登善臨
晉右將軍王羲之蘭亭宴集序本祖本
相王文惠公故物軍已歲見於毘美州齋
云借于公孫軍已歲贖於公孫瓛黃絹幅
至欣字合縫用澄漿刻僧字果徐僧
權合縫書也雖昭主書全是褚法其峽若
岩岩奇峰之發英英擺秀之華闕自
得如飛舉之仙藥孤騫類逸群之鶴
蕙若振和風之無霧露擢秋幹之鮮

字形的痕跡多少還是存在的。我們看《群玉堂米帖》第八卷論晉武帝等帖，以及真跡九帖中的字，晉人字形極多。而《英光堂米帖》中的一些信札，及真跡《珊瑚帖》與故宮所印等，則字形純是自己的面目了。儘管如此，古人字形還是比蘇黃字中所存的要多些。所以他的字是應當歸之舊派的。

不過，畢竟由於他太內行、太喜歡顯神通了，所以滿紙都是精彩，也滿紙都是火氣。這句話當然說得嚴格了些，但是有理由的。黃庭堅說：「元章書如快劍斫陣，強弩射千里，所當穿徹。書家筆勢亦窮於此。然亦似仲由未見孔子時風氣耳。」明朝吳寬說他「猛厲奇偉，終墜一偏之失」。這些言語，若以

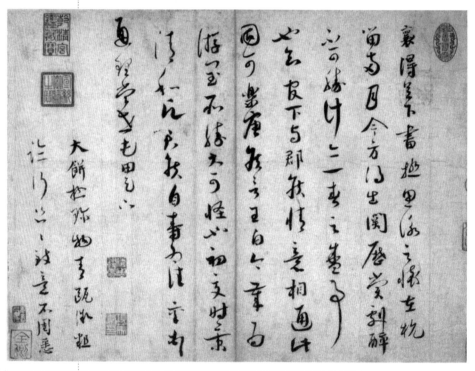

北宋 蔡襄《思咏帖》

「觀過知仁」的態度去體會，對於欣賞米字是極有用的。但儘管他的字太跳躍太駿快，沒有什麼含蓄蕭散的靜趣，畢竟筆有本源，諧不傷雅，最高流的書家，對他也不能不傾倒。

蔡襄的字完全由褚薛入手而風格就自然與顏魯公為一家。當時已經公認他的行書第一，小楷第二，草書又次之，大字又次之。他和顏魯公在字形上，乍看相同，但仔細看他的落筆起筆卻又大不相同。顏魯公的字不是不用心，但有一種極高明廣大的神情，使人不覺得用了心。蔡的字則是使人感覺到他是筆筆精心要好的。他下筆處處精麗，使人越看越醉心。米芾批評蔡襄「如少年女子體態嬌嬈，行步緩慢多飾繁華」。這些話是很刻毒的，但確有卓見。我們感覺到他的小楷和行書，真好像貴族少婦，但在那端莊的圓胖臉上，卻有一對輕盈眼睛，又有一對淺淺酒渦，乘着人家不注意的時候好像對你那麼深情地微笑！這是絕世的風華，但不能不說是一個弱點。黃庭堅說：「君謨書如蔡琰胡笳十八拍，雖清壯頓挫，時有閨房態度。」趙孟頫也拿「周南后妃」來比他的字。這是值得學書的人體會的。

元朝的鄭构說得好，「書學皆親相授受；惟蔡襄毅然獨起，可謂世間豪杰之士」。這是很公平的。五代以後，他力學褚薛，卓然為宋朝領先的大家。從他的筆畫中看出接到唐人的二王法脈；然而他又不像楊李二家僅僅為結束的五代時書人的尾聲，卻開啓了宋朝書派的主潮。

十　趙孟頫

　　元朝是書風復古時期。二王這一系統的筆法在宋朝受了挫折，到元朝才又恢復。這一恢復的力量幾乎是憑靠趙孟頫一人而為。當然，書法在宋朝不論是由於米芾那樣力言古代筆法的舊派，抑或是黃庭堅那樣暗用古法的新派，都把晉唐的面目神情改變了。這樣愈改愈遠，到了元朝卻又回過頭來，復興了古法。趙孟頫學博才高、精力絕人，帶動新時代的力量異常偉大，甚至在今日也還有他的影響，證明了他個人在這一大潮流中所起的引領作用是無人能比的。董其昌說他的書法超過唐人直接晉人。在恢復古法及廓大強調古法方面，董的話完全正確。實際上等不到董來說，在元朝當時就已經是這樣評價了。不過，董並不是輕率下評語的。他在晚年才說：「余年十八學晉人書，便已目無趙吳興；今老矣，始知吳興之不可及也！」自從趙孟頫死後，到今日已經六百多年，還不曾再生出一個像他那樣偉大的書家來。

　　元朝立朝不長。有元一代當然還有許多書家。在初期的康里巎巎和袁桷、仇遠、白等，書風與趙迥異。此外，還有專門習晉人的李倜和英姿特出的鮮于樞，都是在趙以外的。尤其鮮于樞和趙私交篤厚，稱為「兩雄」。到了後期如饒介、倪瓚、黃溍、陳基、迺賢等，也可以說是不受趙影響的。但除了這寥寥可數的幾個人之外，餘下的整個書苑全受趙孟頫的支配。他的兒子趙雍、趙麒和他的學生俞和當然繼承了他的傳統，即是稍遠的朋友親戚如鄧文原、周馳、張雨、王蒙，甚至虞集都多多少少受他的傳授。我們看清楚了趙孟頫方能領會元朝這一時代的書法。若對他缺少真知灼見，不但不能了解書法的傳統如何歸結到他這一趨勢，也不能了解他以後書法傳統的流變。

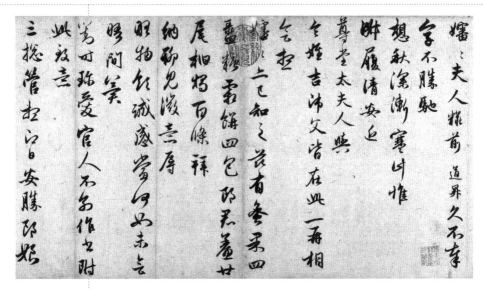

元 趙孟頫《秋深帖》

所以，我們必須對他用心研究。

趙孟頫，字子昂，是宋太祖兒子秦王趙德芳的後裔。他的四世祖名叫趙伯圭。這趙伯圭便是南宋孝宗的哥哥，被賜宅第在湖州。因此，他們這一支子孫就做了湖州人。他的曾祖、祖父和父親都是宋朝的大官。他生於宋理宗寶祐二年，宋朝的天下已經危如累卵。宋亡於帝昺祥興二年，他 27 歲，曾做過宋朝小官「真州司戶參軍」。宋亡後，他埋頭在家鑽研學問，一生的基礎全在這時期打定的。

元朝至元二十三年，有一個程鉅夫保薦他。程鉅夫在南宋末年隨叔父降元，因為有學問被元世祖忽必烈看重，升為顯貴。他替元朝建立了許多行政和用人的制度。這時程奉詔到江南搜訪到遺逸二十多人，進於世祖，趙孟頫是其中的第一個。

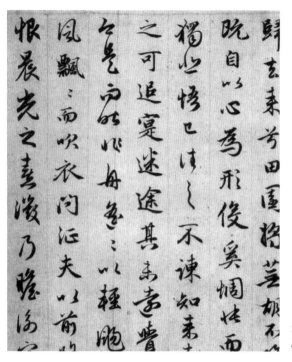

元 趙孟頫
《歸去來辭》（局部）

元世祖看見趙孟頫，說他是「神仙中人」，因為他的相貌非常英邁煥發。

　　至元二十四年他任職奉訓大夫兵部郎中。二十九年他出為同知濟南路總管府事。成宗時升了集賢直學士，江浙等處儒學提舉。武宗至大三年被召到京師為翰林侍讀學士。仁宗即位升集賢侍講學士、中奉大夫。延三年拜翰林學士承旨、榮祿大夫。延六年，他回家了。英宗至治二年六月卒，年六十九歲。

　　趙孟頫是一個多方面有專長的人。就政治方面說，他是一個理財能手，又是一個行政和司法的能手。這些詳細的事情都記在他的學生楊載所作的行狀裏。就文藝方面說，他又是一

228

個經學家和文學家，更能旁通佛家道家的典籍。他的詩尤其精麗。他又是一個音樂家，還是一個鑒賞家，對古器物、法書、名畫，一眼就能分出真假。他的夫人管道昇，兒子趙雍都是能書善畫的。元仁宗曾經取他夫婦和趙雍的字裝作一卷交祕書監寶藏，說「使後世知我朝有一家夫婦父子皆善書，亦奇事也」。

　　他的藝術造詣不論書畫都是以復古為開新的。在畫的方面，他的理論和實踐是一致的，也就是說，他以繼承優秀傳統的方法，開了「文人畫」或「士大夫畫」的新局。這種畫以唐宋畫的精工寫實為基礎，但並不滿足於精工寫實，而是要在這基礎上更多地表現作者高遠的懷抱和意境。因此他的畫能夠在絕工細的畫面中，透露出瀟灑絕塵的氣息；在很草率的畫面中，透露出一絲不苟的功夫。他統一了這樣看似矛盾的兩面，成為「元四大家」畫派的祖師。這是他在畫壇上的不朽盛業。

　　和在畫壇一樣，他在書法上也是理論和實踐一致的。他在宋代書苑破壞古人的筆法之後，力求恢復中絕的古人筆法。不但恢復，並且開闢了一個新天地。他以他的新字體沾溉了元朝一代的書家，並留給後世豐富的遺產。這可從幾個方面去說明。

元 趙孟頫《古木散馬圖》

唐明皇御製孝經序

朕聞上古其風朴略雖因心之孝
已萌而資教之禮猶簡及乎仁義
既有親譽益著聖人知孝之可以教
人也故因嚴以教敬因親以教愛於是
以順移忠之道昭矣立身揚名之義彰
矣子曰吾志在春秋行在孝經是知孝

元 趙孟頫《泥金書孝經》（局部）

他是一個絕頂聰明的人，凡聰明人也許多半不大喜歡守規矩。這是能破棄成規的好處，但打基礎第一步必須守規矩。他曾下了決心嚴守古人的規矩，一絲不苟地、幾百遍地學下去。他不僅守法，還能廓大古法、強調古法。清王澍說「淳化法帖卷九，字字是吳興祖本」，這句話也只說了一部分。趙孟頫所學的極多，在真、行、草系統中，凡古人的字，他幾乎無所不學，且特別能將其中最好的提煉出來。在古人重要的帖中，他都用了這一套法門。試舉例說，《十七帖》中有許多「也」字，趙孟頫都弄得極熟，散見在他的字中。再比如《蘭亭》中「左右」的「左」字，上面一橫接着向左一挑，接處提筆向上翻出一個小圈，在《蘭亭》帖中本不甚顯。由於趙孟頫細心學書，特意強調將翻筆的圈兒寫大些。這樣例子極多，留給後人無窮方便。

元 趙孟頫《陶靖節先生像》（拓本局部）

元 趙孟頫《致中峰和尚尺牘》

趙孟頫不僅力追二王，並且力追遠古。他對於古篆及隸書、章草無不苦心學習。尤其章草，因為有他提倡，方由中絕的情況轉而復興起來。楊載說他篆學《石鼓》《詛楚文》，隸學梁鵠、鍾繇。實則不止於此，正是由於他這樣博學，方才能夠匯通。

由於天資卓絕，趙孟頫寫字又多又快。我們只要試一翻孫星衍的《寰宇訪碑錄》，就可看到他寫的碑版特別多。他每日可以寫小楷一二萬字。故宮影印他所寫的《六體千字文》據傳

是兩天寫完的。黃公望曾說過，如若沒有親眼看見他落筆如飛的樣子，不會相信世上有這樣的事。

照前輩的說法，他的寫字經歷也有可言：虞集說他「楷法深得《洛神賦》而攬其標，行書詣《聖教序》而入其室，至於草書飽《十七帖》而變其形」。柳貫說他「少時喜臨智永《千文》」，陶宗儀說他「晚年則稍入李北海」，宋濂說他「初臨思陵，中學鍾繇及羲、獻諸家，晚乃學李北海」。這些說法，都有所見。一般說來，他的大楷書碑版，多探李北海的方法，實

• 233

際上是他的一種新體。行草面目最多，在用筆和結體上，尋究他的來源，幾乎無所不有。小楷則自鮮于樞、郭天錫、張謙、倪瓚以下都承認是他各體中的第一。

但也有人批評他的短處。這可以王世貞為代表。王說：「趙承旨則各體俱有師承，不必己撰。評者有奴書之誚，則太過。然直接右軍，吾未敢信也。小楷法《黃庭》《洛神》，於精工之內時有俗筆。碑刻出李北海，北海雖佻而勁，承旨稍厚而軟。」更有莫是龍罵得更凶。是龍說：「吳興最得晉法者，使置古帖間，正似俗子，衣冠而列儒雅縉紳中，語言面目立見乖迕。撇欲利而反弱，捺欲折而愈戾。」這些話大概是說趙書圓肥而俗。我們從反面去看，也未必毫無理由。這正如董其昌說他的字太熟一樣，董自命能「生」，所以說他「熟」，熟就不免近乎俗了。但莫是龍所說「捺欲折而愈戾」一句，我們雖佩服趙，也不能替他迴護。他的波法，的確是不大高明的。不過其餘的話就不免太過了。焦說：「吳興不可及處正在韻勝耳。世人效之，多肉而少骨力，至貽墨豬之誚。書病至重，積學漸成。以次解脫，乃入三昧。世徒見公一種趁姿媚書而不知其他，由見書不廣也。」我們以為焦竑的見解是公平的。

他的字流傳到現在的還不少。若只在拓本裏看他的字，不是好方法。因為他的字經過刻石，筆畫多被刻圓了，浮在拓本上的就更顯得圓，因而使人學去，就有一種寬皮厚肉的俗韻，並且成為一種「例行公事」般毫無感情的字形。他所有的那種落筆方折而富斬截飛動的意趣全埋沒了。如直接看他的真跡，那就完全是另外一種境界。他的真跡也還不少，尋求並不十分為難。如若實在尋訪不到，可以看珂羅版影印的真跡，也比拓

本好些。

　　我們建議，有志學書的朋友，應該用趙所用的方法去學古人。因為他的方法是最正確的方法。學習古人久了，再來返觀趙字，自然更容易領會到他的好處。這時候越學就非越佩服他不可。這樣幾次反覆地學下去，越認識了他，也越認識了古人。他的來源及優劣，在我胸中皆如水中的沙那樣清楚。這時候就不能不承認他是一個極偉大的書家。我們已經知道董其昌是到了七八十歲才這樣承認了的。

十一 明清書勢

自趙孟頫後，元末明初的書家大勢都是沿着趙的餘波的。有一些人學了趙的一些筆法，但由於生活在元末動亂的時代中，在書法上也現出一種動亂的姿態來。這一些人可以楊維楨為代表（稍後的解縉善狂草，但比楊內行些，也可歸於這一派）。有一些人繼承了趙的小楷本領，仍舊走的規矩路。這一些人可以危素和宋濂為代表。宋濂的行草書還帶一些康里子山、饒介的風味。另一派則是倪瓚、宋璲以瘦勁古逸的風神取勝。這已是離趙較遠的了。其中離得最遠的要推宋克。宋克在舉世都被趙字的波濤捲進之時，單獨另走一路去寫章草，以一種瘦挺的筆畫改易了古章草的肥厚姿態，成為新的面貌。這表現了他獨立不倚的豪杰氣概。但其來源，仍是由於趙子昂提倡之力。他的這一書派也有流傳，只可惜不大廣遠。

在這明朝初期仍然承受了趙字餘波趨勢的另一面，我們不能忽略明朝皇帝在此所起的提倡作用。由於這種作用，使有明一代脫不出帖學的範圍。這就說明了有明一代書法的兩面矛盾現象：一面是任何一個不著名的明朝人，寫字都還有些趣味；一面是即使最著名的書家，也竟無一個人有提挈時代的力量。這其中不得已只好推出一個董其昌，但董已是明朝末期的人了。他的書法影響清初，以至於乾嘉時代。

首先，明成祖朱棣是一個愛好書法的人。他的詔令文書分為內製與外製，都要選工書的人寫。尤其內製更要精工，這些人被安置在翰林，給以中書舍人的貴官。成祖並叫黃淮領導另外特選出來的 28 個人專學二王書，他們所學習的範本，就是祕府所藏的真跡。在這樣大力提倡之下，明朝帖學的初基便奠定了。其後仁宗愛學《蘭亭》；宣宗愛寫草書，又是畫家；孝

明成祖 朱棣
（1360—1424）

宗每天寫字，並也叫工書者供內製；神宗十幾歲就會寫字，常把王獻之的《鴨頭丸帖》、虞世南臨的《樂毅論》和米芾的《文賦》帶在身邊。以此之故，連外藩的諸王也喜書法。現在還有的《蕭刻閣帖》即是明蕭王所刻。這樣長期的提倡，應該書學昌明了。但畢竟是由於皇帝一人所提倡，臣下不能不投這「一人」所好，就自然流為一種庸俗的館閣體了。這種館閣體的形成，乃是書法的一大厄運。清朝照樣也有館閣體，尤其自清高宗弘曆以後，愈趨愈下，不但比明朝更不如，還留下了最惡劣的風氣。

由於館閣體的形成，所以「二沈」——沈度、沈粲在當時極有名。他兄弟二人同時貴顯，又互相標榜，互相推讓（沈度不寫行草，為的讓沈粲專賣），因此在那時社會上學他們的字也成為風尚。但是這一種庸俗的「紗帽」字是不能持久的，於

• 237

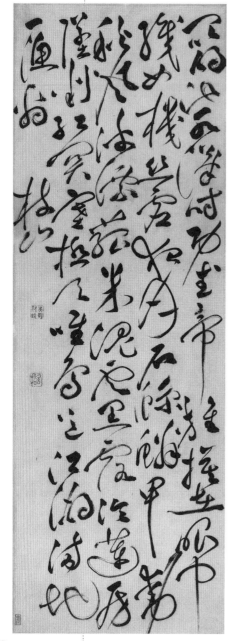

明 祝允明《草書杜甫秋興詩軸》

是才有祝允明和文徵明從館閣外面挺立起來。

祝允明和文徵明都沿着趙孟頫的老路而上追晋唐。祝專精寫字，所學極多，因之面目也極多。但他所真正得力的地方，似乎還在黃山谷和米元章。他的草書儘管盡力學懷素，但還是黃山谷的意思多。他的小楷卻是另一體格。也正因此故，他的筆下不免駁雜不純，越是面目多，就越是自己的面目少了。從優點看，他的筆意縱橫，才情奔放；從缺點看，勁健之偏流於俗野。至於文徵明，少年時本來極笨，但他篤學不倦，竟成一大派的領袖。他的筆法是完全得力於黃山谷的，他又學趙字，這樣融合起來便成為他自己的面目。無論大楷書、行草書，或小楷書，都看得出他這一根源來。當然他所學非常廣博，他學米芾也非常有功夫，不過不以米為面目而已。文徵明小楷勁健的地方雖源於黃山谷，但卻已在字形上走進了王右軍的境界，明朝時人最佩服他的小楷。至於他的隸書，文徵明自己很自負，也不能不令人佩服，不過並非特殊好

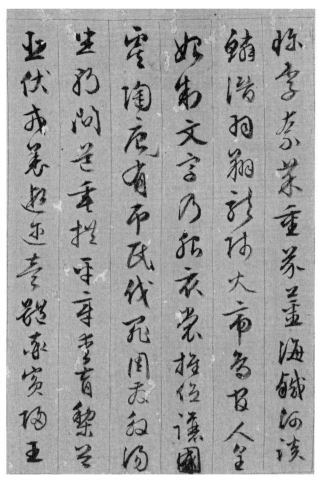

明 文徵明《行書千字文》（局部）

的。總之，這祝、文二家是明朝書法中興的代表，他們領導了一時的主流。尤其文徵明活得年歲極長，直接間接傳授的弟子極多，他是一個影響廣泛的書家。

在他二人之前的，李東陽影響也大。李的篆書是很好的，

行草帶顏魯公意趣，也不失規矩。接他二人之後的要推王寵。王寵的楷書學虞世南。他將這種筆法變化起來配上較古的結體運用到小楷中，成為一種特殊的面貌。他的草書專學王獻之，間或摻人一些僧智永，而其結構方面，又採用了歐陽詢的殘本草書千字文，非常精熟而巧麗。他的字形能夠撐挺出來，但又無宋以後的流蕩習氣。以草書而論，他的字不是假古董，而是有自己意趣的舊派。在這一點上，祝、文二人似乎都有些趕不上他。可惜王寵活得短，未能大成，因之影響不太大。此外，吳寬、邵寶、沈周、唐寅、王鏊等人不去多說了。這其中沈周、唐寅和文徵明兼是畫家，名氣因之更遠。在這以外的，陸深和豐坊是兩個比較重要的書家。陸深的字純是學趙孟頫的，但他懂得從李邕去學趙，又懂得在晉唐書家裏去尋趙的來源。因此，他能深知趙的師法和意趣所在。他的字比之趙，較為瘦勁，有一種葱蒨清冷的趣味，並且在筆畫上能跌宕，在字形上能放鬆，所以一望就和趙不同了。可惜的是他腕下無力，徒以字形動人而已。豐坊是一個很不平凡的人，他的行為有許多地方逸出範圍，因此有許多人罵他。但以書法而論，他是一個有本領的人。他學得極多，篆隸真行草無所不能，並且筆筆有規矩，不肯取晚近的字形。從他的字中可以很清楚地感覺出他是一個倔強奇詭的人。

　　明朝最後的一個，也是最重要的書家就要談到董其昌了。董其昌字玄宰，松江華亭人。他生於嘉靖三十四年，卒於崇禎九年，年八十二歲。他自小就以文學擅長，並且是一個著名的畫家。萬曆十七年舉進士，改庶吉士，那時有個禮部侍郎田一俊，在公職上是他的老師，田死在任上，他請假將老師的

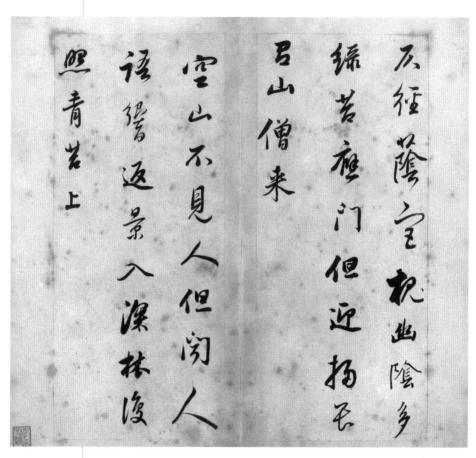

明 董其昌《王維詩》

棺柩護送歸葬，走了幾千里回來，以此他的義聲大起。還朝後授為編修。在這以後做過講官、湖廣副使、湖廣學政。他遇到風波，堅決辭官回去。光宗即位，他方起來任國子司業，升太常寺卿、侍讀學士。因為修神宗實錄，他的成績特別好，升禮部右侍郎，轉左侍郎，拜南京禮部尚書。崇禎四年又被召出來掌詹事府事，做了三年還是請准致仕了。在楷書方面，董其昌最早學顏魯公的《多寶塔碑》，繼而學李北海和柳公權。行草方面對於《淳化閣帖》很用過功，尤其愛學僧懷素和米芾。他天資聰穎，悟性極好，因而他善於吸收古人的長處。他憑眼力和心思，攝取了古人用筆和字形的巧妙，加以自己的融合變化成為一種面目。這種面目不與古人相同，而往往神遇而暗合。前文也說過，他對楊凝式的《韭花帖》有特殊深刻的理解。他用從理解中得出的原則再加以強調和廓大，寫成一種新穎的行款，即行與行的距離和字與字的距離特別遠。此外，他寫字不太求好，因之反而能得到一種閑適自然的情趣。他自己也對此滿意，說自己的字比趙孟頫來得「生」。他又說，由於自己沒有爭名的心思，所以他的字能夠「澹」。他對於寫字也最喜歡標舉「天真平澹、教外別傳」的原則。總之，他是天資絕倫的。這一切都是他的長處。

但是，他力學古人的功夫是不夠的。他只着重於機巧的理解，卻將謹嚴的法度比較放輕了。他的字不是沒有法度，甚至可以說他懂得法度的所以然，但是，也恰因如此，他執行法度不夠。這是他遠不如古人的地方，也正說明了他為什麼到晚年不能不佩服趙孟頫。他的學古人，都是以他自己的意思去學的。因此我們看到的董臨古人各家書，面貌如一，似乎不過隨

意安上一個「李北海」或「郗愔」的名字而已；如若將「李北海」的名字移到「郗愔」那一張上來，除了文義不對之外，論書法是無所不可的。誠然這種方法有一定的優點，就是可以免於「奴書」。但也正因如此，在「學」古人方面講，那是「學」得遠遠不夠的。不能深入地、刻苦地學古人，怎能盡古人的底蘊呢？再則他的腕力很弱，用筆多是側鋒，必要的提按，往往隨便帶過去，因此不論是楷還是草，只要字大些，就立刻顯得卑靡了。這一切不能不說是他的短處。

　　不過，儘管他有這些短處，但他書中那種瀟灑出塵的風神、變化無端的形態，實在開出一時的新派。他這一派在好古的人們看去總是得到真傳的；在愛新的人們看去直是將有明一代刻意摹擬閣帖的死圈套打碎，而另以生動的新鮮作風與人相見，使人心眼為之一開。因之不論在當時和他齊名的邢侗，還是米萬鍾，都遠遠不敵他。他的書跡甚至流傳到外國。還不止此，他的影響一直到清朝乾隆年間仍不見衰退。同樣的原因，他這種卑弱的、輕率的書派，也造成了清朝初盛時期書風的不振。

　　至於清朝一代的書法，除了受董其昌的影響之外，接着便又轉入趙孟頫的復振，實際上都不能越出帖學的範圍。到了乾隆朝，是愛新覺羅政權對內防嫌最屬害的時期。一般學者被文字獄治得怕了，學術界整個鑽進瑣碎的考據圈子內。自此之後，金石學大為興起，古碑誌出土日多。書法也直接受到影響。雖然帖學已等於嚼甘蔗渣，不能引人興趣，但金石、文字的日多，氣象也為之一新，加之涇縣包世臣的書法理論，也起了引導的作用，這是從道光咸豐以後逐漸抬頭的書法潮流。這

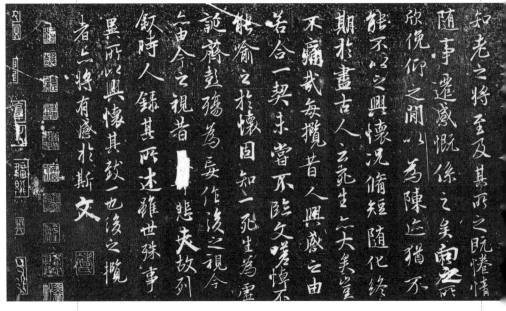

明 豐坊刻《蘭亭序》

樣便一直發展到宣統末年碑帖雜糅的混亂局面了。清朝的書苑大勢和明朝不同的地方是，明朝只是帖學專行，而清朝卻多出一條碑學的波瀾來。

　　但是清朝又有與明朝相同而變本加厲的地方。第一件便是館閣體的惡劣作風比明朝厲害得多。有清一代書法，幾乎可以說完全受了這一「重傷」而抬不起頭來。第二件便是筆法的中絕，這又是館閣體的結果。由於館閣體是以帝王一人的好惡為轉移，甚至寫字也要摹仿皇帝的字形，古人正確的筆法就不能不中絕了。此外又有一件是羊毫筆的盛行，這是由於工具的改變，使得筆毫的彈力幅度起了根本變化，以致縱使追求古法，也不可能得到滿意的成果。平心論之，羊毫筆有它的功能，並

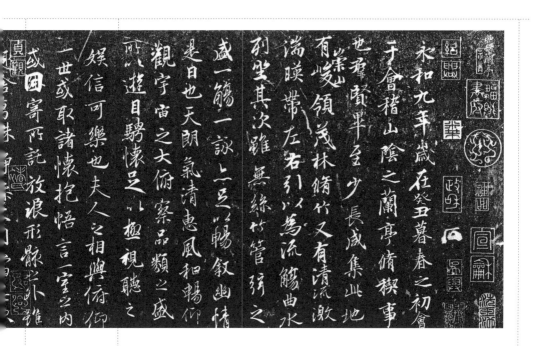

且經清朝人的苦心摸索，也開出一個新天地來。不過新天地中的建設不能十分美備而已。由於上述種種原因，清朝始終不曾出來一個領袖群倫的大書家。所以整個清朝可以說是書法衰微的一代。

明末清初的書家如黃道周、傅山、王鐸、王時敏、宋曹、馮班、祁豸佳、惲壽平、沈荃、米漢雯、姜宸英、朱彝尊、嚴繩孫、陳奕禧、汪士鋐、何焯等人，都屬明朝書派，不想多說。

我們以為到了張照才是清朝人的字。張照寫字從顏魯公、米芾兩家入手，非常用功。尤其對於米書，他幾乎將每個字的結構都記熟了。在這一點上不能不承認他的功力。但正是因為

他是館閣體的第一流，因為他是代「乾隆御筆」的，所以永遠抬不起頭來，永遠是俗書。劉墉是潛心書學的，他的造詣在清朝書家中無疑是一特出的大家。他入手學趙孟頫，但卻上追蘇、米和顏魯公，更上要問到魏晉的路了。他尤其善於運用董其昌的方法而不留形跡。然而他的精力全都用到字形上去了。故此結構的巧麗令人嘆服，且過於其筆法方面。王澍雖用功而格局太小。翁方綱力學歐虞，僅存間架。包世臣罵他是「鈔胥之工者」未免太過。他實際上是一個考訂家、文學家，而難說是一個書家。較王、翁稍後的有一個吳榮光，造詣是很特出的。梁同書曾主張寫字不要貌為古人，他用羊毫自在地寫他所要寫的字，不拘於古人，卻也時有古人骨力，尤其能寫大字。這是他的特長。王文治也是寫羊毫的，他喜歡學李北海，又加上一些張即之的意趣。這樣在字形上好像秀逸，但筆法卻佻浮了。這以上幾人，都代表當時在朝的大名家，其餘如姚鼐、袁枚，書品甚高，但影響較小，不必多所敍及。

清 傅山《臨帖書冊》局部

在這種代表朝廷縉紳的書家之外，更有鄭燮、高鳳翰、丁敬、金農等一類人，可以代表在野書家。他們有一共同點，即反館閣的方向。他們的字形參用古篆隸結構，不問筆法，流為一種狂怪的姿態。雖然狂怪是短處，但古趣是長處，並且他們是最早開啟學古碑風氣的。儘管造詣不高，影響不大，但以時代論，屬不可埋沒的豪杰之士。

在這時期，出來了一個書法理論家包世臣。他的書法造詣很淺，對筆法瞎摸了一輩子，終於說錯了。然而這些都不能埋沒他在清朝書苑轉移風氣方面的廣遠影響。包世臣寫了一本《藝舟雙楫》，是他論書法的專著，提出了他認為正確的執筆方法。這在當時大家都在暗地摸索中絕筆法的時代裏，是一個極大的震動。他從此建立了「包派」，風靡久遠。包世臣又推舉出一個書家模範鄧石如，作為他理論的佐證。鄧石如是包的老師，確是一位卓絕的大書家。鄧在用羊毫寫篆隸的成就上，直至今日還沒有敵手。關於鄧氏在書法上承先啟後的成就，非幾句話可了。筆者預備另寫一部專書論之。

從這時期起直到民國初期，寫篆隸和北碑的風氣一天天廣闊了。自鄧石如起，有程瑤田、黃易、錢坫、錢伯坰、張惠言、孫星衍、蔣仁、伊秉綬、桂馥、吳大澂、李文田、趙之謙等人，皆是在篆隸或北碑中想開闢新路的書家。這裏人才輩出，在篆隸方面確乎勝過明朝。此外還有一個專學顏字的錢灃，傳到後來就是翁同龢，造詣都高。他們這一派字法也很流行，一直傳到民國年間成為卑俗字體的代表。

我們以為，清朝最後一個特出的書家當是何紹基。他是一個豪杰之士。何紹基不信包世臣的那些說法，自己苦心孤詣

清 何紹基《詠落花》

去摸索執筆的方法。何紹基為了強迫自己必須懸起腕來，發明了一個迴腕執筆的方法。這方法是不合於人體生理的。因此，他每寫一次字就要出一身汗。但他意志堅定且決然長久地用這種方法寫下去，並且他用的是羊毫。最終，何紹基從一個錯誤的方法中，獲得了神奇的結果。這是只要勤學苦練，雖走了彎路卻仍能成功的好例證。何紹基天才橫溢、功力深厚，有清一代的羊毫，到他才集大成，且收了前所未有的效果。僅憑這一點，他便是一個開闢書苑新天地的英雄。他對六朝碑版尤其北碑無一不學，其學書規律是「橫平豎直」四字。他到六十歲才始寫篆隸，然而他所寫的篆隸竟成為一種新派。他的橫平豎直規律的變化，使得他的行草書驚矯縱橫、奇氣噴薄，令人不能不服。以二王的法度來說，他好像是隔遠了，但實際上，他反而更近。

自何氏以後，書派的趨向愈加複雜。這裏不能不提到包世臣以外的一個書法理論家康有為。康有為是一個文筆酣暢淋漓的人，他的文章常常光輝四射、炫人眼目，讀者容易被那精彩的文句代入。他寫了一部《廣藝舟雙楫》，這部書是繼承包書而作的，雖然理論並不正確，但文筆遠勝包書。因此民國年間，愛寫字的人未有不受這部書影響的。

在結束本書上部的時候，我們試一回顧，即可對自二王以來的書家繼承有一大略印象。他們幾乎都有一番可歌可泣的遭遇；他們的學習也呈現出可敬可愛的精神；他們書法的業績為我們祖國累積了豐富的藝術寶藏。這一切使得我們感動羨慕，供我們取法，增加我們藝術的修養，堅強我們民族的自信心。我們雖然與他們不生在同時，我們雖然在許多方面與他們有差

異，但我們仍然覺得他們的脈搏是和我們共起伏的，如同他們正在和我們共呼吸一樣。但是，我們比他們更幸福。他們在夢寐裏想看想學的材料，永遠想不到，或者有了這樣，缺了那樣。我們則幾乎樣樣都有。以往幾十年書苑凌亂混雜的情況過去了，一切條件都說明現在是中國書法大興的前夕了。毫無疑問，在書法上，我們都有極燦爛的未來，問題只在怎樣努力使它實現！大家努力！

下部

中國書法叢談

一　書法常識

書法為中國美術之一，歷代研求的人極多，因關於書法的著作也極多，家自為說，人各一辭，初學的人有無所適從之感。若欲徵引眾說求其折衷，自非此小文所能為，且必層層辯解，使讀者惑於方向。故僅以淺陋所知，稱心而道，題曰常識。凡非區區體驗所信者，概從闕疑。

我以為對於寫字，首先要緊的，得有一整個明確的觀念：寫字是一種有益的遊戲。這是我對寫字的整個觀念，加以兩層解釋。其一，前輩對於寫字多稱之為「書學」或「書道」。本來宇宙體系，無往而非道之所存，亦即無往而非學之所在。莊子曾有道在瓦甓、道在屎溺之言。準此以說，無特殊尊貴之意，謂之「書學」「書道」初無不可。但前輩對於此事，往往故神其說，一若其中有無窮雲奧，不傳之祕，而承學之士，也往往意度有應該如此。若將其解釋平凡了，反為人所不信。積重難返，積非成是。實則此事，至為簡單，只是一種遊戲而已。尤其青年的誼友，有此觀念，便可得大解脫，把一切神祕圈子一拳打碎，可以不必趑趄懷疑，可以同來遊戲。這遊戲正如打球、溜冰、跳舞、吸煙一樣。會玩玩，也滿有趣，不會玩，也無甚可慚愧的。其二，各種遊戲對人都有益。不過也有比較不同。譬如跳舞，及過分劇烈的運動，往往害處比益處多。寫字卻很難找尋其害處。那種遊戲最方便，多人可以玩，少到一人也可以玩之，又很廉價，又無時間限制，又可以練習貞恒的習慣，又可培養公平的信仰（學了就會，不怕是一個貧賤人；不學就硬是不會，不怕他是一個大皇帝），又可使脊骨豎直，增加年壽，又是一種靜中動作，足以緩和現代緊張激動的人生，而就之容夷恬適。總此諸端，所以說有益。

現在才到第二階段,可以談「筆法」了。所謂「書法」,精確言之,即是「筆法」。所謂筆法,即是以右手拿毛筆寫中國字的方法。這一句話,每一條件都應該注意。蓋如像左手拿筆,或口銜筆,或腳趾拿筆(此種情形,所以多有,頗為流俗驚嘆),都不能用這方法。若拿的不是毛筆而是鋼筆或鉛筆,當然這方法行不通。若寫的不是中國字而是洋字或阿拉伯文,當然這方法也無效。所謂筆法,即是以這一種工具,寫出中國字的點畫(古人相像分為八法),如何續能盡其功用的方法。說一句話,叫作能盡筆之性者,謂之筆法。同是一支筆,某甲拿了寫出字來,起落轉折,宛轉如生,點畫呼應各有情態。則某甲謂之有筆法。反之,某乙寫來,完全沒有那回事,則某乙謂之不知筆法。筆法解釋,應當這樣合乎人情,合乎生理。

　　既然是這樣,乃可說執筆。執筆是說拿右手五個手指執住筆管。從拇指到小指,各有各的職務,那便是「擫押鈎格抵」的五訣(關於此事,吳興沈尹默先生別有詳說。沈君說亦係本之前人,但皆出於其本身之體驗而可信者言之。故於古人之說,亦自有從違。此處不欲詳論)。這五字訣,即是五指執筆的通力合作規則。這樣執筆,提起手腕來寫字便是最方便的方法了。其所以必須提起手腕者,乃是求其運筆可以揮灑自如。因為手腕若放在案上,而不提起,則筆鋒活動的範圍最多不過二寸餘。稍大的字必無法寫得舒展。手腕提起,則活動範圍立刻可到二三尺。這是一個基本練習,是一種肌肉運動。最初提起,肌肉不慣,容易發酸發顫,寫筆畫非常難看。只是不要理會,忍耐着提起筆來寫下去,兩三個月後,肌肉習慣了,自然不酸不顫,那基礎便打定了。

這再談到學碑帖。原來古人學寫字是三套功夫同時並進的。將名賢好字用紙雙鈎下來（鈎）；再用油紙蒙在鈎本上，照着描（摹）；並將原本對着寫（臨）。這樣手續繁笨，自為今人所笑，但卻是三面齊攻，對於字的結構神情，印入精確深刻，進境較快。因為我們的眼睛當有錯覺，不盡可靠。我們眼看到古人帖上的一個字，筆畫長短及距離，以為是如此。及至蒙上去一描，才知竟不是如此。近來幾十年墨字用功的人多是臨寫，而缺鈎摹功夫，所以結構不能入古，未始無故。但因現代生活關係，不能完全三套功夫一齊下手，則臨寫功夫斷不可廢。

至於應選哪一種碑帖作範本，初無定格。盡隨各人自己的趣味好了。最初着手可以選兩本，一本楷書，一本草書。每天寫一二張楷書，一二張草書。如此一年工夫，大約粗淺根底可以打定。由此也練成習慣，自然要寫下去。好像吸煙飲酒成了癮，那就不怕寫不成了。其所以要楷草兼寫者，因借此可以知道楷法也就是草法。草書筆法是楷字的延長，楷法乃是草書的縮短，不過樣子不同，用筆都是一樣（趙松雪謂書法以用筆為上，而結字亦須用功。結字因時不同，用筆千古不易。這幾句話就是此意）。選定碑帖之後，便須耐心學習，不可輕易改換。每本至少要寫過一二十遍，方可再換。總之，看得要博，學得要約。

寫過一年之後，應該漸漸知道一些書法的淵源系統了。知道這些，是第二步的事。不過對於有志深造的，是一種必要知識。且留待深造的人自己去學。此處只略說，大概不外乎篆書和隸書兩種淵源。字形略長，筆畫略圓的一派，大概淵源篆

法；字形略寬，筆畫略方的一派，大概淵源隸法。然而，這樣說法並不十分精確，只是「大概」如此而已。因為隸書之初，仍源於篆書，斷然分開，是不可能的。今日所存草書最古的真跡，說推晉陸機的《平復帖》（此帖藏友人張伯駒家）。觀其筆勢乃是由隸入草的初期轉變形式。如果我們能多發現這類更古的轉變期作品，我們就更易談淵源了。

書法的好醜，其本身固可立一說以示標準（王荊公即根本不承認這標準，他曾有「誰初妄鑿妍與醜，坐使學士勞筋骸」之詩）。但繫於人品的更佔重要，這是由觀者的反應而來的，故宮藏有歐陽文忠公《集古錄跋尾》真跡數首長卷，字極多，張伯駒藏有《蔡襄詩帖》真跡，旁有歐陽公夾注評語，字極

• 255

北宋 范仲淹《遠行帖》

少。兩者皆使人觀之生無限低徊慨慕之盛，這是因為歐陽的人品高，雖其片紙隻字，人亦寶愛。至前明朝的張瑞圖，書法未始不酣姿變化，在能品之列，但他是魏忠賢的乾兒子，百世之下，觀者聯想到此，就不堪了，這是因為人品低的原故。

　　最後凡有志寫字者應該知道如若有一張好字寫出來，並不完全是自己的功夫。因為好筆，好紙，好墨，甚至好裝池，都有功勞。而這些都是無名英雄的功勞。這一點，意義非常重要，世間無一件事可以讓一個人居功，一切事都是大家合作的，假使藝術家可貴，其可貴者在此一意義上必定不少。

　　信筆談來，沒有什麼精密的地方，且所遺漏的也極多。他日有暇再補充罷。

習字是很有益處的遊戲。

這一句話包含兩個意義。第一個意義是，把習字看作遊戲可以矯正歷來有一派人的神祕觀念。這一派人故意將習字的事情逾格提高。他們將「筆法」說得異常神祕。這樣便使得一般的人誤解習字不是一般人所能做的「大學問」了。這樣便限制了習字人的範圍。我可以如實地說「習字是遊戲」，如同打球、溜冰一樣。人人皆可習字，正如「眾生皆可成佛」。第二個意義是，這遊戲是「有益」的。別的益處先不講，這件遊戲可以培養我們的「恒心」「獨立心」和「求真愛美的心」於無形。這也正如同西洋人說球賽是培養「公道」「正直」和「團結」的美德一樣。

讓我們再來看看這遊戲的其他益處。

第一，習字是最容易的。因為其他種遊戲，若無同伴也許玩不起來。譬如推太極拳、打網球等，至少需要兩個人。打橋牌要四個人。籃球、足球更不用說，非多人不可。寫字只要一個人，想寫就可以寫。自然多些人湊在一處寫也更有趣。

第二，習字是最省錢的。因為寫字只須一張紙、一支筆、一墨、一硯、一本字帖。置備既廉，又可久用。即使現在筆墨貴了（若社會秩序太平，國民生產力恢復，還會便宜的），也比別樣便宜。我曾經仔細打算，現在最便宜是電影票價。但一二小時以後，幕落了，就完了。一支筆比一張電影票貴。但它維持一種遠為長久的消耗。最後算起來還是寫字便宜。

第三，習字是最不受時間拘束的。這一點對於忙人尤其方便。以前梁任公先生就說過的。他說，只要磨了墨，早上寫也可以，晚上寫也可以。送完了客，吃過了宵夜，或者兩件麻煩

事中間的空隙，都可以隨意為之，寫上幾行。空時間長，就多寫；短了，就少寫。尤其是夜半寫字，不比唱二簧，不怕人家嫌吵了他睡覺。

第四，習字可以長壽。人的壽命和脊骨有極大關係。脊骨端正而直的人是長壽的。習字的第一要訣是執筆必須懸腕。若能遵守這一條原

明 唐寅《題事茗圖卷》

則，則當懸腕作字之時，脊骨不扶自直。每天習字，等於間接地做了強身運動的一節課。

第五，習字可以使人自然戒除了僥幸心。習字的方法極容易；而其成功大小，則隨功夫的深淺永無止境。寫一天便有一天的趣味和進步，不寫就沒有。這裏並且完全沒有尊卑貧富的分別。乾隆皇帝貴為天子富有四海，寫不好還是寫不好（因為闊了就沒有工夫去用功）。鄧石如一個窮布衣，寫得好還是寫

得好。這支筆是最公平的！一班求名求利的朋友不妨在這裏討些教訓。一班愛公平愛真理的朋友，也可在這裏得到安慰。

　　學寫字的益處，一時也數不盡。姑以此最淺薄最普泛的幾點，老老實實作為青年朋友的介紹吧。

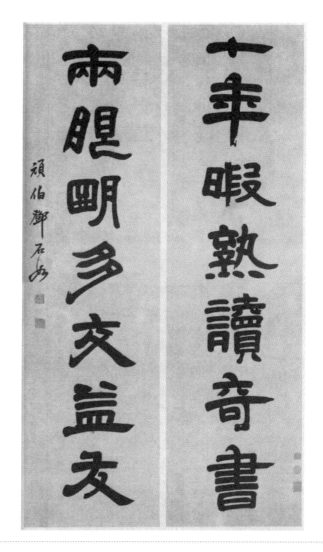

清 鄧石如《十年、兩眼聯》

吳興沈尹默監察與其賢宗邁士先生，將於 9 月 27 日至 10 月 1 日陳其書畫於中國畫苑，以訊海上君子。先數日二公以此見告，敬綴小文，以為之引。

沈監察書名之盛無待於言。凡所以歸美於若人者，精鑒之士皆能言之，小人縱有所言，無以出其外。茲所欲記者則監察論書之旨與學書之德也。

監察論書之旨，余曩有一篇，應沈子善教授之請，載於其所刊行之書學雜誌。其語甚繁，而其要則歸於執筆之法在不背生理以盡毛穎之性。故其誡曰：「不欺人，不自欺。」由是以探求執筆之理，而總無法於「撅押鈎格抵」之五字。行筆之方，在乎腕在提按。如是而已！然曾於臨池之道具有甘苦者，則知此數言實金剛大法，於古今一切論書之語，當下直證，一掃而空者也。

至於其學書之德，則所謂「即此是學」之意，吾於沈監察僅見之。當違難庸蜀之時，倭寇飛機日必投彈，監察書課亦日有常程。一日持所臨永興廟堂碑示余曰：「昨日大炸。我念所餘字無幾，不如努力終之。第卒以震撼過猛，案上塵揚，不得不暫避矣。此後幅數行乃今日補完者。得毋意趣不類乎？」余笑曰：「董文敏作書一卷，時輟時續，動淹歲月。文敏坐太懶，公坐太勤耳。」嗚呼，此非所謂造次必於是顛沛必於是者乎！監察昔肄北碑最久。徐森玉先生每得新出土墨本常以貽之，無不臨習數過至數十過者。蓋監察之於往古碑帖，不欲專師其長，更欲兼究其短，於以觀其變會其通。非若吾曹於性所不喜之書則不習也。故今所展覽者於北碑僅一二本存其跡而已。今所陳者於晉隋唐宋之書皆有臨本，而於虞歐楷則，懷仁聖教，

東坡君謨山谷元章四家墨妙尤多玄悟。然此皆鑒賞家與收藏家所一望而知所爭相網羅之物，固無需余更着一語。獨承學之士欲知尹翁貞恒之德，不倦之心，於此人書俱老之時一窺源流者，於此宜加意焉。

邁士先生畫世家也。自其先世與其外家皆累代能畫。今世所行《傳硯廬書集》即其堂上二老寄意之丹青。其太夫人諱韻珊，晚號玉冊老人。余嘗在監察宅中見老人真跡，意境工妙欲遊心於天水矣。老人又工指畫。是以邁翁亦傳母教能指畫，今展覽會中有虬松一幀，松葉婉勁蓋爪痕也。指畫所動甚易，求婉則難。識者當喻吾言之不虛。顯邁翁乃不甚重其指畫，則其人好古敏求謙以自牧有如此者。大抵邁翁之畫發乎書卷，和以天倪，雖偶亦涉趣於石濤而不以怪奇駭俗。此其所勝也。

昔有明雲栖棲池大師乃二公之先德。大師究極宗乘，而歸心惟在淨土。當時高僧智慧之大、堂廡之崇無若憨山者。而憨山於蓮池證讚之曰：「以平等大悲攝化一切……即萬行以彰一心，即塵勞而見佛性者，古今除永明惟師一人而已。」其崇敬之若是。余讀蓮池警眾之文，自記其至京師叩遍融師，膝行再請。遍融告之曰，「爾其守本分，一心念佛。」同行者聞之大笑，以為此老生常談耳。千里遠來，為求妙旨，乃如此不值半文乎。蓮池乃以為此正切近精實之語，事之終身。其文俱在可覆按也。余此文所記皆求平實。猥以陋，故謹以蓮池故事為證，庶乎舉沈氏古德之名言乃足獻於今日觀二沈之書畫者。知言君子，儻共參之！

　　休沐之晨，風日晴美。與荊人相將踐伯駒觀畫之諾。適友人孫君携其兩郎來，遂同車往。以午間復有鷄黍之約，在伯駒處僅展視數件，因復記之，以備遺忘云爾。

　　（一）李太白上陽臺題字墨跡　清宮舊藏。包有黃綢紅裏袱子，乃是後加之物。其原裝卷子，以宋緙絲為飾，深藍地，上作彩雲及桃花折枝。清高宗御題簽。蓋乾隆間重裝者也。前有高宗御書青蓮逸韻四大字。墨色特佳。此是紙本墨跡。其原紙前後白綾隔水尚是宋時裝。上有宋徽宗御題「唐李太白上陽臺」七字，後有徽宗御跋。瘦金書極見筆意。其後清高宗小楷釋文。太白墨跡，他無所見，以云識別，戞乎其難。然其書奇縱渾厚，別開一宗。氣度格調，非宋人所能為。譬猶赤水之珠，乃象罔偶見者也。

　　（二）蔡襄自書詩冊　宋蔡君謨自書詩冊，烏絲闌作半寸許字。真行草各體不拘一格。君謨經意書也。君謨書在宋四家

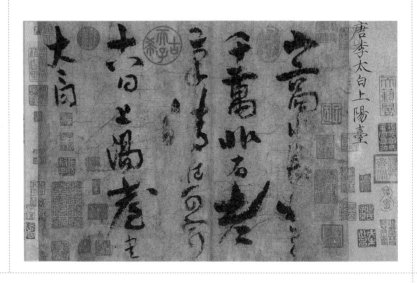

唐 李白《上陽台帖》

中，最有法度。此書遊行於規矩之中，而自得象外之妙。其轉筆換筆，處處皆有畦徑可尋。其詩亦可愛堪誦。中一首，在其旁下有字云：「此篇極有古人風格」，乃歐陽文忠公所書也。有此一行，益增名貴。蓋古人名跡遺留至今不惟筆精墨妙而已。要在展觀之頃，慨然想見其為人。如接其謦，而生仰止之思。所謂悵望千秋一灑泪者，乃真若耳提而面命之也。嗚呼，其感人深矣！此冊存八百餘字。其後宋元名賢題識甚多。而以楊龜山一跋為尤著。

（三）元顏輝煮茶圖卷　顏輝畫玉川子煮茶圖小幅。玉川先生及長鬚奴，赤腳老婢，衣紋面目，皆用李龍眠白描法。佈局（今人謂之構圖）亦是唐宋人之經營位置。其後草書韓退之贈玉川子詩，亦輝筆。輝書瘦勁有風骨，於康里子山頗近。樸茂處似更過於子山，惟精熟流暢差為遜之。

（四）明周之冕墨筆百花圖卷　此卷甚長，畫四季群芳，

北宋 蔡襄《自書詩冊》

墨中如有五彩。其一種瀟灑天真之趣，純從精熟中來。此意非近數十年趙之謙吳昌碩諸公所到也。明人間有題詩，皆在花旁。而以清高宗題咏甚多，幾於一花一詩。其題野菊，有句云：「野也而人皆菊之。」以皇帝官家，出此頭巾酸語。若使有歸來堂中俊侶，展卷賭茶，不將噴滿几案乎！

（五）王仿燕文貴江山無盡圖大橫卷　此絹本青綠「江山無盡圖」，烏目山人真跡也。自題云：「癸亥夏日避暑釜峰仿燕文貴真本」，其後有王異公七言長古詩一首，備極推崇。余手邊無書可查。不知癸亥當是何時。意石谷此際在六十左右。筆意精能之極，已入蒼渾，卻無暮年枯率之病。石谷此畫為張姓者所作。既失之矣，又為張之孫輩所得。黃小松有跋記其詳。其前題簽亦小松筆也。

（六）清初名家書畫集錦冊　清初王士祿、查士標、羅牧、程邃諸人凡十餘輩，為孫豹人之子所作。龔半千題字，赫然居首。此物後歸李葆恂。葆恂字文石，端午橋幕中評畫讀碑之俊流也。文石自記云：中更喪亂，文玩散失殆盡，而此冊尚存。言之特為感愴。此冊在今日所觀諸品中為最不足貴者矣。然以十年苦戰之餘生，猶流離於萬方浩劫之罅隙。讀李君悲慨之文，亦誠不自禁其摩挲愛惜之意！

晋朝的王羲之，號稱中國的「書聖」。他在少年時已經愛好寫字。他十二歲時，在他父親王曠的枕箱中，見到前代論筆法的著作，就偷偷地閱讀了。王曠說：「你怎麼老是跑到我房裏來呢？」他也不回答。但是他的母親知道其中的祕密，怕他年小不懂。後來他跟過很多老師學寫字，其中有一位女老師，就是著名的「李太太」衛夫人。這位太太遇到這個學生，既喜歡，又悲傷。她對當時的王策說：「這個小孩本領大，將來一定會把我的名氣掩沒了的！」說着說着，她就流下淚來了。

王羲之曾經為一個道士寫了一本《道德經》，換了一群鵝回來。又有傳說說他寫的是《黃庭經》。這筆舊賬，恐怕考古家也不容易弄清楚了。他曾到一個門生家裏去。那家裏有一張木的几子，又平滑又乾淨。這比好紙還適宜，是最適宜於寫字的。他看了手癢，就在几上寫了許多字，一半楷書，一半草書。門生高興極了，恭恭敬敬地伺候他走了，還送了一大段路程。哪曉得這門生回到家來，幾上的字已經不見了。原來這門生的父親是一位不懂書法的人，他嫌王羲之寫壞了他家的几，趕快把字刮去了。

王羲之有很多兒子，最小的名叫獻之。王獻之也是從小就愛寫字的。據說他小時寫字，羲之從後面走來，伸手奪他的筆，竟然奪不去。這一故事很有趣，但顯然有誇張的成分。因為寫字的筆力並非與手拿筆的握力成正比例。他（王獻之）的字在當時有名極了。他曾經在揚州市上遭到困苦。一個沈老太太給了他一餐飯吃。他無以為報，便在老太太的湯匙上寫了一個「夜」字。這個「夜」字筆法新奇。他叫老太太拿了這湯匙到處去傳觀賣錢，居然賣了很多很多的錢。又有一個好事的

少年，特地穿了一件「精白紗」去訪他。他就在那白紗衣上寫了許多字。但是這少年感覺到他的左右很多人已經要動手來搶了，匆忙拿起就跑。但大家不由分說，一擁而上，你搶我奪，搶得這少年只剩得一隻袖了。原來几和紗都是適宜於寫毛筆字的，都是引誘「二王」的書興最妙的東西。

宋帝劉裕是不善於寫字的，但由於社會群眾的好尚，他也愛慕書法。他聽了劉穆之的話，下筆寫大字；一張紙上寫七八個字就寫滿了。據說筆法也很有氣勢。

齊梁之際，皇帝工於寫字的就多了。齊高帝為了寫字，常常和王僧虔比高下，王僧虔回答他說：「陛下的字在皇帝中第一！」他問王僧虔：「你的字呢？」王說：「臣的字在人臣中第一。」

梁武帝更是一個會寫字的皇帝。他在書法家中的地位是很高的，並不因為他是皇帝才高。他與當時的陶弘景（著名書家，相傳「館壇碑」是他寫的）往來論書法的信札，至今文字

三國魏 鍾繇《賀捷表》（拓本）

根堅志不衰中池有士服赤朱横下三寸
神所居中外相距重閈之神廬之中務脩治
玄廱氣管受精符急固子精以自持宅中
有士常衣絳子能見之可不病橫理長尺約
其上子能守之可無恙呼翕廬間以自償

東晋 王羲之《黃庭經》（拓本，局部）

尚存。清朝包世臣曾極讚他的「評書」，說是「梁武評書致有神，一言常使見全身」！今三希堂刻的「愛業」帖，相傳就是他寫的。

　　在這個時期中，書家輩出。庾翼、張翼、謝安、韋文休、謝靈運、羊欣、張永、張融、蕭子雲等，真是數也數不清。而且這些人的書法並不完全仿古，而是富於創造性。例如，張融就曾經對齊高帝說：「非恨臣無二王法，亦恨二王無臣法！」而張永更會自造好紙好墨。他所用的紙墨，連皇帝用的都比不上。當時不但這些著名的書家寫得好，就是普通人士也寫得好。不但南朝講究風流儒雅的寫得好，就是北朝以樸質著稱的也寫得好。我們今日所看到的無數北朝碑誌、造像，以及寫經、書法都是好極了的。那都是群眾中的無名書家所留下來的偉大業績。

　　書法是最足以代表我國民族形式的藝術。它是極簡單的，然而也是最複雜的。它是沒有聲音的，然而它可與音樂比美。它是沒有動作的，然而它的點畫可與舞蹈比美。今後書法的發展，就要看我們這一代的努力了。

六　孫過庭及其《書譜》

　　我們現在所常見的玻璃版所印孫過庭草書《書譜》，多少年來就是學習草書的一大重要範本。這不僅因為它的筆法精能、議論正確、文辭優美，並且也因為它的字數多，給人以豐富的學習源泉。這本著名的草書範本，由於如此重要而普遍，所以自來它被稱為「千金帖」。同時由於它的草法變化不測，初學的人往往不易認得清，所以前輩又戲呼它為「多骨魚」。魚的刺骨太多，吃起來就難咽；草書的變化太多，學起來就難認。不管怎樣，正反都證明它的重要。

　　但說起來慚愧，這本「千金帖」竟是殘缺的。它只是一部傳授書法的巨著中之一篇殘序而已！不僅如此，連這樣一位千古大名的孫過庭，我們竟不能詳舉他的歷史！

　　關於他一生的事跡，新舊《唐書》都不曾為他立傳。記載他的名字最早的當屬唐朝張懷所著的《書斷》，記載得最多的當屬宋朝的《宣和書譜》。但所謂「最多」的，也只是零星材料。而這些材料說法還互不一致。我們追想到這樣一位偉大精勤，不以藝術自私而廣專傳播，並且行為高潔的老師，對於他一生栖遲落魄，無聞於當時，而只留鱗爪於萬代的悲涼身世，實不禁有點不平。

　　首先，他名過庭字虔禮，就有不同說法。張懷瓘的《書斷》即記為「名虔禮，字過庭」。根據《書斷》，說他是「陳留人，官至率府錄事參軍」；但根據唐竇蒙所注竇臮所著的《述書賦》則說他是富陽人，官至率府錄事參軍。《宣和書譜》說法與《述書賦》相同，當是根據張氏之說。不過，這三處都一致說他「官至率府錄事參軍」。這確乎可證他一生官位是卑微的。至於他的籍貫，既然有「富陽」與「陳留」之別，而根據

他自己在《書譜》上所寫的卻是「吳郡孫過庭撰」一行。這可見他名為過庭應該可以確定。但他究竟是何方之人？他的生平年代又到底怎樣呢？要解決此問題，不得不從稍遠處說起。

按之鄭樵所著《通志》中的氏族略，這孫姓是「以字為氏」的。「孫氏，姬姓，衛武公之後也。武公和生公子惠孫。惠孫生耳……（耳）生武仲，亦曰孫仲，以王父字為氏……至孫嘉世居汲郡……又有孫氏，嬀姓。齊陳敬仲四世孫桓子無宇之後也。或言：『桓子之子書戍莒有功，齊景賜姓孫氏。』非也。以字為氏，何用賜為？此當是桓子祖父字也。桓子曾孫武，以齊之田鮑四族謀為亂，奔吳為將。武之子明，食邑於富春。自是世為富春人。」三國時，吳孫權的父親孫堅便是孫武的後人。即使在現在，富春的孫姓仍是人口眾多的大族。孫過庭所自書的吳郡，也不是當時的地名，而是自寫郡望。這樣說他是富春人，總算很有根據。

至於「陳留」地濱黃河。孫氏雖有孫嘉一系世居汲郡，但汲郡在河北，陳留在河南，硬拉為一處，總嫌牽強。也許張懷瓘別有所據，也許實有一支住在陳留的孫氏，即為過庭之祖。但是沒有證據。此外，《元和姓纂》關於孫氏的記載，也無陳留之說。此書是唐朝人林寶所著，總比鄭樵的書更近而可靠。它都不曾提出證據，只好承認過庭是富春人了。

根據《書斷》，說過庭「與王祕監相善」。這是一條追尋的線索。這王祕監名知敬，事跡只見於《唐書·王友貞傳》中。友貞是知敬之子，傳中說知敬「善書隸，武后時仕為麟台少監」。友貞是唐中宗初年一位孝友隱退的君子。友貞卒於玄宗開元四年，年九十餘。因此推知知敬定然品德甚高，過庭品德必與知敬相亞，方能「相善」。《述書賦》將知敬名字，列在過

庭稍前，也可知過庭年紀應幼於知敬；再晚一些可能與友貞不相上下。過庭在《書譜》序中已一再說：「志學之年留心翰墨。味鍾張之餘烈，挹羲獻之前規。極慮專精，時逾二紀。」「驗

唐 李世民《溫泉銘》（拓本，局部）

燥濕之殊節，千古依然；體老壯之異時，百齡俄頃。」「通會之際，人書俱老。」序尾寫明「垂拱三年寫記」，可見在武后初做皇帝時，他已經很老了（武后第一年廢中宗為廬陵王改元光宅。次年又改元垂拱）。由此，可以推知他最早可能生於武德年間，而最遲不會死在開元四年以後。《宣和書譜》並且說「文皇嘗謂過庭小字書亂二王」，則是太宗已欽佩他的筆法。他是不會生得太晚的。可憐一位王知敬還靠了兒子的聲光，才在史書上留下一兩行。而偉大的虞禮先生竟連一行也沾不上。但是，這又何足為他的輕重呢？他以他自己辛勤勞動的業績深深在千古人民的心中生了根，以致不朽。此外不需要任何裝點了。

關於《書譜》的藝術特徵，及孫氏其他書跡，須別作專文研究。此處只提供一兩個《書譜》序中的筆法特點。宋米芾說：「過庭草書《書譜》，甚有右軍法。作字落腳差近前而直，與二王書小異。此過庭法。凡稱右軍書有此等字皆孫筆也。」這是非常扼要的話。所謂「落腳差近前而直」即是說，他在寫字落腳時用筆先重按下，迅即提起筆鋒，再放出筆去。例如，「以斯成學孰愈面牆」的「愈」字，最後一筆，中間按筆頓下，再提起放出去。這樣寫法顯得格外透精神。又有一點，他寫字非常注意起筆落筆處鋒芒迴轉連帶的姿態。他往往在字寫成之後，再補一極微小的筆勢，以增加風神和骨力。例如，「勝母之裏」的「母」字，在繞過中間的一長橫畫的末梢，顯然加了一個小三角形以助迴鋒。又如「達夷險之情」的「夷」字，最後收筆也是如此。似此之例，若細心玩索，可以觸類旁通，舉不勝舉。這都是他變化古法生新奇的地方，和二王書在形態上顯然不同。所以米芾才說「此過庭法」。

七 漫談清代的隸書

隸書這個名稱，因為魏晉時代，曾經把隸書指為真書，又把原有的隸書指為八分書，張懷瓘作《書斷》，又界說不明，同時漢代字體，原稱隸書，由來已久，因為這個緣由，隸書和八分的糾紛，一直糾纏不清。一般學者，各有各的主張，其實漢代通行的字，是由秦隸遞變出來的，所以兩漢時代的字體，統稱為隸書，這是正確的。現在存在的漢碑尚不少，何碑是隸書，何碑是八分書，恐怕沒有人弄得清楚。如果強為之說，等於用唐律斷漢獄，如何行得通？我想東漢寫字的人，並不知道他自己寫的字叫作八分，這是肯定的，原因在八分這個名詞是後人追加的。現在述說清代的隸書，順便把隸書和八分的糾紛約略說一下。

隸書在東漢中葉以後，真像百花齊放，光怪陸離，面目甚多，盛極一時。東漢和曹魏的距離，不過數十年，到了曹魏，隸書的渾厚和穆的氣息，立即消失。晉代以後的隸書，薄而寡味。唐代的隸書，有的痴肥，有的瘦弱，雖有著名寫隸書的蔡有鄰、韓擇木等，均不足饜人之望，惟獨唐明皇寫的《泰山銘》和《石臺孝經》，頗具雄渾之勢，可惜也犯了痴肥的毛病。到了宋元明三代的隸書，等於自鄶以下，均無足觀。因為寫隸字，如果得不到漢代隸書的渾厚的筆勢、和穆的意味，以及漢隸的規律，等等，根本談不到寫隸書。趙之謙論寫隸書，深得要點，他說：「漢人隸書為專家，唐宋人乃先工真行書而後為之，尚不足觀。近人則學書不成而後為之，且學俗書不成者，上者以真行之餘為之；故余嘗疑今人隸書為無恥。」

清代初期，寫隸書享重名的是王時敏，他的隸書是沿着元明人的習氣，不講漢隸的規律，而是用真書的結構，在筆畫上

加添波磔。以後如朱彝尊、顧苓、武億等人所寫的隸書，多半是這樣的。他們的長處，是在用筆飄逸，以風神取勝。另外一派是王澍、顧藹吉等所寫的隸書，專講工整，毫無風趣，左規右矩，如同寫真書一樣。在這個時期寫隸書的，既講究漢隸規律，用功也勤，要算鄭簠。據說他家裏藏的古碑拓本，有四櫥

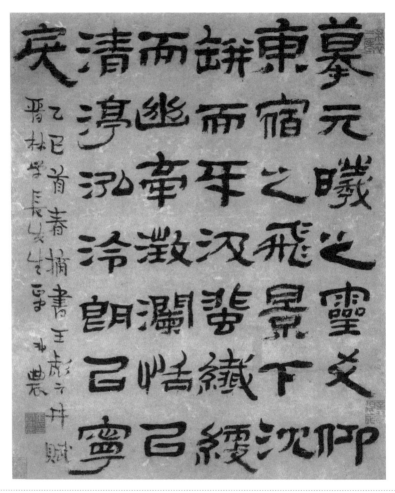

清 金農《王彪之井賦》

之多，可見他寫隸書是注重規律而有本源的。但是他的隸書，也是用筆飄逸，在渾厚方面稍差。不過，他的隸書雖然也是沿着元明人的習氣，以用筆飄逸取勝，但同時又注重漢隸規律，所以在隸書方面，發揮了新的意味。後來學他的隸書，得到了他的長處，僅有萬經一人。不善於學他的人，最容易犯輕佻的毛病。此外金農的隸書，也很有漢隸規律，而且漸漸有了渾厚的筆勢。我看到了他臨寫的《華山廟碑》和《題鍾叔陽松堂點易圖》（見羅振玉編印的《國朝隸則》），都是很合漢隸規律，不像他平常時候所寫的橫畫極粗闊、豎畫又很細的隸書。在這個時期，鄭簠、金農二人的隸書，可以說是翹然特出的。

到了乾隆以後，漢學大興，一般學者，從事學問之餘，大講金石銘刻，金石之學，乘時興起，於是寫隸書的人，亦較以前增多。隸書自魏晉以後，日漸衰退，到了清朝中葉，才算中興時期，直接漢代的系統。漢隸在書法突出之點，是意態雍容，筆勢渾厚。在此時期寫隸書，首先注意這兩點的是桂馥。他寫的隸書，方整平實，筆勢雄厚，所吸收漢碑的氣味較多，比朱彝尊等人高得多。同時巴慰祖的隸書，也和桂馥一樣。黃易的隸書，較桂馥的隸書靈活些，金石氣味尤濃厚。伊秉綬的隸書，在佈局和結構方面，變化尤多，長於寫榜書。他是用顏真卿筆法寫隸書的，遂覺面目一新。他的寫隸書天才，似乎高於桂馥、黃易。在此時期，寫隸書最杰出的，要算是鄧石如，他一生的事業是寫字。他致力於秦漢石刻，迭出新意，用篆法寫隸書，用隸法寫篆書，互相為用，脫去以往固有的習慣，而漢碑氣息，在不知不覺中，奔赴腕下，縱筆書寫，不失軌範，此其所以超越桂馥等而籠罩後來寫隸書的人，其原由在此，包

世臣和康有為二人推舉鄧石如是清代寫篆隸者第一流，並非過譽。

　　此外有二人寫隸書，力求新意，才力及學力都不夠，不免走入狂怪一途。一個是陳鴻壽，他一意求新，出奇制勝，把隸書筆畫和結構割裂改裝，雖覺耳目一新，究竟難登大雅之堂。一個是楊峴，他也是力求新意的，寫的隸書，比較有生氣，可惜放縱過度，有野性難馴之感。同時趙之謙、吳熙載二人寫篆隸，都是摹仿鄧石如的，吳熙載的毛病在浮而不實，筆畫往往不能入紙。趙之謙的毛病在流滑。二人都不能繼承鄧石如的衣鉢。清代隸書到了晚期，大都摹仿鄧石如和伊秉綬，不能開發新的途徑，大有一蹶不振之勢。

八 應從五字執筆法入門

我曾從寫字的執筆無法談到有法。究竟所謂有法，應以何法為正確呢？此一問題，歷來各家聚訟紛紜。其最大的原因即由於自來成名的書家，不肯輕傳筆法，所以弄得筆法無傳。根據記載，古人筆法皆貴口授。其不遇名師，得不到口授的，求筆法之難，竟至嘔血、穿冢。真幸而有一二傳下來的，也皆故神其說，故作高深，甚至入主出奴，互相排斥。因此，現在凡我們所能從書冊上或從前輩指點上得來的筆法，幾乎可以說百分之百的「正確」筆法是沒有的。我以為「正確」的意義，須以「雜論之一」的尺度來說，庶幾稍妥。

現在我不想列舉歷來的這些爭論，只想先從消極方面試畫出一個大家都不至反對的範圍。一是所謂「筆法」的筆，一定是中國毛筆。凡非中國書畫用筆，如鋼筆、鉛筆，以及西洋油畫刷筆不在其內。二是所謂筆法的「法」不應違背人類生理結構的自然和方便。例如，有人以口銜筆寫字，以腳趾夾筆寫字，乃至筆管中灌鉛以增重量等等，皆不在其內。再者，如非右手殘廢，則左腕作字也不在其內。除了這樣消極的條件，至於一些不同的具體的執筆法，例如，「鳳眼」「鵝頭」「大指橫撐而出」，或以大指對其餘四指作一圓圈等執法，我也不堅決反對，雖然我都不那樣執筆。

複次，我所能談的執筆，也只是我個人四十多年的學習經驗認為「正確」的而已。我無意與別位書家爭論，硬要別人依我之法，也無意自吹這是祖傳祕方天下第一。但我誠懇地說明這是我個人行之可靠的方法。我承認它正確，既不自欺，也不欺人。

這方法說破了，不值一文錢，即是「撇、押、鈎、格、

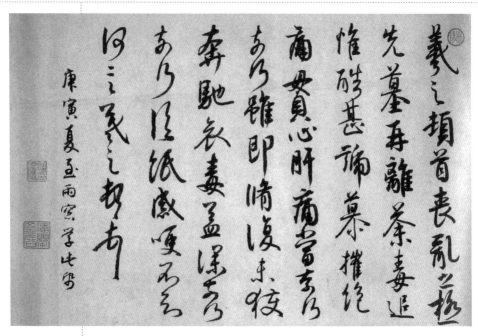

現代 潘伯鷹《臨〈喪亂帖〉》

抵」的五字執筆法而已。右手大（拇）指內端扣住筆管，有如撮笛之形。食指與大（拇）指相對扣住筆管，為「押」。中指靠在食指之下扣住筆管，以增其力，為「鉤」。無名指爪甲從下邊的對面擋住筆管，其方向與大（拇）指略同而彷彿是大（拇）指與食指之間的所成角度的對角線，這叫作「格」。「格」者擋住之意，擋住筆管不至因食指與中指的力量而偏側向右也。小指靠在無名指之下，以同一方向，擋住筆管增強其力，這叫作「抵」。

這麼執定筆管之後，從右手外面看去，除大（拇）指外，四指層累密接，如蓮花未開，這叫「指實」。從右手內面看去，

恰好如一穹形，中間是空的，手掌朝上，這叫「掌虛」。

　　執筆全部的方法，就是這麼多。

　　最後，還有一句要緊的話，這是「執」筆法。執者持也，持而勿失，不可轉動筆管。因為如若在寫字時用手指轉動筆管，則筆毫勢必由於轉動而扭起來，好像繩子一般，那就沒有筆鋒了。沒有筆鋒的筆畫，是不成其為筆畫的。

　　這是一個很重要的關鍵。宋朝歐陽修曾主轉指之說。到了清朝包世臣尤其堅主這一點。康有為隨包之說。包、康二位著書立說，流傳極廣。但在我個人的學習上，以前也曾吃過他們的虧，經驗告訴我，這是不正確的，我是不信從這一說法的。

　　在原則上是如此。其所以如此，是為了筆鋒伸展可以盡筆勢之所到。但有時偶爾碰到意外，筆鋒不順，須略一轉動（注意「略」字），方能使筆鋒順利時，也可機動地不主故常。不過，作為「法」，轉指是不能成為「法」的。

　　總之，我們不談執筆則已，若談執筆，則須不要爭奇立異，違背生理的自然結構，故作非常可喜的方法；而須平實易行。及其習之既久，熟能生巧，則不必言「法」，而「法」亦自在其中了。這即是「雜論之一」中所說「自有法入，得無法出」的意義。因為打破陳規，忘卻一切法，絕不是胡鬧，而是用法精熟如神，就好像無法一般。所謂「如神」，並非真有什麼玄虛的神鬼，只是自不熟習的人看來「如神」而已。從前譚鑫培唱戲往往「翻腔走板」，但至其終結仍舊一板一眼都從規矩上歸還。孔子說他到 70 歲便「從心所欲不逾矩」。我們領會寫字執筆之道，也應如此。

怎樣才能將字寫好？這是一切初學寫字人的第一個問題。我對此問題將首先答以四字「必須懸腕」。

這樣不免有人要問：「不是首先要求執筆正確嗎？」答曰：「固然不錯。但執筆方法何者始為正確，尚有爭論；而主張懸腕一層，則任何書家教人，幾乎是一致的。」

不過關於懸腕的解釋，卻不定人人相同。有的人主張必須將右臂整個提起。有的人卻認為將右臂中的關節骨靠在案上，只要「腕」離開書案，也算懸腕了。甚至有人主張以左手掌覆於案上，而以右手擱在左手背上，使右腕部分也能離案，就算懸腕了。這樣左右手相交的方法，又名「枕腕」，意即為右手枕在左手。手雖「枕」，但部分離案，也算「懸」了。

當然，右臂整個提起，是最好的方法。這樣就可以「掉臂遊行」，揮灑如意。尤其寫大字，能如此，則筆筆有力。即使寫一寸左右的字，如寫扇葉之類，只要能提起右臂，則決無瞻前顧後，怕袖口拂污了已寫未乾的行次之感。不過寫很小的字如蠅頭楷之類，則並不「一定」要提起右臂，即使將右關節靠在案上也可以的。總之，要看所寫的字大小尺度而定。小字所需要的筆鋒運動範圍較小，自然不「一定」要提起全臂。這樣便活用了方法，而不是死守規矩。但這需要一個先決條件，即是能夠懸腕，方可活用。換言之，不要只會靠在案上，而不會懸腕，卻以這樣也是懸腕為藉口。

至於以「枕」腕為「懸」腕，卻是不敢苟同的。這種方法，在中國以及日本，許多寫字的人都如此實行。在他們「習慣成自然」，也許認為是最方便的。但在我看來，這種方法是不方便的。右手「枕」在左手上，如何可以運用自如呢？

再就何以必須懸腕，說明幾句。將右臂提起執筆作字，是一種肌肉運動，是一種增強臂腕力量的鍛煉。這種運動、鍛煉，是很容易的。最初會覺得手臂提起來就酸痛。寫出來的筆畫曲如蚯蚓，非常難看。但，酸痛不會太厲害，必須忍耐。難看就不要給人家看。努力用功，頂多半年之後，肌肉力量逐漸增強，自然不覺酸，筆畫也自然逐漸圓勁。從此以後，便打定了寫字的基礎，何樂不為？若連這一點耐心、一點勇氣、一點勞力都不肯付出來，欲將字寫好，天下哪有這樣投機取巧的便宜事？

　　能夠執筆，能夠懸腕，便解決了寫字的最基本的問題。原不須再說什麼話了。但剩下來的還有如何用筆（或名運筆）的問題。筆如何用法？簡言之，直筆橫下，橫筆直下而已。能將手上的一支筆運用自如，寫字的能事，盡之矣。這一切進程本來應由學寫字的人自己去參究、去體會的。別人縱然說得非常詳盡也無多益處。所以不須再說什麼。但其中關涉到一個「中鋒」的問題，因此，略為談及似乎不無益處。

　　所謂「中鋒」，自來也有各種不同的解釋。要說清楚，非另撰專篇不可。簡言之，即是能使筆鋒在點畫中暢行之謂。筆毫一定在點畫中，這容易懂。但筆毫在點畫中，不等於說筆「鋒」也在點畫中。所謂鋒者，即指筆毫的尖子。書者能使每一筆尖子皆能盡到它的功用，而無一根筆尖在其中受到扭結、受到偏枯，即為能用中鋒。但有許多人認為只有筆管垂直了寫出來的點畫，才是中鋒。這就是所以要說明的地方。

　　我不以為筆管必須垂直了才寫得出「中鋒」。我自己的用筆就是很多像垂直的。但運用之際，筆管必然會左右傾動，不

可能垂直。這是一試即明的。所以寫時筆管傾動，而使筆鋒全部得力，能在點畫中暢行，才能叫中鋒。因此，談到用筆有「導」和「送」之說。如若以管向左側為「導」，則右側為「送」；如以右側為「導」，則左側為「送」。總之是說明用筆時的筆管傾動狀況，而其目的則在使筆鋒能夠在點畫中暢行。筆鋒能暢行，點畫才有意態。若就一畫來講，則自首至尾，必然有其行程。在行程之中，筆鋒與紙之間，接觸必然有高有低。此即「提」「按」作用。

十　如何臨習？

在一次書法講演會上，有一位聽眾問我：「寫字不學古人的碑帖行不行？」我當時是這樣回答的：「行！但另外卻又發生了經濟時間的問題。完全不學古人，完全憑自己去寫，是最足以發展創造性的。不過，想想書法發展到今日，已經多少年代了！並且不是一二人的創造，而是悠久的智慧累積！單憑一人去『創造』，而且只憑這麼短短的三四十年！為什麼硬不去接受優良的傳統？為什麼不在這個基礎上加入個人的努力？為什麼偏要去做『始製文字』的大傻瓜？」於是乎大家都笑了。

我相信像上述那位聽眾的青年朋友，還是不少，故舉此故事，以說明寫字必須先學古人的法書。因為只有這樣方有入處。再多說一句蛇足之言，就是決不能一輩子學古人，專在古人腳下討生活。那叫做「奴書」。

北宋　蔡襄《離都帖》

那麼，接着便必然要發生怎樣去學古人的問題。

學古人書法的正規方法是三套功夫同時並舉的。那便是「鈎」「摹」「臨」的三套。何謂「鈎」？那便是將一種透明或半透明的薄紙，蒙在古人法書真跡的上面（古人是用一種「油紙」，現在各種程度的透光薄紙很多），用很細的筆精心地把薄紙下的字跡一筆筆鈎描下來，成為一個個的空花樣的字。這叫作「雙鈎」。鈎好之後，再精心地將空處填滿，成為真跡的複製品。這叫「廓填」。此為第一套功夫。何謂「摹」？便是將紙蒙在前項複製品之上，照着一筆筆地寫起來。現在小學校學生習字用描紅本的方法，即為「摹」書之法。此為第二套功夫。何謂「臨」？臨是面對面的意思。書法中的「臨」，即是將真跡（此處作為「底本」的意思，所學的碑帖，即是底本）置於案上，面對面地學着寫。寫時只用白紙，而無須再蒙在鈎出的本上；也可以仍然蒙着，以期「計出萬全」。

以上這三套功夫，連為一大套，是學古人法書最準確、最迅速的方法。前輩學書都是這樣的。這三套功夫同時並進，是保證寫字成功的有效方法。我們現在學寫，能嚴格用這種方法訓練自己，乃是最好的。這方法看似死笨，實際卻最聰明便捷。因為我們的視神經是有錯覺的。我們看一個字的結構，自以為看得很仔細很準確了，實則不然。如若將紙蒙在原件上照描一道，便能立刻證明單單靠「看」還是不精細的，離開實際還是有很大距離的。只有做了「鈎」和「摹」的兩套功夫，方能準確地記住了古人法書的實際結構，以及其起筆、收筆、轉筆等的巧妙處。只有這樣方能「入」。

但是現代的生活情況畢竟和古代不同了。我們有許多事必

唐 柳公權
《奉榮帖》
（拓本）

須去做，因此不能不設法節約光陰。再則現代印刷術昌明，古法書真跡很快地便有千萬本的複製品。我們不像古人求一兩行法書真跡那樣難。因此「鈎」的一套功夫，可省則省。「摹」則最好不要省，實在必要也可以省。例如，我要學歐陽詢的《皇甫君碑》，便可向書坊買同樣的兩本來，拿一本拆開，一頁頁地用紙蒙着作底本；而以另一本置於案上作臨習之用。

既然為了適應現代生活，採用省約的學習方法，則特別要注意萬不能再在「摹」與「臨」的功夫上省約了。

學書時，字的大小，也有些關係。最初不要寫太大或太小的字。大約一方寸最好。這樣便於放大，也易於縮小。寫時，最好學兩種：一楷一草（或行書）。這樣寫進步快。因為楷書與草書是「一隻手掌的兩面」。同時學楷與草，對於筆法的領會是非常之快的。以此之故，每日不必寫得太多。

最後，也是最要緊的，寫字必須有恒心；如無恒心，不如趁早不寫。俗語所說「字無百日功」，作為鼓勵之語是不妨的，作為真理則確乎是謊言。大抵，寫字至少要二三年不斷地努力，方能打定初步基礎。因此，凡是好虛名的、求近功的，趕快走別的路。每天不妨寫少些，但要不斷。

「我應該學哪一家？」這又是一個常遇到的問題，因為這是有志學寫字的人的最實際的問題。

各書家答覆這問題也不一樣。有的把這「家」字看得很廣泛，連說不出書者姓名的古碑也算進去了。他們認為應該從篆書（包括甲骨、金文及秦篆）寫起，逐漸寫到楷書。這樣可以窮原竟委，當然好。但路太遠了些，尤其離開實用。有的主張從漢碑寫起，有的主張從六朝碑寫起，有的主張從唐碑或宋、元碑寫起，都各有其理由。對於這些我都不反對。

對於青年習書者而言，我是勸他們寫唐碑的。不巧的是康長素（有為）先生所著《廣藝舟雙楫》特別寫了「卑唐」一篇。我的說法恰好與康公相反，其理由不能在此詳辯。但也可以略舉如下：一是楷書大成於唐代，學唐碑可以上窺六朝以溯秦漢；二是兼顧了實用；三是宋以下的真跡流傳尚多，可以無取於碑刻，且宋元楷書碑刻與唐碑規矩相去太遠，用同樣功夫，不必取法乎下。

我所謂的「家」，是指有姓名可考的書家而言。在唐碑中如虞世南，如歐陽詢，如褚遂良，如薛稷，如顏真卿，如柳公權，任何一家都可以學（若仔細分來，則須詳為敍論。憶《大公報》「藝林」曾刊有石峻先生所作論顏及柳書的文字，極為切實。似此等文字，對於學寫字的人相當有益）。有志者可以到書店去自己選擇所喜愛的一種楷書（注意：只是「一」種），從此便專心學下去。如若有年老的書家前輩陪去更好。此外還有各種唐墓誌，或一般叫作小唐碑的，也可學。甚至宋、元碑也可學。有人一定要喜歡學董其昌、邢侗，甚至學清朝的書家，我也不堅決反對，雖然覺得可惜。

於此有最重要的一語，即是選定之後，萬萬不可再換來

換去。初學寫字最易犯的病，同時也是最絕望的病，即為換來換去。這樣不如不寫。總之，必須堅決拿一家作為我的看家老師。學的要少，看的要多。「掘井及泉」，一個恒字，是一切成功的條件。

此外，寫楷書的同時，可以兼寫一種草書或行書。這樣可以增加一些趣味，尤其可以由此悟出楷書與行草書的筆法一致之處。

能夠天天寫，自然極好。偶有一二日間斷，也不要心焦。但必須像打太極拳一樣，要「綿綿不斷」。雖在不寫之時，心中也要存有「書意」。因此，與其一天寫一千字，又停三五天一字不寫，不如每天寫一百字，「綿綿不斷」。

最後，寫字的進步，決非一帆風順的。每當一段時期，十分用功之後，必然遇到一種「困境」。自己越寫越生氣，越寫越醜。這是過難關。必須堅持奮發，闖過幾道關，方能成熟。凡「困境」皆是「進境」。以前不是不醜，因未進步遂不自知其醜。進步了，原來的醜才被發現了。越進步就越發現。這時，你已經登上高峰了。「送君者皆自而返，而君自此遠矣！」

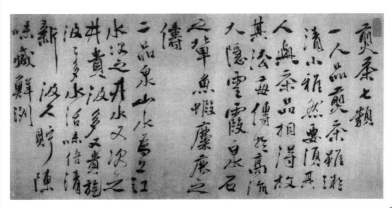

明 徐渭《煎茶七類卷》（局部）

十二　書牆的楊風子

北宋人稱述畫家，每喜提到楊凝式與李建中。這在我們不難理解，因為正如同我們每喜提到何紹基與翁同龢，由於時代接近之故。楊、李在中國法書史上的地位，筆者已有簡述。楊年代較李更早，茲專談之。

楊凝式字景度，華陰人。據《舊五代史》說他卒於後周世宗（柴榮）顯德元年，年八十五。但他自稱「癸巳人」，則是生於唐懿宗咸通十四年。如此核算，只有 82 歲。史書又說他在唐昭宗朝登第。據此，他生平事跡與年歲才可勉強配合得來。否則他應該生得更晚一些。

他父親楊涉是個膽小的人。在唐昭宗的兒子輝王即位之時，楊涉拜了宰相，就哭着對家裏人說：「我不得脫禍了！」果然逢到朱溫篡位，楊涉身為宰相應該送傳國璽去給朱溫。這時，楊凝式對他父親說：「大人為宰相，而國家至此不可謂之無過；而更手持天子印綬以付他人保富貴，其如千載之後云何！」那時朱溫的密探到處佈滿。楊涉聽得駭極了，罵他道：「你要滅我的家族了！」據說從此以後他就「風狂」起來了。

但，以他的家世地位，他還是不能不做官。這樣經歷了五代篡殺相尋的「皇朝」，他雖屢請「致仕」，卻仍不能逃去一大串位望很高的職名——「少傅」「少師」「太子太保」之類。

不過他的生活是清苦的。他住在洛陽很久。那些當時的權貴們，每在他貧窮最甚的時候去周濟他。他收下財物便散放了。曾有朋友看到他家裏人冬天都缺衣，送他一百匹絹、五十兩棉。他拿來送給僧廟裏去了。

他的詩筆很清麗，但他卻好寫「打油」詩。他一天到晚瘋瘋癲癲，不是遊山就是遊廟，時常把些「打油」詩寫在牆壁的

缺口邊。字體奇奇怪怪，人家多不識得。他署名常不同：「癸巳人」「楊虛白」「希維居士」「關西老農」等，不一而足。

由於他是一個「風子」，他雖以玩笑態度對付當時貴人，卻不至於被判罪名。當他必須進官府的時候，無論車馬他都嫌「慢」，於是他就步行了去，官吏徒步在當時是失儀的！當他出遊時，僕人問他：「要到何地？」他說：「要到東邊的廣愛寺去。」僕人如若說：「不如西邊的石壁寺。」他就說：「姑且去廣愛寺。」再若僕人堅持，他就會舉起鞭子好像要打僕人，卻說：「姑且遊石壁寺！」

這一串「風狂」故事加上他所寫出的離奇字形，全面地反映出封建亂世中，作為一個有正義感的知識分子的深刻悲哀。要欣賞他的書法，須先從這一角度去研究。

關於他的書法造詣，可從蘇軾的評論中看出。蘇說：「自顏柳氏沒，筆法衰絕，加以唐末喪亂，人物雕落，文采風流掃地盡矣。獨楊公凝式筆跡雄杰，有二王顏柳之餘。此真可謂書之豪杰，不為時世所汩沒者。」蘇氏之外，如王欽若、米芾都以他繼承顏真卿。黃庭堅更說：「余曩至洛師，遍觀僧壁間楊少師書，無一不造微入妙。」又說：「由晉以來，難得脫然都無風塵氣似二王者，惟顏魯公楊少師彷彿大令爾。魯公書今人隨俗多尊尚之，少師書口稱善而腹非也。欲深曉楊氏書，當如九方皋相馬，遺其玄黃牝牡乃得之。」這種評論對於趙宋元豐以後的書派很起了實際的作用。「顏楊」並稱從此而起。

可惜的是他的字跡多在牆上，容易損毀；因之真筆至今極為難見。現所知者，有《盧鴻草堂十志圖》後面他的「跋尾」一件；有《韭花帖》一件；有《神仙起居法》一件；有《夏熱帖》

一件（還有董其昌說的他所寫一首詩，但此件不知在何處）。

即以這四件比較，《韭花帖》是最規矩的，《夏熱帖》和《神仙起居法》是最放縱的。《草堂十志圖跋尾》則在行書中尚可看出他與顏魯公筆法的淵源。由此，我們得以知道他的筆力確與顏不相上下。因之可見從這裏放縱開來，便成為《神仙起居法》和《夏熱帖》的自己面目，而與顏不像了。因之更進一步可見奇奇怪怪，種種不像，皆只是表面的變化，而筆法才是內在的根基。這道理正和張旭、懷素的草書相同呵！

從《韭花帖》中，可以清楚看到他的用筆謹嚴處，也如張旭的《郎官石柱記》。帖中一點一畫都用《定武蘭亭》方法，不過比其更瘦，更近於歐而已。《韭花帖》更有一特點，即分行佈白的新方法。古人寫字，每字上下相隔不太遠，每行左右相隔也不太多。惟《韭花帖》上下左右相隔特疏，成為一種鬆秀明朗新格局。

這一竅門被後來的董其昌勘破。董既悟解，又特更加以誇張，便成為董書的一種特殊面目。由此也可看出董的用功心細來。大凡用功的人精神專注既久，必有豁然開朗、渾如觸電的一日，其新創作即由此而生。這即是由量變到質變的一刹那。一切的開創，不能無所因襲；若只死於因襲，則開創之路無從而起。董的這一新貌影響至今不絕。我們大家都因襲得久了，應該多用功，好創出新境界來了！

關於《夏熱帖》及《神仙起居法》，非此短文所能盡，當另談。惟《神仙起居法》草書真跡之後，有一段楷書釋文，釋到楊凝式的名字為止。但最後尚有一個字未釋。有人以為這不是一個字，而是一個「花押」，所以不釋。此亦可備一說。但筆者仔細參詳，以為是一個「寫」字。姑附釋於此，以俟博雅教之。

我們若就唐宋兩朝的書法作一比較，那可以毫不猶疑地說，整個北宋和南宋的畫法遠不及唐朝的標準。其所以衍成這樣事實的原因，大概起於如下的兩個方面。

第一方面，由於五代以來的喪亂，使社會上各階層的生活大大改變退步了。作為當時社會中堅的士大夫階級，雖然仍舊是當權派，但實際條件已遠不如以前優越。經濟生活一時未能恢復和增高，因而影響到文化生活的降低。士大夫們的心思範圍，只能局限在當時的實際要求之內，其餘一切只好任其苟簡。他們對於書法都不大崇尚了。而且晉唐以來的法書真跡，多經喪亂而散失，根底也虧了。當時歐陽修即曾說：「書之盛莫盛於唐，書之廢莫廢於今。」又說：「今士大夫務以遠自高，忽書為不足學，往往僅能執筆！」這些話反映了當時的實情（所謂「遠」者，實際上是避而不談）。

第二方面，《淳化閣帖》的摹刻拓行，也是宋朝書法趨於下降的起點，並貽留給後代不少毛病。宋太宗喜歡寫字，叫侍書王著選輯古先帝王名臣墨跡摹刻了十卷法帖。這王著眼光很低，把許多偽帖選進。但法帖卻大大流行起來，從此便成為我國所謂帖學的始祖。換言之，自從有了法帖，便將學書必求真跡的優良傳統打破了，因之筆法也就由於看不出而逐漸消亡了。誠然，法帖不是完全未起過一些好作用；但將功折罪，功績不如罪狀之多。

不過，我們若從另一角度看去，則由於歷史的衍變，在兵戈窮困之餘，經過休養生息，宋朝書派卻生發出另一種新局面和新趣味。論其接受優良傳統方面，雖確乎差些；論其自我發揮的方面，倒也確乎很有可取。歷來談宋代書法的都以蘇、

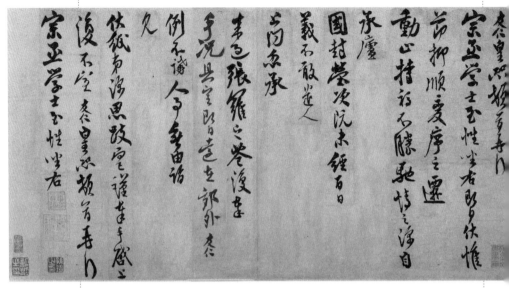

北宋 米友仁《動止持福帖》

黃、米、蔡四家為代表。我們就其對二王的淵源講，對後世的影響講，承認這種看法。這四家之中，如若就接受傳統的面目而言，蘇、黃接受得少些，可算新派；米、蔡則接受較多，可算舊派。但若就接受精神趣味而言，蘇、黃所接受的傳統，似乎還更多一些。這樣，蘇、黃就得算舊派。所以，我們理解這「新」與「舊」的觀念，也不可機械地去體會。這一點是問題焦點所在，下文當再申述。

　　再則蘇、黃、米、蔡都是北宋人。以這四家代表趙宋書派，不是說南宋沒有書家。即在北宋，四家之外，重要的書家也還不少。在宋初，由南唐來的徐鉉、徐鍇兄弟，以及那位著《汗簡》的郭忠恕，都以文字學家而善於篆籀。其餘以楷、行、草著名的如杜衍，蘇舜元、蘇舜欽兄弟，林逋，范仲淹等都

292 •

是各有面目的。南宋第一個皇帝高宗（趙構）更是一位非常重要的書家。此外，如吳說、朱熹、姜夔、吳琚、虞允文、范成大、陸游等也各有千秋。不過就書法主要潮流看來，說到這四家便可例其餘了。

我們所根據為新舊分野的，是看其接受優良傳統的多少而言。所謂優良傳統，大概在兩方面：一是字形，二是筆法。而在字形與筆法之外（同時，又不脫離字形與筆法之間），使人感覺到有一種表現生活的精神與趣味的東西，更為重要。所謂四家的新舊以此為分別，而其所以難於體會也就在此。我們所說的那一種「東西」，似乎玄虛，然卻屬實在。要體會到這種「東西」的實在，須從字形和筆法引進，加以深刻的思維（思維也是實在的），方能確知其如此。

說蘇、黃是新派，在表面上很容易看出，為的是他們二家都寫得一種截然不同的新字形。但蘇、黃之間又有不同之處。蘇是不甚講筆法的。他自己就說「我書意造本無法」，「苟能通其意，常謂不學可」。這都證明蘇不以古法自誇，可謂形與筆俱新。黃則字形雖新，但用筆卻力求古法。他不滿於他自己早年的字的「痴鈍」。他晚年看到長年蕩槳（長年是船上的工人），才說「乃悟筆法」。他並且以得到《蘭亭》筆法（不是字形）而自喜。

抑有進者，蘇、黃學問廣博，胸襟闊大，識解深遠。他們在生活中，領悟到晉宋人的那種「蕭散」趣味（見蘇、黃自己所述）。他們能將這種趣味，從筆畫中表現出來。這是極不易到的。黃讚美蘇「筆圓而韻勝」，又說「東坡真行相半，便覺去羊欣、薄紹之不遠」。而黃的平日論書標準，以及自己所追

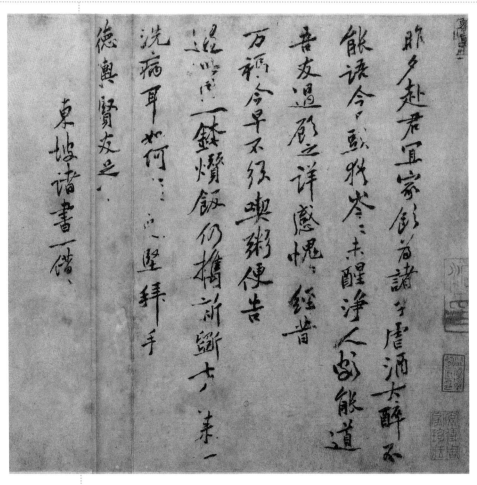

北宋 黃庭堅《君宜帖》

求的，就是這一種「韻勝」。他所極力反對的也就是一種庸俗
化的「俗韻」。他們二家是由這一方面與二王接近的。從這一
實踐，流露在他們的筆畫間的風格，雖以米芾那樣精通古法的
人，相比亦有不及。若就這一意義講，蘇、黃反而更舊。

談到米、蔡二家，米學古人的筆法最用功。並且由於這原因，人家笑他是「集古字」。因此他屬舊派，毫無可疑。蔡襄則完全由褚、薛入手，其字形筆意，很自然地與顏魯公同一風格。蔡字當然也是舊派（連李建中都被認為是「尚有先賢風氣」的舊派）。

　　然而，他們接受優良傳統到此為止（這不是說他們不好）。米由於太熟於古法，太內行，太愛顯神通，所以出了毛病。黃山谷讚美他，但說他「似仲由未見孔子時風氣」。明朝吳寬說他「猛厲奇偉，終墜一偏之失」。蔡則字形上雖然似顏，但卻筆筆精心要好，翻出許多花樣。他的字像一位珠光寶氣的少婦，體貌端嚴，而卻時有秋波一轉。米芾說他「如少年女子體態嬌嬈，行步緩慢多飾繁華」。黃山谷也說他「時有閨房態度」。元朝趙子昂也以「周南後妃」來比擬。這都是說他雖近於顏，卻絕不像顏字那樣氣魄雄偉，天資豪宕。

　　米的「猛厲」也好，蔡的「嬌嬈」也好，總之都是反古法的。這不是單從字形上說的事。在這意義上，米、蔡反而是新派。

　　這四家是代表趙宋書派的，同時也表現出其所以與唐朝書派及更前期的書派之淵源和差別的所在。這篇小文只能極簡略地敍述他們之間所代表的新舊意義。至於他們每一家影響到後世的特點，以及他們各自學書的具體事實，限於篇幅不能詳引。有機會再別作專篇討論。

前輩有句話說：「書法隨世運升降」。這句話是合於客觀事實的。它的意思是說書法屬文化總和中的一個環節，而一個時代的文化高低，不能不取決於那時代政治和經濟的情況。

在唐朝書家顏真卿和柳公權的一生中，已皆屬強藩擴展政治動蕩之時，已入於唐人書派的尾聲了。由此入於五代極亂的時期。直至宋太祖勉強統一了中原，到太宗太平興國年間還不是十分安定的局面。自此以後，才有可稱為純宋人的書派。從五代到宋初一共不到八十年的期間，中國書派的絕續期間，我們以為楊凝式和李建中接續了這一期的書派使命。雖然他們完成其使命，但並不怎樣太有聲勢。楊凝式當別為論述，現在略談李建中。

李建中，字得中，祖先是京兆人，他小時卻生於蜀，因為他的祖父是前蜀王建的佐命功臣。宋太祖乾德三年平後蜀，他隨母親遷到洛陽，愛其風物，從此久居。他從小好學，太平興國八年登進士第。真宗大中祥符六年他死了。《宋史》本傳說他年六十九。

他是一個早年有抱負的人。太宗時，他曾「表陳時政利害，序王霸之略」。太宗似乎也很看重他，並「引對便殿，賜以緋魚」。但不久他卻坐事降官。此後，他看清官場，變得恬淡了。他在朝廷和外州轉官多次，三次「求掌西京留司御史台」。因此他在洛陽造了園池，號曰「靜居」。後人也因此常稱他為「李西台」。

他愛作詩，善書札。《宋史》說他「行筆尤工，多構新體，草隸篆籀八分亦妙，人多摹習爭取以為楷法」。他曾手寫郭忠恕所著《汗簡》，皆是蝌蚪文字。由此可知他是精於字學的。

他又是一位收藏家，多蓄古器名畫。他的相貌「雅秀」，與楊凝式的「顳眇」貌寢不同。但在書法上，他是佩服楊凝式的。他有一首《題楊少師大字院壁》詩云：「枯杉倒檜霜天老，松煙麝煤陰雨寒；我亦生來有書癖，一回入寺一回看！」他的字跡傳世的也不多。三希堂所刻的《土母》等帖，真跡尚存。我們以為像《土母帖》那樣的筆畫真是「枯杉倒檜」，正如他讚美楊氏的一般。

他的書法淵源，有人說是學王獻之（黃伯思、王鏊），有人以他與林逋相比（蘇軾、楊維楨）。我們相信他是學歐陽詢的。但他雖學歐，卻不流入一般學歐的寒瘦習氣。他從歐得筆，卻是變得肥一些。我們以為這正是他善學古人、善於變化的優點，正所謂「繼承了而又發展了」的。從這一點看，也可理解《宋史》所說的「新體」是指的什麼。黃庭堅說他「肥而不剩肉，如世間美女，豐肌而神氣清秀者也」。又說「建中如講僧參禪。其字中有筆，如禪家句中有律」。所謂「有筆」即是得筆法的意思。這種評論是極為入骨的。

但是如黃伯思、宋高宗等人卻很鄙視他的書法。這種議論，從更高的標準來講，也有道理。唐人書派到了末期是很衰疲的。從五代到宋初，由於正確地反映了當時社會的文化情況，這一期書派不能不比較卑弱。不過，若從實際書派趨勢在當時所能達到的程度來看，李建中是最有成就的。蘇軾說：「建中書雖可愛，終可鄙；雖可鄙，終不可棄。」這就公允地評定了他的地位。當時的歐陽修，和後來的吳師道、趙孟頫都說他有唐人餘風。就連罵他的黃伯思，罵完了也不能不承認他「尚有先賢風氣，固自佳」（見《東觀餘論》）。

• 297

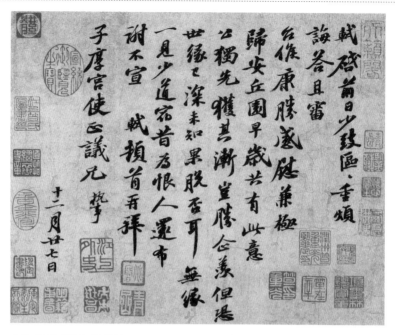

北宋 蘇軾《歸安丘園帖》

　　所以，就宋朝人來說，他是接續了唐朝（實際是接續了楊凝式）得到先賢風氣的。從他之後才開出宋朝的書派來。《宋史》所說的他的「新體」，無疑是帶起了新潮的墨海波瀾的。

　　試再就《土母帖》為例，略說他書法的特點，但恐筆者一知半解，猶不免把燭叩之譏耳。（一）最引人注目的是他下筆的朴質自如，並不要矜才使氣，只是平淡地寫去。（二）雖然如此，他一點一畫，落筆提筆，決無絲毫不交代清楚的地方。例如，「是新安門所出者」一句的「安」字，從第一筆的點，轉到第二筆的鈎，再轉到第三筆女字的一斜直。其轉折處，筆鋒清楚異常。這樣連下去，到女字斜直的第一彎再踢上去，轉

到女字的第二個斜直的頭上，再轉到踢到女字的一橫的頭上。這些轉筆圓而無跡，但仍是非常清楚。由此一橫轉到收筆處，順流而下，隨即圓滿地收束。又如「者」字第一筆，小橫的收處提筆向上踢去，連到第二筆小直的起處方輕輕落筆，再重落下去成為一直的整體。如此分作兩次落下，則其用筆之跡異常明顯。(三) 這不過偶舉一二例。實際上每字每筆起落皆是如此，細心體會，自悟筆法。(四) 這些筆法，是我們為了分析的方便，才說清楚了的。在他寫的時候，則熟能生巧，其間沒有千分之一秒的遲疑思索時間的。(五) 歐陽詢書除了筆法斬截之外，更以字形的奇險和筆畫的堅瘦為特點。但《土母帖》則除了筆法清楚斬截與歐一脈相通之外，卻是字形平正，而筆畫稍肥。這即是所謂的「新體」。但其中如「訪尋」的「尋」字、「有成」的「成」字卻仍是歐字的瘦勁字形。(六) 他不避俗體簡體（注意，他是一個文字學家），在書家的立場，只講筆法，不問字體。例如「商」、「舊車」之「舊」、「佊」等字皆是（佊字實際是古彼字）。(七)「春冬」之「春」字是經過改寫的。我們細玩其改處的下筆皆斬截清楚。古人改字之法，多是在寫錯的字上另寫一個。其筆畫絕不將就原來的字。故能筆畫清楚，不相繳繞。細看這些地方，可悟筆法。再看《蘭亭集序》上改處，即可參證。古帖中似此者極多。

十五 漲墨

漲墨是字形中滲出筆畫以外的墨沉。由於筆中所含的墨汁甚多，或筆畫之間的距離較近，一些墨沉容易在其間滲出。其更大的原因則是紙與墨不相配合，以致如此。在熟紙上寫字滲出墨沉，往往由於前兩種原因；在生紙上，則往往由於後一種原因。生紙質鬆，蓄水量極小。筆一着紙，即滲出墨沉（所謂熟紙即紙張成形後，又經加工製過的；生紙則未）。

這種滲出的墨沉，使筆畫不清，鋒鍛不顯，本是寫字中的失誤、毛病。但在書史上還是有些書家有意作出這種形狀來，一般稱之為漲墨。這好像犀角中的「通」，瘰木中的「瘰」，因病成妍。在書家則以此為新面目，極為履險如夷、因難見巧了。

不僅寫字如此，中國畫中，許多畫家好用生紙，使得墨沉滲出，在其滲出的範圍有遠有近之中，露出淺深的墨采，以增長畫的生動氣氛，而求其效果的更有情趣。尤其明代以後，釋道濟以下，更多相習成風。至於畫家，則以清代的包世臣為首，以至一些學「包派」的人們，幾乎更以「不避漲墨」為書派的特色。其中最後一位，恐怕要數康有為了。事實上他們不是「不避」漲墨，而是「提倡」漲墨的。這其中共同的一點即是用長鋒筆，用生紙。長鋒筆含墨特多，生紙蓄墨特少，求其不為漲墨而不可能。因此之故，當「包派」盛行之時，如若不會用生紙和長鋒筆，幾乎便被人笑為沒有寫字起碼資格。同時還有一個間接影響，足以推波助瀾。那便是學漢碑和北碑的風氣與漲墨有些關聯。無論漢碑北碑，都是有殘缺的。其筆畫最易與「石花」（石花乃碑石殘缺處）相連，而模糊不清。有一些寫字的人僅知在形狀上摹仿，連石花和筆畫也一並仿去，以

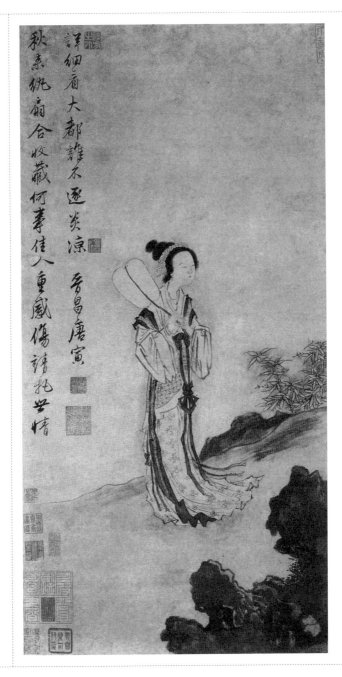

秋來紈扇合收藏　何事佳人重感傷　請託無情　詳細看　大都誰不逐炎涼　晉昌唐寅

明 唐寅《秋風執扇圖》

為這樣才「古」。不幸的是漲墨恰好供給了這種不正確的摹仿方法以方便。

　　畫家用漲墨（或放寬名為漲色吧），是合理的。為的作畫需要渲染（但如李伯時畫馬之類，則純以「有起倒」的線條為主，渲染就破壞線條了）。寫字則不許渲染。字的形體和精神全仗筆畫（線條）表現。若漲墨臃腫，筆畫漚漸，憑了一塊黑墨團，從何表現字的精神和形體呢？其所以仗筆法表現的道理，正是由於寫字完全運用筆法。筆法原極簡單，而其變化則不可思議。各種形體俱由此出，換言之，各書家的特點和功夫高下俱由此出。無論北碑南帖均無例外。這種論證，尤其由於近年實物被發現日富，而愈加確定了。自來卓越的書家，真積力久，究竟堅固，從無靠漲墨的戲法嘩眾取寵的。因此，漲墨的作風不足為訓，而應以為戒。

博與約是兩個對待矛盾的名辭，而為相反相成的原則。昔日顏淵以此讚美孔子的教育方法說：「夫子博我以文，約我以禮。」這個原則應用範圍非常廣泛。單就學書而言，也是最要。

練習書法需要長期努力。在古代社會，日常生活和所要勤勉的工作比現在簡單得多，尚感必須擠出工夫。現在社會之事日繁，光陰更迫，更不易隨意安排。若只是貪多不專，定無成功之望。因此，「約」的重要性更突出了。

近代康有為是一位長於作文的高手。他很容易將文學中的誇張說法來說書法。他的論書著作《廣藝舟雙楫》，文字奇麗而奔放；但談及切實具體的技術方面，則不免妄誕。即如他說臨碑，就主張「博」。他說期年之間要臨千碑。試照他的辦法，一千種碑，一年要學完，則是每月要臨 82 種以上。每日要臨兩種以上。這樣馬不停蹄，謂之「抄碑」或者還可以，謂之「臨碑」，試問何人可以入門！

我們與康有為不同，只老老實實根據學書過程的必要，主張以約為基，以博為輔。具體說，即是在初學時，先選定一種切實學下去，做滿了手的功夫，即臨摹也。選定的這一種無論是碑也好帖也好，自己喜愛的也好，經過高明師友商定的也好。選定之後，便以此為看家的老本營，決心先寫六七十遍以至百遍；決心不更改。這第一步基本功夫做穩了再說美醜。最多再加一種，乃是草書。加一種的目的，是為了在同時實踐中，認清了楷隸（兼及於篆）和草書的用筆原是一貫相成的，於學書的根本理解有大益，且對實用有益。再說一遍，好了，不能再多到第三種了，至少在此階段中，千萬不要更換了。

為什麼呢？因為學習一種碑帖，從不會到會，再進入精

明 陳洪綬
《致綺老道長
尺牘》

通，是有其必要的時間的。譬如炒菜，猛火灼油，一下鍋就夠。若做燉肉，則必須武火之後，再用文火。學書是燉肉之類，要麼不去學，要麼耐心學。但青年初學，耐心的少，短視的多。三日打魚，十日曬網。動輒換碑帖，一輩子也沒有希望！語云「掘井及泉」。尤其在疲勞之後，掘到磐石令人氣短。但須知就在磐石下，便是取之不盡飲之甘香的地下水。鼓勇堅掘，磐石一穿，它就涌出了。

所謂以博為輔，大部分是眼睛的功夫，即是讀碑帖要越多越好。這和手的功夫不同而相輔。當然，高興臨摹，也不禁止，卻不拿來看家，只是開拓境界。這和臨摹，兩套功夫，相礱相摩，盡其正變，學書的要訣不外乎此了。

但在守「約」之中，也必須注意到自己的進程。先是守住這一種，次則盡可能地尋出我所學的是何人所寫，盡可能地將這一家所傳下的作品，按年齡作一安排，依次換學。這也是約中之博了。學這一家的第二種時，必較前容易，費時必較短。能盡這一家，再換一家。這又博一些了。此時自己必然已培養有了定力，必定會因其積學之久，自

北宋 蘇軾《書和靖林處士詩後》

然之功，創造出自己的家數了。凡創造皆由功夫積累中來，故一談優良傳統，必定即包括創造的因素。憑一人臆想亂動，不但是背棄傳統，並且嚴重地誣衊了創造。這又是博與約的重要意義。

　　普通人對於常常喜歡寫字的人，很容易給他們以「書家」的稱號。但若在鑒賞力較強的人看來，這其中還有嚴格的區別。只有寫字知道運用筆法者方能膺受書家的稱號；此外則或由於天資高秀，下筆有趣味，或由環境好，看過很多法書，無形受了熏染，寫字不俗，則被稱為「善書者」。這二者的界限在乎是否精通筆法而已。米元章常笑人不懂筆法。趙子昂極力主張學書要知古法。很多人認為子昂筆法承中斷之後，超過唐人直接右軍。這都是從正確的筆法角度做出界限的。這種界限尤其對於初學的人有大益處。

　　不過，若是孤立地只提出筆法作為學書唯一的源泉，卻不妥當。因為筆法畢竟是技術上的事。筆法運用起來變化無窮，其規矩原則卻極簡單。所以不是一件高級學問。若要在書法上取得高級成就，單靠運用筆法玩花樣，不但不夠，反而招損。因此知道書法的源泉大部分是在筆法之外的。自來評書的理論，認為苟非其人，雖極工不足貴。在許多「善書者」之

明　傅山《小楷〈心經〉》

中，差不多都是道德志節光明磊落的人。這便說明了原理的另一面。

在這一意義下，「書家」與「善書者」之間似乎又不需嚴別了。

最好說明這道理的例子，是顏真卿。以「書家」論，他是最能運用古法的新派大家。以字學與文學論，他是世傳的文字學家與卓越的文人。以做人論，他是有遠見有辦法而最後則成了為國捐軀的大政治家。有些人說，他所服務的還不過是封建的李氏王朝。不錯，但這是歷史的局限性。他的勃烈勇敢、慷慨就義的行為，實際上對於當時人民是有利的。凡此一切，從書法角度看，都是極重要的源泉。

除了像顏公這樣的例子之外，還有許多樸實的學者、民族的氣節之士等。他們躬行實踐，百折不迴。即以明末的顧炎武、傅山二人書法而論，顧先生即無「書家」之名。「書家」稱號對他似乎已經渺小了，但他的書法卻非常高古雅淡，自成

般若波羅蜜多心經
觀自在菩薩行深般若波
羅蜜多時照見五蘊皆空度
一切苦厄舍利子色不異空
空不異色色即是空空即
是色受想行識亦復如是
舍利子是諸法空相不
生不滅不垢不淨不增不
減是故空中無色無受想
行識無眼耳鼻舌身意
無色聲香味觸法無眼
界乃至無意識界無無
明亦無無明盡乃至無
老死亦無老死盡無苦
集滅道無智亦無得以
無所得故菩提薩埵依

面目。傅先生則性好書法，狂草小楷無不精妙，怪怪奇奇，駭人心目。今日面對他的草書，如觀大海波濤翻騰、魚龍起伏，神明於規矩，而又唾棄清規戒律。這都是我國文化書法範圍內最寶貴的遺產。豈曰善書者而已！

所以可以得出結論，我們應該登高望遠，廓大胸襟，取法乎上，赴以雄心毅力，期其堅實有成。

再則，為更年輕些的朋友說，凡學一碑一帖，最要先將碑帖中文辭內容儘量弄清楚，並進而研求書者的姓名及其他別號官稱和平生事跡，更求知道此碑此帖為誰而寫，說些何事。這是非常有益的。這事並非粗心浮氣的人所能做，必須虛懷好問。所以平常將語文課用心學好，是先決條件。

至於在舊社會中，貪官、軍閥、流氓、訟棍之流皆敢寫字。一班無識者也以為只要官兒做大了，錢積得多了，字也自然寫得好了，卻是完全另外一件庸俗事，是不值得論列的。

《蘭亭》是王羲之生平得意書，出於醉筆，最富天真。歷代學書者無不在此尋源取法，用下最大的功夫。為何本文只提「趣味」一端呢？這不是不主張用功，而是從臨摹之外加一方法。

《蘭亭》真跡據傳早已被唐太宗拿去殉葬了。雖然更有溫韜盜發之說，但到北宋已經只有拓本了。宋人對《蘭亭》無不重視的，藏的刻的聚訟紛紜。所以《蘭亭》唯一可學的路子沒有了。黃庭堅學《蘭亭》常為人所笑，說「不像」。黃卻正以「像」為病。他是在筆法上學，又主張將著名法書張開來仔細觀察玩索的。因之他所得的是筆法，至於字形他反不大留心。這就是他以「像」為病的理由。他有讚美楊凝式的詩云：「世人競學蘭亭面，欲換凡骨無金丹。誰知洛陽楊風子，下筆便到烏絲欄！」烏絲欄是一種專為寫字而織成的絲織品中的黑色直格子。如米芾的《蜀素帖》真跡，即是現在還存在的實物。他說那些摹頭描腳的人們學《蘭亭》，一輩子也尋不到換俗骨的金丹，不料楊凝式一寫就入格了！這就是從筆法入門，而不甚重視字形的功效。筆法原極簡單，但是必須心知其意，方能變化無窮。因此，我們不能不仔細用功臨摹，在字中去求細處，如趙孟頫便是好榜樣；卻更須博覽深嘗各種《蘭亭》的趣味，在字外去求大處，不但楊凝式、黃庭堅是好例，連趙孟頫同是好例（趙臨《蘭亭》甚多，細處極精密，大處皆不拘束於所法的拓本）。

為了在字外求《蘭亭》趣味，除博覽各種拓本及影印的摹本外（前輩云「《蘭亭》無下拓」，每種皆有其可玩索的趣味），除張之於牆、陳之於案外，還須再進一步，討究其由來以及有

明 王鐸《行草書試卷》

關王羲之的種種事跡。這樣趣味就更廣大些。這種離開書法的間接趣味，對於書法助益極大，越是年深日久，越顯其功。

　　姑舉例言之，相傳羊欣《筆陣圖》曾經記載「右軍三十三書蘭亭，三十七書黃庭經」。這記載如若不誤，取以與王死於升平五年，年五十九的記載考核其書學的進程，不是很有趣嗎？又《蘭渚集錄》云：「蘭渚之會合四十二人。右軍製為詩序，筆精墨妙，號為第一。後人誦其辭，玩其跡，拓其書，猶足以想其風流於千載。列傳言右軍自為之序。晉人謂之臨河序，唐人稱蘭亭詩序，或言蘭亭記，歐陽公云修序，蔡君謨云曲水序，東坡云蘭亭文，山谷云飲序。古今雅俗俱稱蘭亭，至高宗所御宸翰題曰帖，於是蘭亭有定名矣。」這也是一種資料趣味，由此再進一步，我們從《蘭亭》文辭中，推索王羲之當時的思想，以及他在實際政治上的主張，勘以他自己在行政工作上的事實，其中積極和消極兩面都有很大不同。何以發生了

這些矛盾？就不能不研究自劉曜、石勒以來到桓溫、殷浩，甚至他自己和王述之間的種種大小歷史背景。不如此，我們無從論世知人，自然也不足以深知他書法風格的特點。蘇軾自謂能了解晉人書中的蕭散風味。我們相信他不曾說謊。但了解「蕭散」，並不專限於蕭散的人，也許反而由於奔忙，才能了解蕭散。這樣思考，趣味的範圍就大了，書法變成了被了解的一小部分了，因之其了解書法的程度也更深了。

總之，我們不反對臨摹《蘭亭》（雖然有人一輩子抱着《蘭亭》不放，越寫越壞），但卻強調從字外去尋《蘭亭》的大處高處，強調臨摹之外，更加培養《蘭亭》趣味。

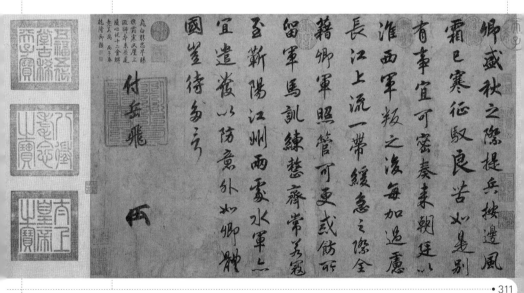

南宋 趙構《諭旨》

　　學寫字的人由近及遠，由淺及深，所走的路程無非從筆法開始，或從字形開始。這兩條路實際上還是一條路的兩邊，分不開的。不過筆法自昔皆流為祕傳遞相口授，因此未得傳授者摹習起來，只好從字形入手而已。總之，此兩條路同是求一個最後結果：要把字寫得美，最上的還要能透露出自己的胸襟。因此，妨礙這兩條發展路程的都宜謹戒。

　　在學習時，只要認真用功，積力日久，縱使從字形入手也會漸漸體味到筆法。縱然遇到良師益友，知用筆之法，寫字時不能無範本，則字形的結構亦自在其中。我是學習時首先注意筆法的，但不反對別人從字形入手，即因此故。

　　孫過庭云：「初學分佈，但求平正。既知平正，務追險絕。既能險絕，復歸平正。」可見寫字是要經過一段險絕之路的。但孫氏卻又說：「翰不虛動，下必有由。」又可見「險絕之路」是從「下必有由」來的，不是胡亂塗抹所能到的。因此，我們

元　趙孟頫《寫經換茶圖卷》

不贊成初學寫字的朋友們染上「下必無由」的好奇惡習。

　　一則，字的美也如人的美。一個人身體健壯，顏色光潤，眼明耳聰，舉止安詳，心思細密，智慧端敏，乃是美的標準。斷無將背上割去一塊肉，移植在右腮上，或是刺瞎一隻眼珠，而改鑲一大塊假鑽石，就可以算美的。我們把字寫得希奇古怪，那就算美嗎？那不是美，那是欺不了人而想以不用功的庸俗化方法來盜竊浮譽的醜行！

　　二則，自昔以來，不是沒有能手好奇的，尤其明朝人，幾乎每人都想創新體。此風直至明亡還有兩個特出的人：一個是傅青主（山），一個是王覺斯（鐸）。他們二人都是懂筆法的書家，天分高，筆法熟，卻到晚節，寫出一些怪草書來。字形由於點畫及結構的過分繚繞誇張，弄得滿紙陰陽怪氣。他們已經不足取法了。後來的鄭板橋（燮）更變本加厲，想以漢隸滲入歐陽詢，弄得脫了形。同時所謂揚州八怪，畫怪，字也怪的

元 趙孟頫《雪巖和尚拄杖歌卷》

甚多；如金壽門（農）寫的簡直不成字。清亡之後，亂七八糟，出了許多人。每況愈下，不欲多提了。

三則，說這些話的意思，不是說不要創造，而是不要硬造「怪胎」，更不要無志氣怕用功，亂塗一些「天書」來嚇人而已。因為無真本領而嚇人是嚇不倒的。「翰必有由」的本身就包孕了創造的。學寫字的事，就是一種要費工夫的事。譬如冬天下種，一定要過年春天三四月方能發芽；有的多年生喬木往往要二年工夫，條件都具備了，方能萌動。若無耐心，便可不去學。因為不會寫字不丟人。

此外尚有一些連帶的意義，不想多說了。我想以前半的泛論，細思後半的三要點，已經很能說明不必好奇的道理了。唯恨自己學力至淺，尚乞通雅君子教之。

有人說：「豁拳、打乒乓、音樂中的獨奏、雜技表演、外科開刀以及寫字等，都是手動作中最難的事。」這句話有意義、有趣。因為做這些事，每次連續動作時間，速如飛電，間不容髮，要求最高程度的純熟功夫。尤其寫草書，硬是紙墨一接觸，筆毫一動，不容再改，非將功夫練得純熟不可。其消極方面的意義即為寫字是寫，決不是描。所謂描字，乃是把字形寫成後，又在其點畫上用筆描來描去，意思想描得「更好」之謂。試想我們拉胡琴或小提琴，在每一小節奏中的任何音符上拉了一次又一次，然後再接下去一次又一次，那還成個什麼悅耳曲調！

細想描字的內在原因，還不僅僅在求「更好」而已。只要用心練習，雖然「上遊無止境」，必定逐漸進步，以至成家。而決不是描成家的。內在原因還是在既懶不用功，畏難不進，再加好名好利、欺己欺人的卑劣思想作怪而已。作怪既久，見怪不怪，習慣頑固，下筆便描。自己固成不治之疾，後生從而受病不知。因此凡有志學書的朋友，首先要立志戒絕此種卑劣習慣。一個人不會寫好字，不醜；描頭畫腳冒充寫字，真醜！

但，「補筆」卻是完全另外一回事。那是容許的（有時竟或是必要的）。所謂補筆乃是書家在已寫成的書件中，看出某字某處下筆或收筆處，筆鋒還未十分酣足（注意「十分」二字），鋒芒尚未跳躍入神，因而就其筆勢補上一小筆，使之精神增強姿態增勝之謂。這在細看草書真跡，尤可證明（碑碣中刻錯了的字，往往即鏟去，仍在鏟處另刻一次。因之在墨本中很模糊。法帖則在以前多屬傳摹轉刻，此等細處已不能刻出）。試舉孫過庭《書譜》序為例：「鍾當抗行」的「當」字，

其上橫畫起處補了一個小鈎形。「勝母之裏」的「母」字中間一長橫收筆盡頭，補一三角形。「是知逸少之比鍾張」的「逸」字最後一波盡頭，補一三角形，沒有合上原波，尤為明顯。「翰不虛動」的「動」字橫畫左、下筆處補一小三角鈎形，比之前述「當」字殆同一律。「翰櫝仍存」的「櫝」字木旁上橫畫在下筆處補了一筆，與原橫畫相連渾成，極富頓挫之趣，如一筆提按而出，非諦玩不辨。「蘭亭集序」的「蘭」字草頭，因下筆輕了些，與下半重筆不稱，乃連補兩細筆，與下調和，儼如飛白。若此之類舉不勝舉。其間有一共同特色，即是光明磊落地、大膽地補，而不是遮遮掩掩地唯恐人知地描。因為寫字畢竟是手的動作，而不是機器動作。偶然小小不到，在寫成之後自己檢查時，補上一二，也是事理的自然。有些地方甚至因病生妍。但補筆卻只能被容許，而不宜被提倡而已。

　　此外，尚有改寫。改寫者，寫錯了字改正之謂。我們現在改字，是將就原寫錯的字中之筆畫修改，改成之後勉強可識，原字既不可見，改本又很難成字形。古書家改字則是在原錯的字上，用重筆另寫，筆畫壯大蓋住原字。如《蘭亭序》「向之」二字，及最後重筆的「文」字蓋住原來的「作」字之類。關於這一些，以後有機會再細論。

二十一　吳昌碩的書法

吳昌碩在一首題「何子貞太史書冊」的詩中這樣自述（節錄）：

我書疲苶烏足數，劈所不正吳剛斧。曾讀百漢碑，曾抱十石鼓；縱入今人眼，輸卻萬萬古。不能自解何肺腑，安得子云參也魯？強抱篆隸作狂草，素師蕉葉臨無稿。

這裏，「曾讀百漢碑，曾抱十石鼓」和「強抱篆隸作狂草」這幾句話，概括地說明了他自己書法上的特點。他於書法用功亦極勤。早年在家鄉時，家貧無力購買足夠的紙筆，就在檐前一塊大磚石上用敗筆蘸清水習大楷。每天清晨認真摹寫，接連幾個小時，從不間斷。

他學楷書，起初從顏魯公入手，後又學鍾繇，打下堅實的基礎，然後進而習隸。在隸書方面，他早期以臨摹《漢祀

近代 吳昌碩《畫石詩》

三公山碑》為主，後來廣泛地觀摩了大量的漢碑拓本，又從中選出《嵩山石刻》《張公方碑》《石門頌》等數種，經常用功臨摹；同時也或多或少受到楊（峴翁）、鄧（頑伯）、吳（讓之）諸家筆法的影響。

中年以後，他在博覽大批金石文物原件和拓本的基礎上，擇定「石鼓文」作為臨摹的主要對象。其後數十年間，他就在這一方面鍥而不捨，持續不斷地深入鑽研。他在晚歲曾這樣自述：「卅年學書欠古拙，遁入獵碣成。敢云意造本無法，老態不中坡仙奴。」（劉訪渠（澤源）檢其師沈石翁手書蘭亭書譜索題）

他雖多年寢饋於「石鼓」，但並不以刻意摹仿徒求形似為滿足，他竭力設法搜集宋、明各代的精緻拓本，朝夕反覆觀摩，深入地領會它們的精神氣質，再參以秦權量、琅琊臺刻石、泰山刻石和李斯《嶧山碑》等的體勢筆意，因此，寫出來的石鼓文字凝練遒勁，貌拙氣酣，且能自出新意，形成一種迥異於他人的獨特風格。六十歲以後所作尤精，寓嫵媚於奇崛之中，圓熟精悍，剛柔並濟，更為當世所重。有人說他所寫的石鼓文字的最大長處在於：一幅有一幅的境界，能使人感到「熟中有生」，而不是一味甜熟，千篇一律。這種說法是有一定根據的。他之所以能做到這一點，是和他那種不斷探索、不斷突破、不斷創新的精神分不開的。

吳昌碩於行書初學王鐸，後冶歐陽詢與米芾於一爐，剛健秀拔，自創一格。

晚年，他常以作篆隸筆法作狂草，筆勢奔馳，蒼勁雄渾，隨興所至，不拘成法。有些人認為這樣的草書最易摹仿，其實

這種書法如果不經過長期艱苦的磨煉，不扎下深厚堅實的根柢，欲期一蹴而就，那是不可能的事。

事實上他也曾踏踏實實地學習過規行矩步的楷書，從現存的作品中，還可以看到他寫的正楷，真是通篇勻整，一筆不苟。直到七八十歲高齡，他還為人作工楷扇面，寫來嚴毅精純，全神貫注。他自謂：「學鍾太傅三十年」，實在並非誇張。

他生前遇到有人向他請教執筆要訣時，總是授以八個字，即：指實掌虛，懸腕中鋒。這是他自己從實際中總結出來的寶貴經驗。只有掌握了這四個要領，才能以腕運筆，使通身之力奔集於腕指之間，筆力自然沉着而有勁。

寫字和刻印一樣，必須講求章法。一幅書法作品應當成為一個完整的有機體，字與字、行與行之間必須相互呼應、相互映襯，並且要預留適當的「佈白」，否則就會陷於局促擁擠。佈白與文字本身同樣重要，應當妥為安排。落筆之前要從全域出發進行構思佈局，對於文字的疏密斜正、錯綜映帶都要經過一番意匠經營，不可草率從事。只有事先做好充分準備，揮毫之時才能達到一氣呵成、無懈可擊的境地。

他認為學書應自楷書和行書入手，然後再及於隸、篆。學隸書可增筆力，學篆書能習間架。學書除了選定一兩種碑帖每天不間斷地認真臨摹以外，還得廣泛地觀摩名家書法真跡，欣賞歷代碑帖及其他金石文物。同時還得多讀書，以增進文學修養。修養到家，書法自然會有進境。

他的書法作品傳世的很多。其早期和晚期代表作，分別見於上海西泠印社刊行的《苦鐵碎金》和商務印書館刊行的《缶廬近墨》一、二集中。

叢帖的起源

直石叫作碑，方石叫作誌，橫石叫作帖，用途各不相同。古時宗廟立碑以繫牲口，墳墓立碑以落棺木，故碑上皆有圓孔。其後記載君父的功德於碑上，遂定名為碑。誌用方石兩塊，上為蓋，下為底，記載死者的事跡，放在棺木的前頭，雖陵谷變遷，可知死者是什麼樣的人，叫作墓誌。寫在絹素之上的字叫作帖，其後摹刻名人的字跡於橫石之上叫作法帖；數量較多，在兩卷以上的叫作叢帖。

我國以書為美術品，與畫並重。真跡只得一本，不能供應多數人的要求，於是臨摹之本興起。臨是以紙放在古帖之旁，細看古帖的筆勢而臨寫；摹是以薄紙覆蓋在古帖上，隨筆畫的大小而鈎摹；又有以厚紙覆古帖上，在明窗上影摹，叫作響拓。摹本較臨本為真確。唐太宗得王羲之《蘭亭序》，命供奉拓書人趙模、韓道政、馮承素、諸葛貞四人，各拓數本，以賜皇太子和諸王近臣。開元間，趙模等所拓，每本值數萬錢。現在流傳王羲之墨跡的唐摹本，以在日本的《孔侍中帖》《憂懸帖》等六種為最有名，可確知為唐開元、天寶間的摹本。

最早摹刻的法帖，當推唐刻王羲之《十七帖》，共刻 29 種，乃受柳公權《金剛經》（刻於長慶四年），及《開成石經》（刻於開成二年）的影響，刻年當在《開成石經》之後。

叢帖乃行草書的總匯，最早摹刻的叢帖，當推宋太宗《淳化閣帖》十卷。原無帖名，第一卷為「歷代帝王法帖」，第二卷至第四卷為「歷代名臣法帖」，第五卷為「諸家古法帖」，第六卷至第八卷為「王羲之帖」，第九卷、第十卷為「王獻之

書」。每卷之末題「淳化三年壬辰歲十一月六日奉聖旨模勒上石」篆書三行。

明代董其昌以《澄清堂帖》為賀知章手摹，南唐李氏刻，定為閣帖的祖本。謬說流傳，或疑或信。據我所見第十一卷，有蘇軾書，帖中「桓」字「慎」字缺末筆，乃避欽宗和孝宗的諱，其為南宋以後所刻無疑。

叢帖的分類

自宋代以來，刻帖至多，不下千種。其兩卷以上的叢帖，就我所見約 340 種，所藏 230 多種，種類極為複雜，約略分為五類：一、歷代，二、斷代，三、個人，四、雜類，五、附錄。目錄不能編舉，茲各舉數例如下：

一、歷代：叢帖自《淳化閣帖》之後，以摹刻歷代名人書法者為多，然歷代之中，也有極為混亂的。如《百一帖》，以全帖共 101 冊得名，帖名計有 9 種。歷代之中，又分鑒真和摹古，又有斷代和個人，如分入三類，看時很不方便。又不能以為非叢帖而不收，故合而入之歷代。歷代之中，又有只收元代趙孟頫、明代董其昌兩代兩人的抱沖齋石刻，地方的有昭潭名人法帖。茲舉宋、明、清中之較佳和較易得的各一種為例：

《淳化閣帖》十卷　宋淳化三年王著奉旨模勒

由蒼頡至唐共收 100 人，419 帖。其中偽跡不少，《米芾跋祕閣法帖》、《黃伯恩法帖刊誤》等書均有指正。

原刻本現在無從得見。宋朝翻刻本很多，曹士冕《法帖譜系》載有 33 種，現在也很難分別。較通行的翻刻本，明代有 3 種：

（一）嘉靖四十五年顧從義本。

（二）萬曆十年潘允亮本。

（三）天啓元年朱識本（又稱肅府本）。

清代有兩種：

（一）順治三年費文玉翻朱識本，現存西安碑林，傳拓最多。

（二）乾隆三十四年於敏中等奉旨重定本，改變次序和行數，旁加釋文，不是原來的面目了。

《停雲館帖》十二卷　嘉靖十六年至三十九年文徵明父子摹刻。有翻刻本。

由晋至明共 89 人，141 帖。

《三希堂石渠寶笈法帖》三十二卷　乾隆十五年梁詩正等奉敕編。有石印本。

由魏至明 139 人，357 帖。

二、斷代：斷代叢帖最早的是宋朝曾宏父《鳳墅法帖》二十卷，《畫帖》二卷，《時賢鳳山題咏》二卷，《續帖》二十卷，現在只存殘卷。專收一地方的有《金陵名賢帖》，小楷的有《明人小楷帖》，劉墉、梁同書兩人書的有《劉梁合璧》，清畫家書的有《國朝畫家書》，清人隸書的有《醉經閣分書匯刻》，一家贈言的有《雙節堂贈言墨跡》。茲舉斷代中明、清各一種為例：

《螢照堂明代法書》十卷　清康熙三十二年車萬育摹刻。

共收明代 120 人，182 帖。此帖有從明萬曆十三年茅一相寶翰齋《國朝書法十六卷》中翻刻的，以茅刻流傳很少，故舉此帖。

《昭代名人尺牘》二十四卷　道光六年吳修摹刻。有石

印本。

共收清代 612 人，737 帖，另附木刻小傳，人數最多，但帖中間有刪節。

三、個人：專收個人的如晉代王羲之父子，唐代顏真卿，宋代蘇軾、黃庭堅、米芾，元代趙孟頫、董其昌，清代惲壽平、劉墉、梁同書、鄧石如等人皆有專帖，尤以董帖為最多。間有子孫表揚先人，也為刻帖，未免多而生厭。王書多見於《淳化閣帖》，顏書以碑刻為佳，蘇、黃、米、趙、董多見於《三希堂帖》。清代書法卑弱，無特出的人，等於自鄶以下，故不復舉。

四、雜類：其種類繁雜，帖的數目不多的，概入於雜類。

（一）金石：專收彝器而有圖的，如《懷米山房吉金圖》二卷；專收彝器銘文的，如《清愛堂家藏鐘鼎彝器款識法帖》一卷；金石兼收的，如《金石圖》二卷；專收漢隸書碑的，如《寶漢齋藏真九種》；專收唐楷書碑的，如《石耕山房帖六種》。

（二）單種：專收《蘭亭序》的，如《蘭亭序八柱帖》八卷；專收《懷素草書千文》的，如《綠天庵帖》二卷；專收《金剛經》的，如《三十二體金剛經帖》四冊。

（三）圖咏：清朝人喜歡繪圖，請人題咏，如《陳迦陵填詞圖題咏》，題者 70 人。其刻名賢像的，如《吳郡名賢像贊》八卷，所繪凡 555 人，補遺 39 人。其刻印人像的，如《印人畫像帖》，所繪凡 28 人。其刻羅漢像的，如《五百羅漢像帖》八卷。

（四）畫冊：宋朝曾宏父刻《鳳墅法帖》，中有《畫帖》二卷，現已失傳。叢帖雖多，而刻畫的很少。據我所見，有嘉

慶二十年王會《蘭帖》20 頁，道光八年李似山《墨竹譜帖》22
頁，皆非佳作。唯《適園藏真集刻》極精，茲舉如下：

《適園藏真集刻》四十頁　咸豐二年陳式金摹刻。光緒九
年金吳瀾重刻。

計收趙孟堅（2 頁）、管仲姬、李衍、王元章、何澄、沈
周、呂紀、文徵明（2 頁）、唐寅、仇英、魯治、周天球、陸
治、陳淳、周之冕、丁雲鵬、陳繼儒、陳元素、裘稷、惲壽平
（14 頁）、惲源濬、華喦（2 頁）共 22 人，38 頁，吳詔、徐康、
陳式金題跋 2 頁。

（五）印譜：其摹刻個人所刻印的，如王光晟於乾隆
五十四年刻其父王效通《槐蔭樓印譜》。其摹刻丁敬、黃易兩
家印的，如汪蔚於咸豐四年刻《石壽山房印譜》二卷。

（六）縮臨：如鮑氏刻《錢泳縮臨唐碑》三十二卷，128
種。如易若谷刻《有是樓刻石》二卷，乃呂世宜節臨周金、漢
石、唐碑中的篆隸書 54 種。

《吳隱古今楹聯匯刻》十三卷，共 296 人，367 種，乃用照
相縮小而非縮臨，姑附於此。

五、附錄：（一）偽跡較多的，如《古寶賢堂法書》四卷，
《晚香堂蘇帖》十二卷。（二）編次無法的，如《一經堂藏帖》
二卷。（三）摹刻失真的，如《眉壽堂二王法帖》四卷。（四）
書品不高的，如葉長芷書《來益堂帖》四卷。（五）偽刻的，
如《絳帖》十二卷。以上 5 類，收錄則嫌太濫，不收則嫌缺
漏，故入之附錄。但斟酌去取，很費躊躇，姑為劃分，恐未必
能盡滿人意。

　　古人有句話叫作「水乳交融」。在寫字上，也有這樣一種境界。我們將它說得更明顯些，便叫作「筆墨交融」。

　　關於筆和墨，我在「雜論」中已分別略言一二。今則言其交融處。我們寫字就是要由追求而進入這一境界中去。在這一境界中，書家自己覺得通身鬆快，同時也給觀者以諧和、悠遠、渾然穆然的美感。只有到了這樣境界的字跡，才可能具備普遍的感染性而不朽。不朽是生存在繼續不斷的觀賞者心目之中的。

　　我們選擇筆，雖有軟硬各種程度的不同，但使用的方法則一。這是說，我們將一支新筆取來，必須首先將它通體（整部筆毛）用水浸透，完全發開。其次將全開的筆在能吸水的細紙上順拖多次，使毫中之水乾去（當然這時筆毛還是柔潤的，不會焦乾）。再次蘸墨寫字，蘸時應注意墨汁吸入適當，不令過多過少。最後，字寫完了，將筆滌淨，拖乾收起。下次再寫，再如此做。當發筆時，如是紫毫宜多浸在水中一些時候，因紫毫較硬，時間太短，不易達到適度的韌性，因而減少彈力的幅度，有時甚至不好寫。這在書家的術語上叫作「養筆」。

　　以上是使筆達到「交融」的唯一基礎方法。許多人用了錯誤的方法發筆。他們習慣只將筆毛髮開三分之一截，或發開半截。這樣就使得筆的整個機能遭到破壞，筆就不能盡其用了。凡是好筆工造出來的筆都是肚子上圓滿有力的。若只發開一部分，不啻廢去了肚子，因而影響到筆尖也施展不出勁來。這好像人，若腰上無力，則上下身都無法出力。

　　墨要黑。黑是對墨的唯一要求。而使墨中之黑，黑得那麼深沉縹緲，光彩黝然，全靠膠的妙用（當然襯出墨的黑來，紙

也負了責任）。墨的黑也大約分兩派，一派濃黑，一派淡黑。古墨多偏重濃黑，如相傳北宋潘谷墨，因用高麗煙，所以格外黑。明朝的程君房、方于魯則多偏於淡黑。其原因則由於取煙特別細，用膠較輕。除了濃淡之外，還有亮黑與烏黑之不同。亮黑的一種又黑又亮，其美如庫緞；烏黑的一種黑而沉靜，無甚光彩，但是越看越黑，使人意遠，其美如綢如絨。無論哪一派都是很好的。清朝墨，私家所製有許多佳品，決不可輕視。一般說來，若定要說弱點，就是膠稍重一些。

因此磨墨時，須先察知所用之墨，是偏於哪一種的，含膠輕重何如。那麼，就易於控制其濃度。同時，須配合所寫紙張的吸墨程度，是否易於發揮墨采。這就是使墨在交融中盡職的基礎方法。如此寫去，筆墨庶乎能達到交融目的。

話說回來了，又是那句老話，最後的根本關鍵還是靠自己用功。這些話不過作為引路的參考而已。黃庭堅自謂晚年寫字方入神。他在一張自己得意的字上題明「實用三錢雞毛筆」。這說明了他寫出最好的字，不過用的是廉價的普通筆。他即使這種筆也可以寫出好字。何以故？乃因他是一個不斷用功的書家，能以豐富的經驗控制他的筆。不過，他在別一處也說明，假使「筆墨調利」，他可以寫得更好些。唐朝的褚遂良曾經問過虞世南，他的字比歐陽詢何如。虞世南說不如。但虞卻補充說明，假使褚遇到筆墨精良的時候，便也可以寫出好字來。可見，只要自己功夫深，本領大，筆墨條件差些，也無大妨礙；假使功夫既深，條件又好，那必然格外出色。

最後，我們所想達到的是筆墨交融的境界。在此以前，須努力先達到「筆酣墨飽」。只有在筆酣墨飽的基礎上，才能

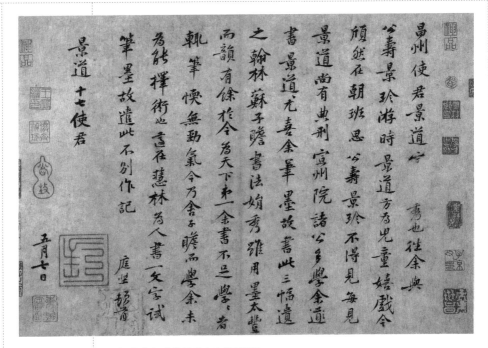

北宋 黃庭堅《致景道十七使君書》

達到交融的渾然一體的境界。因之我們千萬不要用禿筆乾筆
在紙上塗抹。當然也不是說要把墨灌得滴了滿紙，使得筆畫看
不清。須知交融的境界是一種自然的水到渠成、瓜熟蒂落的境
界。蘇軾讚美紅燉猪肉云：「慢著火，淺著水，火候到時它自
美。」不僅燉猪肉如此，寫字也如此，甚至做一切功夫，要想
登峰造極，皆須如此。我們一面努力寫，一面多看古大家真
跡，細玩筆踪，神遊心賞。終有一日達到交融地步的。

二十四 說不似之似

以前蘇東坡曾作詩云:「論畫以形似,見與兒童鄰;作詩必此詩,定知非詩人。」這是論詩與畫不貴形似的極則。惲南田論畫則提出「不似之似」的口號。書畫同源而一理。論詩與畫的原則也是可以用之於書法的。東坡論書法也就有「我書意造本無法」的話語。他又說:「苟能通其意,嘗謂不學可。」我覺得東坡這話不免太極端了,有些「英雄欺人」。還是就南田的口號試作探尋。

我們曾經談過書法要訣不外乎「用筆」與「結字」兩方面。說「兩」方面乃是說好像「一」只手的「兩」面,原是「一而二,二而一」的,即畫論也是如此。中國畫不能離開筆墨而談;但若完全只講筆墨而不談形似,則筆墨亦無從而顯。所謂「皮之不存,毛將安附」也。畫,尤其如南田所專精的花卉畫,更要在形似上講求。但,講求到「完全」相似,則自古及今,無一畫家能辦到,且亦不須辦到,甚至可以說辦到了反是毛病。何以故?畫畢竟是畫,是藝術品。譬如畫蘭花,畫出的蘭花,乃是畫家以真的蘭花為借徑,以筆墨為工具,經由其思想靈明的加減組織而成的畫中蘭花。所以無取乎完全相似。不過在學習的過程中,總要有一段努力求其相似的時間,不然,則畫出來的根本不是蘭花了。並且南田之意不僅指對花寫照而言,而是兼指臨習古人的範本而言。最初要努力用一段光陰學古人而得其形似。進而不似,不似之後反得其似。那就不是形似而是神似了。所謂神似乃是說畫中不僅有古人的優良傳統,而且最重要的是有自己的創新。

以書法而言,筆法借點畫以顯,點畫借結字以顯。根本要知道筆法,但須憑仗結字把筆法呈現出來。在學習之初,總要

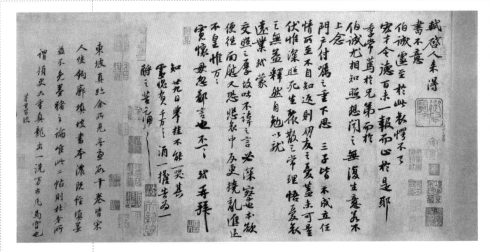

北宋 蘇軾《人來得書帖》

有一個實際可以把捉的東西，以憑入門。這就是結字。譬如游泳，靠救生圈學不好游泳，但不能因為不要救生圈，就連手和腳也不要。這就是所以要學習古碑帖的理由。要學古碑帖，就必然有似與不似的問題隨之以起。

我常說「楷書是草書的收縮，草書是楷書的延長」。即就點畫與結字的關係而言。這其間就含了如下的一層意思，無論楷和草，其每一筆畫的相互距離是有關係的。尤其是草書，由於下筆時比較快些，其相互的距離往往拿不準。這樣寫出來，就不是那一回事了。

因此，我們初學碑帖時，對於其中的字，一定要力求其似。即使發現其中有一字的結構，據「我」看來不好，也必須照他那個「不好」的樣子去寫。何以故？因「我」以為它不好，不一定就真的「不好」。即使是真的不好，將來再改不遲。

這一條規則，對於寫草書尤其要嚴格執行。試舉《十七帖》為例，其中「婚」字、「諸」字、「也」字，筆畫的距離各不相同，每一字皆有精心結構的道理。當然，也不僅這幾個字如此。臨寫時必須細心體會，「照猫兒畫虎」，萬不可自作聰明，「創作」一陣。這即是在「似」的階段中所有的事。

再進一步，「似」得很了，也要出毛病。宋朝米元章有一時期即是如此。譬如說他寫一張字，第一個字是王羲之的結構，第二個字卻是沈傳師的，第三個字是褚遂良的，第四個字又是謝安的⋯⋯諸如此類全有來歷，就是缺少自己。所以人家笑他是「集古字」。後來他才擺脫古人，自成一家。當其未能擺脫，直是落在「古人的海」裏。如若不能自拔，就永遭滅頂了。所以學到能似，就要求其不似。

最後，便可達到不似之似的境界。所謂不似之似，如若再進一步不以「神」「形」抽象的話來說，即是在結字方面與

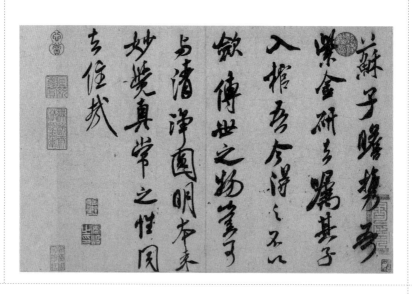

北宋 米芾《紫金研帖》

330 •

古人一致的少，而筆法方面與古人一致的多。字形由於熟能生巧，越到後來變化越多，愈來愈不似；筆法則由於熟極而流，無往而不入拍，所以與古人的最高造詣愈來愈似。譬如唱戲，余叔岩不是譚鑫培，但確是譚相傳的一脈。譬如芭蕾舞，儘管因情節的不同而舞姿相異，但其規矩卻皆一致。又譬如某人的子孫，儘管隔了幾代，胖瘦形容與其高曾相異，但其骨胳、性情、舉止，終有遺傳。這樣才配說是「不似之似」。所以死學糟粕，不能叫「似」；師心自用，亂畫一陣，更不能叫「不似」。

兔毫製筆，歷代都有記載，吳旦生輯《歷代詩話》記：「白樂天雞距筆賦：足之健兮有雞足，毛之勁兮有兔毛……象彼足距，曲盡其妙。」又：「蘇子瞻答文與可詩：為愛鵝溪白繭光，掃殘雞距紫毫芒。」南宋陳撰《負暄野錄》說：「韓昌黎為毛穎傳，是知筆以兔穎為正，南兔毫短而軟，北兔毫長而勁，生背領者白如霜毫，作筆絕有力，然純用北兔毫，雖健且耐久，其失也不婉，南毫雖入手易熟，其失也弱而易乏，善為筆者，北毫束心，南毫為副，斯能兼盡其美。」北兔毫長，勁銳富彈性，具有製筆的優越性能，姜白石《讀書譜》說：「筆欲鋒長勁而圓，按之則曲，舍之則勁，世俗叫迴性。」陳和姜是南宋同時人，迄南宋還是重兔毫，可見兔毫勁健，為歷代書法家的傳統，現在一般喜用硬性筆，就由於硬筆利於操縱吧。

《法書要錄》記鋒齊腰健的白兔大管豐毛，卻又記寫《蘭亭序》用繭紙鼠鬚，《筆經》《筆論》記蔡張鍾韋精製鼠鬚筆，這兩篇文是偽託，真實性使人懷疑。到宋代歐陽修為蔡襄寫《集古錄序》，用鼠鬚筆做潤筆；《送原甫詩》，贈之以宣城鼠鬚之管；又蘇軾寫《寶月塔銘》用鼠鬚筆，稱為一代之選；黃魯直詩：「宣城變樣尊雞距，諸葛名家捋鼠鬚。」可見鼠鬚為書家所重。這鼠鬚究竟是什麼獸類的毛？據宋人陸佃著「埤雅」說：「鼬鼠，俗謂之鼠狼，一名，今栗鼠似之，蒼黑而小，取其毫於尾，可以製筆，世所謂鼠鬚栗尾者也，其鋒乃健於兔。」這鼠狼一類的尾毫，比兔脊毛還要剛勁，毫勁的彈性特強，製筆就更利於控制，歷代書家推崇宣揚是有一定的理由的。現在你買鼠鬚筆，可能不知道，如問狼毫筆，就無人不知了。筆名有狼毫、栗尾、冬狼毫等，都是鼠狼的毫毛。只在製

筆的形式、精粗有所不同，和沒有鼠鬚筆的名稱而已。清初王阮亭誤認鼠鬚筆是貂鼠毛製的，經人仿製成筆，全不能如人意而成字。

書法藝術具有各時代的特色，表現出的字形，就在運筆渡墨入紙，關鍵問題是運筆，筆是重要樞紐，筆的精粗美惡，影響到運的工作。心手相應指運筆的技術成熟。書家極喜談論筆法，卻易忽略甚至忘記運用的筆，筆的好壞，實際能影響這筆所表現的法，兩者關係，至為密切。

晉和南北朝是書法完備的時期，也是兔毫鼠鬚並用的階段，束心二毫、雞距短鋒，只筆型不同。筆的製作形式確能影響筆的運用，即是影響筆法的表現，硬筆彈性強，按筆稍頓，筆毫容易曲而散，拔筆輕提，筆毫容易直而聚，由這提頓、運筆回旋轉折，字體顯露。軟筆缺乏彈性，頓筆易曲不散，提筆不直也不聚，筆畫只能粗細渾圓，變化不多。硬筆容易控制，又易現筆姿。軟筆不利操縱，且多臃腫。但過於剛硬，又產生乾枯的弊病。

記得有兩句話，「晉人寫字用理，唐人寫字用法」。字理不能臆造，創法須由傳統作基礎，唐代承襲前代書體，又能自出機杼，創制新意，楷書為一代之冠，行草開宋代之源，顯出導源晉人自立法度的特色。《負暄野錄》中有段記載：「褚遂良嘗問虞世南，吾書孰與歐陽詢？虞曰，詢書不擇筆紙，皆得如志，君豈得此。又裴行儉曰，褚遂良非精筆佳墨，未嘗輒書，不擇筆墨而妍捷者，余與虞世南耳。」歐陽通善製狸心筆，兔毫為副，剛勁耐書，父子都守着這個祕傳。歐氏不擇筆說，已不相符。虞書不擇筆，還未見其他的記載。虞是精通右軍筆

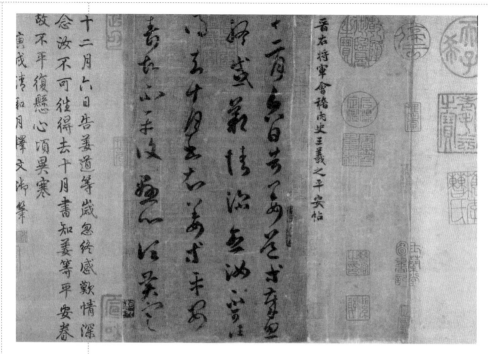

東晉 王羲之《平安帖》

法的，只從廟堂碑的拓本看，秀潤圓勁，神采雍容，極得右軍的筆意，所以書成刻石，唐太宗給他右軍會稽內史印的寵榮。翁方綱評為唐楷上品第一，體會不出他用的不是精筆，所謂不擇筆，也許指次筆可以寫字。褚氏非散卓筆不書，散卓即筆毫不分心副、內外一致的筆。這比束心筆運用起來更自如些。唐時製筆中心宣城諸葛氏，幾代人都擅製散卓筆。還有白樂天和元稹同去應試，用短毫銳鋒筆，名毫錐，也許是雞距筆的別名。唐時士子考試，應制的書法，力求工整合度，毫錐雞距正是利器。孫過庭、李邕、張旭、懷素的行草書，筆勢奔放，顏

真卿筆勢雄奇，徐浩用筆暢達，拿這幾位的字形看，筆墨恣肆放縱，決不是拘緊像束心、鷄距筆能見功夫的。至陸柬之、彥遠叔侄學虞書，薛稷兄弟和王敬客等傳褚法，用筆當是相同。柳誠懸時代較晚，用筆勁健，明白提出鷄距筆鋒短促，過於剛硬，專用宣城諸葛製長鋒筆，鋒長而潤，含墨又多，運用利便。綜計唐代書家，明白提出用筆意見的，有褚氏散卓筆，歐氏狸心兔副筆，柳氏長鋒筆，其他諸人雖不見記載用筆，但從書法表現的墨跡和在拓本上的筆姿，很可理解所用的筆，如顏真卿的《告身帖》《祭侄稿》墨跡，極容易看出用筆鋒健勁、筆毫飽滿的筆型。至懷素《苦笋帖》《自敘》墨跡，更能看出柱齊鋒剛的筆型，即是書論家常常提說的腰齊鋒銳筆。這兩種筆型不同，和散卓狸心有區別是同樣的。歐書險勁，褚書遒麗多帶隸意，筆法來源固然多，褚的筆意是斂勁氣於秀潤，兩家筆姿完全可以體會。狸心剛勁，散卓剛柔互濟，從筆型看字形，是完全可能的。草書必定要用長毫，才有利於縱舍。這見於《法書要錄》，實際上自己也可以體會。散卓長毫，褚、柳二公似不能專美；只宣城諸葛父子擅長的，是極為精細的作品。由唐代書法楷體行草，很可理會唐時製筆，是沿兩晋南北朝向前發展的。

潘伯鷹談書法

潘伯鷹 —— 著

譚徐鋒 —— 編

總 策 劃　趙東曉
責任編輯　許　穎
裝幀設計　高　林
排　　版　楊舜君
印　　務　劉漢舉

出版　　中華書局（香港）有限公司
　　　　香港北角英皇道 499 號北角工業大廈一樓 B
　　　　電話：（852）2137 2338　　傳真：（852）2713 8202
　　　　電子郵件：info@chunghwabook.com.hk
　　　　網址：http://www.chunghwabook.com.hk

發行　　香港聯合書刊物流有限公司
　　　　香港新界荃灣德士古道 220-248 號
　　　　荃灣工業中心 16 樓
　　　　電話：（852）2150 2100　　傳真：（852）2407 3062
　　　　電子郵件：info@suplogistics.com.hk

印刷　　美雅印刷製本有限公司
　　　　香港觀塘榮業街六號海濱工業大廈四樓 A 室

版次　　2021 年 11 月初版
　　　　© 2021 中華書局（香港）有限公司

規格　　16 開（230mm×152mm）

ISBN　　978-988-8760-03-9